ACADÉMIE
UNIVERSELLE
DES JEUX,

Contenant les Règles des Jeux de Cartes permis ; celles du Billard, du Mail, du Trictrac, du Revertier, etc. etc.

Avec des Instructions faciles pour apprendre à les bien jouer.

NOUVELLE ÉDITION,

Augmentée du Jeu des Echecs, par PHILIDOR ; du Jeu de Whist, par EDMOND HOYLE, traduit de l'Anglais ; du Jeu de Tre-sette, du Jeu de Domino, de l'Homme de Brou, etc. etc.

AVEC FIGURES.

TOME SECOND.

A PARIS,

Chez { AMABLE COSTES, Libraire, quai des Augustins, N.° 29.

A LYON,

AMABLE LEROY, Imprimeur-Libraire.

1806.

ACADÉMIE UNIVERSELLE DES JEUX.

TOME SECOND.

TRAITÉ
DU JEU DE WHIST,

Contenant les Loix de ce Jeu et les Règles pour le bien jouer, avec divers calculs pour en connaître les chances, et plusieurs cas difficiles, dont on montre la solution; par EDMOND HOYLE, *traduit de l'Anglais.*

CHAPITRE PREMIER.

Les Loix du Jeu de Whist.

1. Si quelqu'un joue quand ce n'est pas son tour, les adversaires ont le droit de lui faire jouer sa carte tant qu'ils le jugeront à propos pendant toute cette donne, pourvu qu'ils ne lui fassent pas faire des renonces : ou si l'un des adversaires est premier à jouer, il peut se faire nommer par son ami les couleurs qu'il lui doit jouer : dans ce cas, il doit entrer dans la couleur qui lui est indiquée.

2. On ne peut point accuser une renonce jusqu'à ce que la levée soit faite, ou que celui qui a renoncé ou son associé ait rejoué.

3. Dès qu'on renonce, les adversaires sont

en droit de compter trois points, et ceux qui ont renoncé, quand même ils seroient complets, doivent rester à neuf, nonobstant que les autres aient gagné trois par leur faute : la renonce se marque à quelques points que le jeu se puisse trouver.

4. Si quelqu'un appelle avant que d'avoir huit points, il est libre aux adversaires de faire redonner; ils peuvent même se consulter ensemble s'ils veulent faire redonner ou non.

5. Dès qu'on a vu la triomphe, il n'est plus permis de faire ressouvenir son ami d'appeler.

6. On ne peut plus compter les honneurs du coup précédent, dès qu'on a tourné une nouvelle triomphe, à moins qu'on ne les eût demandés auparavant.

7. Si quelqu'un sépare une carte des autres, chacun des adversaires peut l'appeler, pourvu qu'il la nomme, et pourvu qu'elle ait été détachée; mais si par hasard il en nommait l'une pour l'autre, il est permis à chacun de ses adversaires d'appeler, pendant toute cette donne, la plus haute ou la plus basse carte dans la couleur qu'il veut.

8. Chacun doit mettre ses cartes devant soi : dès que cela est fait, si les adversaires mêlent leurs cartes avec les siennes, son ami est autorisé à pouvoir demander que chacun pose ses cartes; mais il ne lui est pas permis de s'informer lequel a joué telle ou telle carte.

9. Si quelqu'un renonce, et qu'on s'en aperçoive avant que la main soit levée, la partie adverse peut demander la plus haute ou la plus basse carte de la couleur jouée ; elle a l'option d'en appeler une autre, pourvu que cela ne fasse pas faire une renonce.

10. Si une carte se tourne en donnant, il dépend du choix des adversaires de faire redonner, à moins qu'ils n'en aient été la cause ; car, dans ce cas-là, le choix est du côté de celui qui a donné.

11. Si l'on joue l'as ou une autre carte d'une couleur, et qu'il arrive que le dernier Joueur joue quand ce n'est pas son tour, il ne peut ni couper ni faire la levée, pourvu qu'on ne le fasse pas renoncer, n'importe que son ami ait de cette couleur ou non.

12. Si une carte du jeu se trouve tournée, il faut redonner, à moins que ce ne soit la dernière.

13. Personne n'ose prendre les cartes ni les regarder pendant qu'on donne ; et au cas que celui qui donne, donnât mal, il faut qu'il redonne ; mais il n'est pas obligé de le faire si une carte se tourne en donnant.

14. Quand on joue une carte, si quelqu'un des adversaires joue quand ce n'est pas son tour, son ami ne peut point gagner la levée, pourvu que cela ne le fasse pas renoncer.

15. Chacun doit prendre garde qu'on lui donne treize cartes : ainsi, s'il arrivait que quelqu'un n'en eût que douze, et qu'il ne

s'en aperçût qu'après avoir joué plusieurs levées, et que le reste des Joueurs eût le nombre juste des cartes, la donne sera bonne; on ne doit punir que celui qui a joué avec douze cartes, pour chaque renonce, s'il en a fait; mais si, au contraire, un des autres avait quatorze cartes, la donne serait nulle.

16. Si quelqu'un jette ses cartes à découvert sur la table, s'imaginant d'avoir perdu; si son ami ne donne pas gagné, il dépend des adversaires d'appeler telle carte de son jeu qu'ils jugent à propos, pourvu qu'ils ne fassent pas renoncer sa partie.

17. A et B sont associés contre C et D : A joue trèfle; son ami B joue avant l'adversaire C : dans ce cas, D est en droit de jouer devant C, parce que B a joué quand ce n'était pas son tour.

18. Si quelqu'un est assuré de faire toutes ses cartes, il peut les montrer sur table; mais s'il y avait par hasard une seule pendante parmi, il se trouverait exposé à voir appeler toutes ses cartes.

19. Personne n'ose demander à son ami pendant qu'on joue, s'il a joué un honneur.

20. A et B sont associés contre C et D : A joue trèfle; C, un pique; B, le roi de trèfle; et D, un petit. C s'aperçoit, avant qu'on tourne la levée, qu'il a renoncé, qu'en arrivera-t-il?

B peut reprendre sa carte, et D de même, et il dépend de A ou de B d'obliger C de jouer la plus haute ou la plus basse carte de la couleur indiquée.

21. Si quelqu'un ayant huit points appelle, si son ami lui répond, et si les adversaires ont jeté leurs cartes, et qu'il paraisse que l'autre n'a pas deux points par les honneurs; dans ce cas, ils peuvent se consulter ensemble, et sont les maîtres de laisser subsister la donne ou non.

22. Si quelqu'un répond n'ayant pas un honneur, les adversaires peuvent se consulter ensemble, et sont les maîtres de laisser subsister la donne ou non.

23. Personne ne peut prendre des cartes neuves au milieu de la partie, sans le consentement de tous.

24. Celui qui donne, doit laisser sur table la carte qu'il a tournée, jusqu'à ce que ce soit son tour à jouer; dès qu'il l'a mêlée avec les autres, personne ne lui peut demander laquelle c'est, mais bien quelle est la triomphe : la conséquence qui résulte de cette loi, est que celui qui donne, ne peut pas indiquer une fausse carte; ce qu'il aurait pu faire sans cela.

Calculs qui enseignent avec une certitude morale comment il faut jouer un jeu, ou une levée, en démontrant quelle chance il y a que votre associé ait une, deux ou trois cartes d'une certaine couleur dans sa main.

(N. B.) Avant toutes choses, il est bon d'observer que ceux qui veulent tirer quelque fruit de la lecture de ce Traité, doivent

6- LE JEU

exactement se mettre au fait des calculs suivans, sur lesquels le raisonnement de tout ce Traité se fonde; et afin de ne pas trop charger la mémoire, il suffira qu'ils retiennent seulement ceux qui sont marqués d'un N. B.

Par exemple.

Je veux savoir quelle chance il y a que mon associé ait une certaine carte dans sa main.

Réponse.

	Contre lui.		pour lui.
Il y en a qu'il ne l'a pas NB	2	à	1

II. Je voudrais savoir quelle est la chance qu'il ait deux cartes d'un certain point en main.

Réponse.

	Contre lui.		pour lui.
Qu'il n'en a qu'une seule, il y a	31	à	26
Qu'il n'a ni l'une ni l'autre	17	à	2
Mais qu'il en a une ou toutes les deux, la chance est autour de 5 4 ou NB . .	25	à	32

III. Je voudrais aussi approfondir quelle chance il faut supposer pour lui donner trois cartes d'une certaine couleur.

Réponse.

	Pour lui.		contre lui.
Qu'il n'en a qu'une est comme 325 pour lui, 378 contre lui, autour de lui .	6	à	2

DE WHIST.

	Pour lui.	contre lui.
Qu'il n'en a pas deux il y a 156 pour lui à 547 contre lui, ou autour de lui . . .	2 à	7
Qu'il ne les a pas toutes trois, il y a 22 pour lui à 681 contre lui, ou autour de lui	1 à	21
Mais qu'il en ait une ou deux, il y a 481 pour lui à 222 contre lui ou autour de	13 à	6
Et qu'il a 1, 2, ou tous les trois, est une chance de 11 NB	5 à	2

Explication et application de ces calculs, que tous ceux qui veulent lire ce Traité, doivent absolument savoir.

PREMIER CALCUL.

Il y a deux à parier contre un, que mon associé n'a pas une certaine carte supposée.

Pour appeler ce calcul, supposons que votre adversaire du côté droit joue une couleur de laquelle vous n'avez que le roi accompagné d'une petite carte; vous pouvez juger qu'il y a à parier deux contre un que votre adversaire du côté gauche ne pourra faire la levée, si vous mettez votre roi.

Supposons encore que vous portiez le roi et trois petites cartes d'une couleur, et de plus, la dame et trois petites d'une autre, quelle sera la couleur qu'il faudra jouer?

Réponse. Il faut jouer celle où il y a le roi, parce qu'il y a à parier deux contre un,

que l'as n'est pas derrière la main ; au lieu qu'il y a cinq contre quatre, que l'as ou le roi d'une couleur sont derrière vous, et que par conséquent vous vous feriez du tort en jouant de la couleur qui commence par la dame.

II CALCUL.

Il y a pour le moins cinq à parier contre quatre, qu'une carte de deux, de quelle couleur que ce soit, se trouve dans le jeu de votre associé ; vos adversaires à droite et à gauche peuvent compter de leur côté la même chance ; ainsi, posons en fait que vous ayez deux honneurs dans une couleur, (N. B. les honneurs sont l'as, le roi, la dame, le valet), et sachant qu'il y a à parier cinq contre quatre, que votre associé tient dans sa main un des deux autres honneurs restans, vous pouvez jouer votre jeu au moyen de cette certitude avec beaucoup plus d'assurance.

Supposons encore que vous n'ayez que la dame et une petite carte d'une couleur, et que votre adversaire à la main droite joue de cette couleur, si vous posez la dame sur sa carte, il est comme cinq à quatre, que votre adversaire à la main gauche gagnera ; ainsi vous joueriez à votre désavantage dans la même proportion de cinq à quatre.

III CALCUL.

C'est comme cinq à deux, que votre associé tient une des trois carres d'une certaine couleur.

Ainsi, supposé qu'on vous ait donné le valet et une petite carte d'une couleur, et que votre adversaire à la main droite, joue une carte de cette même couleur, il y a à parier cinq contre deux, que votre adversaire à gauche tient ou l'as, ou la reine, ou le roi de la même couleur; ainsi, vous vous feriez du tort dans la même proportion de cinq à deux, si vous posiez votre valet sur la carte jouée. Observez en outre qu'en découvrant ainsi votre jeu à votre adversaire du côté droit, il emploîra toutes sortes de ruses pour tromper votre associé tant qu'on jouera la même couleur.

Pour convaincre d'autant plus de la nécessité qu'il y a de jouer toujours les plus basses cartes d'une séquence, dans quelque couleur que ce soit, supposons que votre adversaire joue une couleur de laquelle vous avez en main le roi, la dame, le valet; ou la dame, le valet et le dix; si vous mettez le valet de la séquence composée de roi, dame et valet, vous fournissez à votre associé les moyens de pouvoir calculer les chances qu'il y a pour ou contre lui dans la même couleur, et il en est de même de toutes les autres où vous avez des séquences.

Prouvons encore l'usage qu'on peut faire de ce calcul par un autre exemple, et supposons pour cette fin que vous ayez en main l'as, le roi et deux petites triomphes, avec une quinte majeure, ou cinq autres des plus fortes cartes dans quelle couleur que ce soit;

que vous ayez joué deux fois atout, et que tout le monde en ait fourni ; dans ce cas, il y aura huit triomphes sur la table, deux en resteront entre vos mains, ce qui fait dix en tout ; il en restera encore trois qui se trouvent partagées entre les trois autres Joueurs : il y a une chance de six à deux en votre faveur, que votre associé en a une ; ainsi, il est à présumer que vous ferez cinq levées avec les sept cartes qui vous restent.

Quelques calculs pour defendre son argent au Jeu de WHIST.

Avec la donne.

La donne. vaut	1	à	20
1 Love (ou un, 5, 6, à rien) . .	1	à	10
2	5	à	4
3	3	à	2
4	7	à	4
5 est 2 à 1 du jeu, et un Lusch ou partie double	2	à	1
6	5	à	1
7	7	à	2
8	5	à	1
9 est autour de	9	à	2

Avec la donne.

2	à	1 sont	9	à	8
3	à	1	9	à	7
4	à	1	9	à	6
5	à	1	9	à	5
6	à	1	9	à	1
7	à	1	3	à	1
8	à	1	9	à	2
9	à	1 autour de . . .	9	à	1

DE WHIST.

Avec la donne.

3 à 2 sont	8 à 7			
4 à 2	4 à 3			
5 à 2	8 à 5			
6 à 2	2 à 1			
7 à 2	8 à 3			
8 à 2	4 à 1			
9 à 2 autour de . . .	7 à 2			

Avec la donne.

4 à 3 sont	7 à 6
5 à 3	7 à 5
6 à 3	7 à 4
7 à 3	7 à 3
8 à 3	7 à 2
9 à 3 autour de . . .	3 à 1

Avec la donne.

5 à 4 sont	6 à 5
6 à 4	6 à 4
7 à 4	2 à 1
8 à 4	3 à 1
9 à 4 autour de . . .	5 à 2

Avec la donne.

6 à 5 sont	5 à 4
7 à 5	5 à 3
8 à 5	5 à 2
9 à 5 autour de . . .	2 à 1

Avec la donne.

7 à 6 sont	4 à 3
8 à 6	2 à 1
9 à 6 autour de . . .	7 à 4

A 6

Avec la donne.

8 à 7 est au delà de.	3 à	2
9 à 7 autour de.	12 à	8

Huit à 9 est, suivant la meilleure supputation qu'on en ait faite jusqu'ici, autour de trois et demi pour cent en faveur de huit avec la donne ; la chance ne laisse pas que d'être en faveur de huit, quoiqu'elle ne soit que petite sans la donne.

CHAPITRE II.

Quelques règles générales que les commençans doivent observer.

I. Dès que c'est à vous à jouer, commencez par la couleur dont vous avez le plus grand nombre en main : si vous avez une séquence de roi, dame et valet, ou de la dame, du valet et du dix, vous devez les considérer comme de bonnes cartes pour entrer en jeu ; elles vous feront immanquablement tenir la main, ou à votre associé, dans d'autres couleurs : commencez par la plus haute de la séquence, à moins que vous n'en ayez cinq ; dans ce cas-là, jouez la plus petite, excepté en atout, qu'il faut toujours jouer la plus haute, afin d'engager votre adversaire à mettre l'as ou le roi ; par ce moyen, vous ferez passser votre couleur.

II. Si vous avez cinq des plus hautes triomphes, et point d'autre bonne carte dans une autre couleur, jouez atout; cela opérera du moins que votre associé jouera le dernier, et tiendra par conséquent la main.

III. Si vous avez seulement deux petits atouts avec l'as et le roi de deux autres couleurs, et une renonce dans la quatrième, faites sur-le-champ autant de levées que vous pouvez; et si votre associé a renoncé dans une de vos couleurs, ne le forcez point, parce que cela pourrait trop affaiblir son jeu.

IV. Vous ne devez que rarement rejouer la même couleur que votre associé a jouée, dès que vos cartes fournissent quelque bonne couleur, à moins que ce ne soit pour achever de gagner une partie, ou pour empêcher de la perdre : on entend par une bonne couleur, lorsque vous avez une séquence de roi, dame et valet, ou de la dame, du valet et du dix.

V. Si vous avez chacun cinq levées, et que vous soyez assuré d'en faire encore deux par vos propres cartes, ne négligez point de les faire, dans l'espérance de marquer de deux points celui qui donne; parce que si vous perdiez la levée impaire, cela vous ferait une différence de deux, et vous joueriez à votre désavantage dans la proportion de deux à un.

Il y a cependant une exception à cette règle, lorsque vous voyez une probabilité à pouvoir ou sauver la partie double, ou

gagner le jeu : dans l'un ou l'autre de ces cas, il faut risquer la levée impaire.

VI. Si vous voyez quelque probabilité à pouvoir gagner le jeu, il ne faut point balancer de hasarder une ou deux levées, parce que l'avantage qu'une nouvelle donne procurerait à votre adversaire sur la mise, irait au delà des points que vous risquez de cette façon.

Ce cas se rapporte au Chapitre VI, cas 1, 2, 3, 4, 5, 6.

VII. Si votre adversaire a fait six ou sept points à rien (Love), et que vous soyez le premier à jouer, vous devez absolument risquer une levée ou deux, afin de rendre par là le jeu égal; ainsi, si vous avez la dame ou le valet et un autre atout, et point de bonnes cartes d'une autre couleur, jouez votre dame ou votre valet d'atout; par ce moyen, vous renforcerez le jeu de votre associé, s'il est fort en atout, et vous ne lui causerez point de préjudice, au cas qu'il n'en ait que peu.

VIII. Si vous êtes quatre à jouer, il faut faire en sorte de gagner la levée impaire, parce que vous vous procurez par là la moitié de la mise; et afin que vous soyez sûr de gagner la levée impaire, il faut faire atout avec précaution, quoique vous soyez fort en atout : nous entendons être fort en atout, lorsqu'on a un honneur et trois triomphes.

IX. Si vous avez neuf points de la partie, et que vous soyez encore fort en atout; si

vous remarquez qu'il y a quelque apparence que votre associé puisse couper quelques-unes des couleurs que votre adversaire a en main, ne jouez point atout, mais faites en sorte que votre associé puisse parvenir à couper : ainsi, par exemple, si votre jeu est marqué 1, 2 ou 3, il faut jouer à rebours, et aller 5, 6 ou 7, parce que vous jouez pour quelque chose de plus qu'un point dans ces deux derniers cas.

X. Si vous êtes le dernier à jouer, et que vous trouviez que le troisième Joueur ne puisse pas mettre une bonne carte dans la couleur que votre associé a jouée, et que vous n'ayez pas beau jeu vous-même, jouez encore la même couleur, afin de faire tenir la levée à votre associé (*Tenace*); cela oblige souvent l'adversaire à changer de couleur, et fait gagner la levée dans la nouvelle couleur choisie.

XI. Si vous avez l'as, le roi, et quatre petits atouts, jouez un petit, parce qu'on peut parier que votre associé a un meilleur atout que celui du dernier Joueur ; si cela est ainsi, vous pouvez faire trois fois atout, sinon, vous ne pouvez pas les faire tomber tous.

XII. Si vous avez l'as, le roi, le valet et trois petits atouts, commencez avec le roi, et jouez ensuite l'as, à moins qu'un de vos adversaires ne renonce, parce que la chance est pour vous que la dame tombera.

XIII. Si vous avez le roi, la dame, et quatre petits atouts, commencez par un pe-

tit, parce que la chance est pour vous, que votre associé a un honneur.

XIV. Si vous avez le roi, la dame, le dix et trois petits atouts, commencez par le roi, parce que vous avez une belle chance que le valet tombera au second tour, et vous pourrez tirer parti par finesse de votre dix, en l'employant quand votre associé jouera atout.

Cela se rapporte au Chapitre VIII, cas 1, 2, 3.

XV. Si vous avez la dame, le valet et quatre petits atouts, commencez par un petit, parce que la chance est en votre faveur, que votre associé a un honneur.

XVI. Si vous avez la dame, le valet, le neuf et trois petits atouts, commencez avec la dame, parce que vous avez une belle chance que le dix tombera au second tour, ou vous pouvez tirer parti de votre neuf en faisant quelque feinte.

Cela se rapporte au Chapitre VII, cas 1, 2, 3.

XVII. Si vous avez le valet, le dix et quatre petits atouts, commencez par un petit, par les raisons indiquées au N.° 15.

XVIII. Si vous avez le valet, le dix, le huit et trois petits atouts, commencez par le valet, afin d'empêcher que le neuf ne fasse la levée; la chance est en votre faveur, que les trois honneurs tomberont en faisant deux fois atout.

XIX. Si vous avez six atouts d'une plus

basse classe, il faut commencer par le plus bas, à moins que vous n'ayez le dix, le neuf et le huit, et que votre adversaire n'ait tourné un honneur ; dans ce cas, si vous êtes obligé de passer en revue à cause de l'honneur, commencez avec le dix, parce que vous forcerez votre adversaire de mettre l'honneur à son préjudice, ou du moins vous donnerez le choix à votre associé, s'il veut laisser passer la carte ou non.

XX. Si vous avez l'as, le roi et trois petits atouts, commencez par un petit, par les raisons indiquées au N.° 15.

XXI. Si vous avez l'as, le roi et le valet accompagnés de deux petits atouts, commencez par le roi, parce que cela doit moralement apprendre à votre associé que vous avez encore l'as et le valet en main ; et en faisant qu'il tienne la main, il jouera sans contredit atout ; ayant fait cela, vous devez à votre tour faire une feinte avec le valet : ce jeu est immanquable, à moins que la dame ne se trouve seule derrière vous.

Cela se rapporte au Chapitre VII, cas 1, 2, 3.

XXII. Si vous avez le roi, la dame et trois petits atouts, commencez par un petit, par les raisons du N.° 15.

XXIII. Si vous avez le roi, la dame, le dix et deux petits atouts, commencez par le roi, par les raisons du N.° 21.

XXIV. Si vous avez la dame, le valet et

trois petits atouts, commencez par un petit, par les raisons du N.º 15.

XXV. Si vous avez la dame, le valet, le neuf et deux petits atouts, commencez par la dame, par les raisons du N.º 16.

XXVI. Si vous avez le valet, le dix et trois petits atouts, commencez par un petit, par les raisons du N.º 15.

XXVII. Si vous avez le valet, le dix, le huit et deux petits atouts, commencez par le valet, parce que la chance dicte que le neuf tombera dans deux tours, ou vous pourrez faire une feinte avec votre huit, si votre associé vous fait un retour en atout.

XXVIII. Si vous avez cinq triomphes d'une plus basse classe, le meilleur parti sera de commencer à jouer par le plus bas, à moins que vous n'ayez une séquence de dix, neuf et huit : dans ce cas, il faut entrer en jeu par la plus haute de la séquence.

XXIX. Si vous avez l'as, le roi et deux petits atouts, commencez par un petit, par les raisons indiquées au N.º 21.

XXX. Si vous avez l'as, le roi, le valet et un petit atout, commencez par le roi, par les raisons du N.º 15.

XXXI. Si vous avez le roi, la dame et deux petits atouts, commencez avec un petit, par les raisons du N.º 15.

XXXII. Si vous avez le roi, la dame, le dix et un petit atout, commencez par le roi, et attendez jusqu'à ce que votre associé vous

rejoue atout; alors faites une feinte avec le dix, pour gagner le valet.

XXXIII. Si vous avez la dame, le valet, le neuf et un petit atout, commencez par la dame, afin d'empêcher par là que le dix ne fasse sa levée.

XXXIV. Si vous avez le valet, le dix et deux petits atouts, commencez par un petit, à cause de ce qui a été dit au N.° 15.

XXXV. Si vous avez le valet, le dix, le huit et un petit atout, commencez avec le valet, afin d'empêcher que le neuf ne fasse sa levée.

XXXVI. Si vous avez le dix, le neuf, le huit et un petit atout, commencez par le dix, parce que vous laissez par là à la discrétion de votre associé, s'il veut le laisser ou non.

XXXVII. Si vous avez le dix et trois petits atouts, commencez par un petit.

CHAPITRE III.

Quelques règles particulières qu'il faut observer.

I. Si vous avez l'as, le roi et quatre petits atouts, accompagnés d'une bonne couleur, il faut faire trois fois de suite atout, sans quoi on pourrait vous couper la couleur que vous portez.

II. Si vous avez le roi, la dame et quatre

petits atouts, et en outre une bonne couleur, jouez atout du roi, parce que vous pourrez faire trois fois atout quand vous serez premier à jouer.

III. Si vous avez le roi, la dame, le dix et trois petites triomphes, avec une autre bonne couleur, faites atout du roi, dans l'espérance que le valet tombera au second coup. Ne vous amusez pas à faire une feinte avec le dix, de peur qu'on ne vous coupe la forte couleur que vous portez.

IV. Si vous avez la dame, le valet et trois petits atouts, avec une autre bonne couleur, jouez atout d'un petit.

V. Si vous avez la dame, le valet, le neuf et deux petits atouts, avec une autre bonne couleur, jouez atout de la dame, dans l'espérance que le dix tombera au second coup : ne vous amusez pas à faire une feinte avec le neuf, mais jouez plutôt atout une seconde fois par les raisons indiquées dans les trois cas de ce Chapitre.

VI. Si vous avez le valet, le dix et trois petits atouts et une autre bonne couleur, faites atout d'un petit.

VII. Si vous avez le valet, le dix, le huit et deux petits atouts, avec une autre bonne couleur, faites atout du valet, dans l'espérance que le neuf tombera au second coup.

VIII. Si vous avez le dix, le neuf, le huit et un petit atout, avec une bonne couleur, jouez atout du dix.

CHAPITRE IV.

Quelques Jeux particuliers et la façon avec laquelle il les faut jouer, dès qu'un commençant a fait quelques progrès dans ce Jeu.

I. Supposé que vous soyez premier à jouer, et que votre jeu soit composé des cartes suivantes : du roi, de la dame, du valet d'une couleur ; de l'as, du roi, de la dame et de deux petites cartes d'une autre ; du roi et de la dame d'une troisième, et de trois petits atouts : on demande comment il faut jouer ? Il faut commencer par l'as de la meilleure couleur de votre jeu, ou par un atout, parce que cela sert d'avertissement à votre associé, que vous êtes maître dans une couleur ; mais il ne faut pas continuer avec le roi de ladite couleur, il faut faire atout ; et si vous voyez que votre associé n'est pas assez fort pour vous seconder en atout, et que votre adversaire attaque votre couleur la plus faible, c'est-à-dire, celle de laquelle vous n'avez que le roi et la dame, jouez le roi de votre meilleure couleur ; et au cas que vous remarquiez qu'un de vos adversaires pourrait la couper, continuez à jouer celle où vous avez le roi, la dame et le valet. Et s'il arrivait que vos adversaires n'entrassent point dans votre couleur la plus faible, dans ce cas, quoique votre associé

ne puisse pas vous seconder en atout, continuez d'en jouer tant que vous serez premier. En voici la raison : par ce moyen, supposé que votre associé n'ait que deux atouts, que chacun de vos adversaires en ait quatre, il est certain qu'en faisant trois fois atout, il n'en restera plus que deux contre vous.

Premier à jouer.

II. Supposé que vous ayez l'as, le roi, la dame et un petit atout, avec une séquence du roi, ou cinq cartes dans une autre couleur, et quatre autres fausses, commencez à jouer la dame d'atout, continuez avec l'as; cela indiquera à votre associé que vous portez le roi : et comme ce serait très-mal joué que de faire atout une troisième fois, jusqu'à ce que vous puissiez faire passer la grande couleur que vous avez encore en main; en vous arrêtant ainsi tout court, c'est donner un signe certain à votre associé, qu'il ne vous reste que le roi et un seul atout, parce que si vous aviez l'as, le roi, la dame et deux atouts de plus, vous ne pourriez vous faire de tort en jouant atout du roi pour la troisième fois.

Si vous jouez votre séquence, commencez par la plus basse carte, parce que votre associé y mettra l'as, s'il l'a, et vous facilitera par là le moyen de pouvoir jouer les autres; et puisque vous avez mis votre associé à même d'entrer dans votre jeu, il vous jouera

certainement atout dès qu'il sera premier à jouer, pourvu qu'il lui en reste encore un ou deux, puisqu'il doit poser en fait que votre roi enlèvera tous les atouts de vos adversaires.

Second à jouer.

III. Supposé que vous ayez l'as, le roi et deux petits atouts, avec une quinte majeure dans une autre couleur, que vous ayez trois petites cartes d'une autre et une seule de la quatrième; supposé encore que votre adversaire du côté droit commence à jouer l'as de la couleur dont vous n'avez qu'une, et qu'il continue ensuite de jouer le roi : dans ce cas, ne le coupez point, mais jetez une autre fausse; s'il continue encore à jouer la dame, jetez derechef une fausse, et faites-en de même au quatrième coup, dans l'espérance que votre associé pourra couper; lequel, dans ce cas, vous jouera atout, ou entrera dans votre couleur forte. Si l'on joue atout, jouez-en deux fois, et ensuite votre couleur forte; par ce moyen, si par hasard un de vos adversaires a quatre atouts, et l'autre deux, ce qui n'arrive que rarement, puisque votre associé est censé avoir trois atouts des neuf, et que vos adversaires n'en doivent naturellement avoir que six, votre couleur forte force leurs meilleurs atouts, et il y a de la probabilité que vous pouvez faire seul la levée impaire; au lieu que si vous aviez coupé une des plus grosses cartes de vos adversaires, vous au-

riez si fort affaibli votre propre jeu, qu'il vous aurait été impossible de faire plus de cinq levées sans l'assistance de votre associé.

IV. Supposé que vous ayez l'as, la dame et trois petits atouts; l'as, la dame, le dix et le neuf d'une autre couleur, avec deux petites cartes dans chacune des deux autres, et que votre associé joue dans la couleur où vous avez l'as, le valet, le dix et le neuf; comme cette façon de jouer demande plutôt que vous trompiez vos adversaires que de mettre votre associé au fait de votre jeu, ne posez que votre neuf, parce que vous engagerez par là votre adversaire à faire atout, dès qu'il aura gagné cette carte. Aussitôt qu'il aura fait atout, faites-le à votre tour du plus fort, afin que vous soyez maître de la main ; au cas que votre adversaire ait joué un atout que votre associé n'ait pas pu prendre, parce qu'il n'a point de bonne couleur à jouer, il est très-probable qu'il tombera dans celle de votre associé, supposant qu'elle doit être partagée entre lui et le sien : si cette feinte vous réussit, elle vous sera très-avantageuse, et il n'est presque pas probable qu'elle vous puisse être préjudiciable.

V. Supposé que vous ayez l'as, le roi et trois petits atouts, avec une quatrième du roi et deux petites cartes d'une autre couleur, et une petite carte de chacune des deux autres, et que votre adversaire joue une couleur dans laquelle votre associé porte la quatrième majeure, que celui-ci y mette le valet

valet, et joue ensuite l'as, vous renoncerez à cette couleur, et vous en irez d'une fausse : si votre associé jouait le roi, votre adversaire à droite le couperait, par exemple, avec le valet ou le dix : dans ce cas-là, ne le surcoupez point, parce que vous courez risque de perdre deux ou trois levées en affaiblissant votre jeu ; mais s'il jouait, au contraire, dans la couleur où vous avez renoncé, coupez alors, et jouez la plus basse de votre séquence, afin d'attirer l'as, n'importe que ce soit votre associé ou votre adversaire qui l'ait : cela étant fait, jouez deux fois atout aussitôt que vous tiendrez la main, et ensuite votre forte couleur. Si vos adversaires, au lieu de vous attaquer par votre faible, jouaient atout, continuez d'en jouer deux fois à votre tour, tombez de là dans votre couleur, et tâchez d'en rester le maître : mais cette méthode n'est que rarement employée, excepté par ceux qui n'entendent que passablement le jeu.

CHAPITRE V.

Quelques observations qu'il faut faire par rapport à certains jeux, pour s'assurer que votre associé n'a plus de la couleur que lui, ou vous, avez jouée.

I. EXEMPLE.

Par une couleur dont vous avez.

Supposé que vous commenciez à jouer la dame, le dix, le neuf et deux petites cartes, de quelque couleur que ce soit; que celui qui vous suit mette le valet, et votre associé le huit; dans ce cas, puisque vous avez la dame, le dix et le neuf, c'est une marque certaine (pour peu qu'il soit Joueur) qu'il n'a plus de cette couleur : ainsi, dès que vous avez fait cette découverte, il faut que vous joüiez en conséquence, ou en le forçant à couper si vous êtes fort en atout, ou en jouant quelque autre couleur.

II. EXEMPLE.

Supposé que vous ayez roi, dame et dix d'une couleur ; si vous jouez votre roi, et que votre associé y fournisse le valet, c'est une marque qu'il n'en a plus de cette couleur.

III. Exemple,

Différent des précédens.

Supposé que vous ayez roi, dame et plusieurs autres d'une couleur, et que vous commenciez à jouer par le roi; dans ce cas, votre associé, s'il n'a que l'as et une petite carte dans cette couleur, jouera fort bien en coupant votre roi de son as; car, mettons pour un moment qu'il soit fort en atout, en prenant le roi avec l'as, il se met à même de pouvoir faire atout ; et dès qu'il a purgé les atouts, il retombe dans la couleur de son ami ; et s'étant défait de son as, il lui fournit les moyens de se servir de toute la suite de sa couleur; ce que celui-ci n'aurait vraisemblablement pas pu faire, si l'autre était resté maître du jeu en gardant l'as.

Et au cas que son associé n'ait point d'autres bonnes cartes que cette couleur, il ne perd rien en prenant le roi avec son as ; mais s'il arrivait qu'il eût une bonne carte pour entrer dans cette couleur, il gagnera de cette façon toutes les levées. Au surplus, puisque votre associé a pris votre roi avec l'as, et qu'il a fait atout ensuite, vous devez naturellement conclure qu'il a une autre carte de cette couleur pour vous faire rentrer en jeu : ainsi, vous ne devez jeter aucune carte de la couleur, quand même vous devriez écarter un roi ou une dame.

CHAPITRE VI.

Quelques jeux particuliers, dans lesquels on enseigne comment il faut tromper et harceler vos adversaires, et indiquer votre jeu à votre associé.

I. EXEMPLE.

Supposé que je joue l'as d'une couleur dans laquelle j'aie l'as, le roi et trois petits, et que le dernier en jeu ne trouve pas à propos de le couper, quoiqu'il n'en ait point, il faut bien me garder de jouer le roi ensuite; il faut que je reste maître dans la couleur, et ne dois jouer qu'une petite carte, afin d'affaiblir par là le jeu de mon adversaire.

II. EXEMPLE.

Si l'on joue une couleur de laquelle je n'ai point, et qu'il y ait une probabilité apparente que mon associé n'en a pas non plus de meilleure, je jette une meilleure couleur, afin de tromper mes adversaires. Cependant, pour ne pas faire donner mon associé dans le panneau, en même temps je me défais de mes plus mauvaises cartes, dès que c'est à lui à jouer : cette façon réussira toujours, à moins que vous n'ayez affaire avec de trop forts Joueurs; et encore gagnera-t-on plus avec eux, qu'on ne perdra en jouant ainsi.

CHAPITRE VII.

Quelques jeux particuliers, dans lesquels on court risque de gagner trois levées, en en perdant une.

I. Exemple.

Que trèfle soit atout; que votre partie adverse ait joué du cœur; que votre associé n'en ayant point ait jeté du pique, vous devez naturellement conclure qu'il ne porte que carreau et atout; et supposé que vous ayez fait cette levée, mais que vous ne soyez pas fort en atout, il faut bien se garder de le forcer : supposé que vous ayez le roi, le valet et un petit carreau, et que votre associé peut avoir la dame et cinq carreaux ; dans ce cas, en vous défaisant de votre roi au premier tour, et de votre valet au second, vous pouvez faire, entre vous et votre associé, cinq levées dans cette couleur ; tout comme si vous aviez un petit carreau, et que la dame de votre associé eût été coupée de l'as, le roi et le valet qui vous restent en mains, empêchent votre adversaire de faire d'autres progrès en atout ; et nonobstant qu'il puisse avoir un atout de reste, en jouant un petit carreau vous le forcez ; et vous perdez de cette façon trois levées dans cette donne.

II. Exemple.

Supposé que, dans un jeu pareil au précédent, vous ayez la dame, le dix et une petite carte dans la forte couleur de votre associé, c'est que vous pouvez aisément découvrir en jouant de la façon que nous avons indiquée dans l'exemple précédent; cette découverte étant faite, si vous supposez que votre associé doit avoir le valet et cinq petites cartes dans cette même couleur, si vous êtes premier à jouer, il faut commencer par la dame et continuer avec votre dix. Si votre associé porte le dernier en atout, il fera de cette manière quatre levées dans cette couleur; au lieu que si vous ne jouiez qu'un petit, son valet s'en allant, et la dame vous restant au second coup qu'on joue dans cette couleur, dès que son dernier atout est forcé, la dame qui vous reste empêche qu'on ne puisse faire passer cette couleur : il est évident que cette façon de jouer vous feroit perdre trois levées dans cette donne.

III. Exemple.

Il a été supposé dans les exemples précédens, que vous êtes premier à jouer, et que vous avez eu occasion par là de vous défaire des meilleures cartes que vous portez dans la couleur forte de votre associé, dans l'intention de faire passer toutes les autres. Supposons, pour le coup, que votre associé

soit premier à jouer, et que vous découvriez qu'il est fort dans une couleur; qu'il ait, par exemple, l'as, le roi et quatre petits, et que vous ayez de votre côté la dame, le dix, le neuf et une des plus basses cartes de ladite couleur; si votre associé joue l'as, vous devez y fournir le neuf; s'il joue le roi, le dix : vous tâcherez de faire passer, de cette façon-là, votre dame au troisième tour; et puisqu'il ne vous reste qu'une petite, vous n'empêcherez point que la couleur de votre associé ne fasse tout son effet, au lieu que vous auriez perdu deux levées si vous aviez gardé votre dame et votre dix, et que le valet de vos adversaires fût tombé.

IV. Exemple.

Supposé que vous trouviez dans le courant du jeu, comme dans le cas précédent, que votre associé soit fort dans une couleur, et que vous y ayez le roi, le dix et un petit; si votre associé joue l'as, mettez-y votre dix, et au second tour votre roi : vous empêcherez par là, suivant toute probabilité, que votre associé ne trouve d'obstacle à faire passer sa couleur.

V. Exemple.

Supposé que votre associé ait l'as, le roi et quatre petites cartes dans sa couleur forte, et que vous ayez à votre tour la dame, le dix et une petite; s'il joue son as, mettez votre

dame : de cette façon, vous risquerez une levée pour en gagner quatre.

VI. Exemple.

Nous supposons présentement que vous portiez cinq cartes de la forte couleur de votre associé, savoir, la dame, le dix, le neuf, le huit et une petite, et que votre associé se trouve avec l'as, mettez votre huit; s'il joue après cela le roi, posez le neuf; et au troisième coup, si personne n'a plus de cette couleur, hormis vous et votre camarade, continuez à jouer votre dame, et après cela le dix; et puisque vous n'avez plus qu'une petite, et votre associé deux, vous gagnerez par là une levée; ce que vous n'auriez pas pu faire en jouant la plus haute, et en gardant une petite pour la jouer à votre associé.

CHAPITRE VIII.

Quelques façons de jouer particulières, lesquelles il faut mettre en usage lorsque l'adversaire à droite tourne une figure; avec des avis comment il faut jouer, si on tourne une figure, ou un honneur à gauche.

I. Exemple.

Supposé qu'on ait tourné le valet à votre droite, et que vous ayez le roi, la dame et le dix; si vous voulez gagner le

valet, commencez par jouer votre roi, afin que votre associé puisse connaître par là qu'il vous reste encore la dame et le dix; et cela d'autant plus facilement, parce que vous ne jouez pas la dame, quoique vous soyez premier à jouer.

II. EXEMPLE.

Que le valet soit tourné comme au coup précédent; que vous ayez l'as, la dame et le dix; en jouant la dame, vous obtiendrez le même effet de la règle précédente.

III. EXEMPLE.

Si l'on a tourné la dame à votre droite, et si vous avez l'as, le roi et le valet; en jouant votre roi, vous aurez le même avantage de la règle précédente.

IV. EXEMPLE.

Supposé qu'on ait tourné un honneur à votre gauche, et que vous n'en ayez point vous-même; dans ce cas, il faut que vous fassiez atout pour faire passer cet honneur en revue : au lieu que si vous en aviez un, à moins que ce ne soit l'as, il faut bien prendre garde comment vous jouerez atout, parce que si votre associé n'avait pas un honneur, votre adversaire se rendrait maître de votre jeu.

CHAPITRE IX.

Cas qui démontre combien il est dangereux de forcer son Associé.

I. Supposé que A et B soient associés ensemble; que A ait une quinte majeure en triomphe, avec une quinte majeure et trois petites cartes d'une autre couleur; que A soit premier à jouer : supposons encore que les adversaires C et D n'aient chacun que cinq triomphes; dans ce cas, A fait toutes les levées, parce qu'il est premier à jouer.

II. Supposons, au contraire, que C ait cinq petits atouts, avec une quinte majeure et trois petites cartes d'une autre couleur; qu'il soit premier à jouer, et qu'il force A de couper; par ce moyen, A ne pourra faire que cinq levées.

Un cas qui démontre combien il est avantageux de faire la Navette (Saco).

III. Supposons que A et B soient associés, et que A porte une quatrième majeure en trèfle qui est la triomphe, une autre quatrième majeure en carreau, et l'as de pique; et supposons en même temps que les adversaires C et D aient les cartes suivantes : C quatre triomphes, huit cœurs et un pique; D cinq triomphes et huit carreaux; C, pre-

mier à jouer, commence par un cœur; D le coupe et joue carreau, lequel C coupe; et en continuant ainsi la navette, chacun de ces deux associés occupe une des quatrièmes majeures de A : que le tour étant à C à jouer, pour la neuvième levée, entre par pique, lequel D coupe : les voilà donc maîtres des neuf premières levées : A reste avec sa quatrième majeure en atout.

Ce cas nous démontre combien il est avantageux de faire la navette, dès qu'on peut la former.

CHAPITRE X.

Contenant divers cas mêlés de calculs, pour démontrer quand il faut jouer, lorsqu'on n'est pas premier en jeu, le roi, la dame, le valet ou le dix, avec une petite carte de quelque couleur que ce soit.

Supposé que vous ayez quatre petits atouts, et que vous ayez une main sure dans chacune des trois autres couleurs, et que votre associé ait renoncé à atout; il faut, dans ce cas, que les autres neuf triomphes se trouvent partagées entre vos adversaires : mettons qu'un en ait cinq et l'autre quatre, jouez atout autant de fois que vous serez premier; et au cas que vous le soyez quatre

fois, il est évident que vos adversaires n'auront fait que cinq levées avec neuf atouts ; au lieu que si vous leur aviez permis d'employer leurs triomphes séparément, ils auraient pu facilement faire neuf levées.

Cet exemple démontre combien il est presque toujours nécessaire de faire tomber deux atouts contre un.

Il y a cependant une exception à cette règle ; la voici : Si vous trouvez, dans le courant du jeu, que vos adversaires sont extrêmement forts dans quelque couleur particulière, et que votre associé ne puisse pas vous être d'un grand secours dans ladite couleur ; dans ce cas, il faut examiner les points que vous avez et ceux de vos adversaires, parce que vous pourrez sauver ou gagner le jeu, en gardant un atout pour couper cette couleur.

II. Supposé que vous ayez l'as, la dame et deux petits dans une couleur ; que votre adversaire à droite, premier en jeu, y entre ; dans ce cas, ne mettez point la dame, parce qu'il est à parier que votre associé porte une meilleure carte dans cette couleur que le troisième Joueur : si cela est ainsi, vous voyez que vous y serez le maître.

Il y a une exception à cette règle : quand vous n'êtes pas premier à jouer, alors il faut mettre la dame.

III. Ne commencez jamais à jouer par le roi, le valet et une petite carte dans quelque couleur que ce soit, parce qu'il y a

deux contre un que votre associé n'a point l'as, et par conséquent 32 à 25, ou autour de 5 à 4, qu'il a l'as ou la dame; et ainsi, n'ayant qu'autour de 5 à 4 en votre faveur, et devant avoir quatre cartes dans quelque autre couleur, quand même le dix en serait la plus forte, jouez-la, parce qu'il est à parier que votre associé a une meilleure carte dans ladite couleur que le dernier Joueur. Et quand même l'as en resterait derrière votre main, il est à parier que cela se trouvera ainsi, si votre associé ne l'a point; vous ne laisserez vraisemblablement pas de faire deux levées, si votre adversaire met cette couleur sur le tapis.

IV. Supposé que vous vous aperceviez, dans le courant du jeu, qu'il vous reste, entre vous et votre associé, quatre ou cinq atouts; si vos adversaires n'en ont point; et que vous n'ayez aucune carte gagnante, mais que vous ayez raison de juger que votre associé porte une treizième ou quelque autre carte gagnante; dans ce cas, faites un petit atout afin de tenir la main, pour vous pouvoir défaire d'une fausse sur cette treizième, ou autre bonne carte.

CHAPITRE XI.

Quelques conseils pour mettre, lorsqu'on est dernier, le roi, la dame, le valet ou le dix, de quelque couleur que ce soit.

I. Supposé que vous ayez le roi et une petite carte dans une couleur, et que votre adversaire à droite y joue; s'il est habile au jeu, ne mettez point le roi, à moins que vous ne vouliez tenir la main, parce qu'un bon Joueur commence rarement à jouer par une couleur dont il a l'as; il le garde pour faire passer la forte couleur, quand les triomphes sont tombées.

II. Supposé que vous ayez la dame et une petite carte d'une couleur, et que votre adversaire à droite y joue, ne posez point la dame, parce que, supposé que l'adversaire ait commencé par l'as et le valet; dans ce cas, dès qu'on retourne dans la susdite couleur, il fera une suite avec le valet; en faisant cela il jouera beau jeu, sur-tout si son associé a joué le roi : cela vous fera à la vérité faire votre dame; mais, en la mettant, vous l'avertissez que vous n'êtes pas fort dans cette couleur, et vous l'engagerez à attaquer le jeu de votre associé par des feintes, tant qu'il sera question de cette couleur.

III. Les exemples précédens vous ont instruit quand il est à propos que vous mettiez le roi ou la dame lorsque vous êtes dernier à jouer; il faut encore observer, qu'au cas que vous ayez le valet ou le dix dans une couleur avec une petite, que c'est en général très-mal jouer de mettre l'un ou l'autre, si vous êtes le dernier, parce qu'il y a à parier cinq contre deux que le troisième Joueur porte ou l'as, ou la dame. Il s'ensuit qu'il y a une chance contre vous de cinq à deux; et quoique vous pourriez quelquefois réussir en jouant de la sorte, vous en serez toujours le perdant, parce que si vous découvrez à vos adversaires que vous êtes faible dans cette couleur, ceux-ci emploieront des feintes contre votre associé, tant qu'elle durera.

IV. Supposé que vous ayez l'as, le roi et trois petites cartes d'une couleur, et que votre adversaire à droite y joue, vous y mettrez votre as, et votre associé le valet. Au cas que vous soyez fort en atout, il faut rejouer un petit dans cette couleur, afin que votre associé le puisse couper. Voici la conséquence qui résultera de cette façon de jouer : vous restez le maître dans cette couleur par votre propre jeu, et vous faites voir en même temps à votre associé, que vous êtes fort en triomphes, et qu'il peut régler son jeu en conformité, soit en tâchant de faire la navette, soit en vous jouant atout, s'il est fort en triomphes, ou maître dans les autres couleurs.

V. Supposé que A et B aient six points, leurs adversaires C et D sept ; qu'on ait joué neuf cartes, desquelles A et B aient gagné sept levées : supposé encore qu'on n'ait point compté d'honneurs ; dans ce cas, A et B ont gagné la levée impaire, ce qui donne une égalité à leur jeu : mettez au surplus que A soit premier à jouer, et qu'il porte les deux petits atouts qui restent, avec deux cartes rois dans les autres couleurs ; ajoutez que C et D ont les deux meilleures triomphes entre eux, avec deux autres cartes gagnantes : on demande comment il faut jouer ce jeu ? Il y a 11 à 3 que C n'a pas les deux triomphes, et pareillement 11 à 3 que D ne les a pas ; la chance est autant en faveur de A qu'il peut gagner la somme qu'on joue : ainsi, il est de son intérêt de faire atout. Car, par exemple, si la mise est de liv. 70, A la tirera si cette façon lui réussit ; au lieu que s'il joue dans la méthode ordinaire, s'il force C ou D à faire atout, les premiers ayant déjà gagné la levée impaire, et étant sûrs de gagner les deux autres, son jeu se comptera neuf à sept : ce qui est autour de trois à deux ; et par conséquent la part de A dans les liv. 70. ne montera qu'à liv. 42, il n'aura qu'un bénéfice de liv. 7 ; au lieu que, dans l'autre cas, dans la supposition que A et B ont une prétention de 2 à trois sur la mise, en jouant atout, il se procure un droit de liv. 55 sur les liv. 70.

Dès qu'on voudra faire exactement attention au cas que nous venons d'expliquer, on pourra l'appliquer, par la même fin, dans d'autres circonstances dans lesquelles un jeu peut se trouver.

CHAPITRE XII.

Quelques avis comment il faut jouer, si l'adversaire à droite a tourné un as, un roi, une dame, etc.

I. Supposé qu'on ait tourné l'as à votre droite, et que vous n'ayez que le dix et le neuf de triomphe, avec l'as, le roi et la dame d'une autre couleur, et huit fausses cartes : comment faut-il jouer ce jeu-là ? Commencez avec l'as de la couleur dont vous avez l'as, le roi et la dame ; cela servira d'avis à votre associé, que vous êtes maître dans cette couleur ; jouez ensuite le dix d'atout, parce qu'il y a cinq contre deux que votre associé porte le roi, la dame ou le valet de triomphe ; et quoiqu'il y ait à parier autour de sept contre deux que votre associé ne porte pas deux honneurs, il se pourrait pourtant qu'il les ait, et que ce seraient le roi et le valet : dans ce cas-là, comme votre associé laissera passer votre dix de triomphe, et que c'est treize contre douze à parier que le dernier Joueur ne

porte point la dame d'atout, supposant que votre associé ne l'a pas, celui-ci, dès qu'il tiendra la main, entrera dans votre couleur forte : dès que vous tiendrez à votre tour la levée, il faut que vous jouïez le neuf d'atout, parce que vous mettrez par là votre associé à même de couper à coup sûr la dame, s'il se trouve derrière elle.

Ce cas démontre qu'un as tourné contre vous, peut devenir peu avantageux à vos adversaires, si vous savez bien appliquer cette règle.

II. Si votre adversaire à droite tourne le roi ou la dame, vous pouvez gouverner votre jeu de la même façon ; mais il faut toujours faire une grande différence par rapport à la capacité de votre associé, parce qu'un bon Joueur sait tirer parti d'un tel jeu, au lieu qu'un mauvais n'en tire jamais, ou du moins très-rarement.

III. Supposé que votre adversaire à droite entre par le roi d'atout, et que vous en ayez l'as et quatre petits, accompagnés d'une bonne couleur; dans ce cas, c'est votre jeu de laisser passer le roi, quand même il aurait roi, dame, valet et un autre : s'il n'est pas un des plus habiles, il jouera le petit, dans la pensée que son associé porte l'as; s'il le fait, il faut le laisser passer, parce qu'il est également à parier que votre associé a une meilleure triomphe que le dernier Joueur : cela étant, pour peu qu'il entende le jeu, il jugera que vous avez vos raisons

pour avoir joué ainsi ; et, en conséquence, s'il lui reste un troisième atout, il le jouera, sinon ce sera sa meilleure couleur.

Cas critique pour gagner la levée impaire.

IV. Supposé que A et B jouent contre C et D, et de plus que le jeu soit à neuf, et tous les atouts dehors ; A, dernier a jouer, porte l'as et quatre petits d'une couleur, et une treizième carte restante ; B n'a que deux petites cartes de la couleur de A ; C porte la dame et deux autres petites cartes de cette couleur ; D, le roi, le valet et une petite ; A et B ont gagné de trois levées, C et D de quatre : ainsi, il s'en suit de là que A doit gagner quatre levées des six cartes qui lui restent, s'il veut gagner la partie. C joue cette couleur, et D y met le roi ; A lui donne cette levée ; D retourne de la même couleur ; A laisse passer sa carte, et C met sa dame : de sorte que C et D ont gagné six levées ; et C croyant que son associé porte l'as de ladite couleur, y retourne : cela fait gagner à A les quatre dernières levées, et par conséquent la partie.

V. Supposé que vous ayez le roi et cinq petites triomphes, et que votre adversaire à droite joue la dame ; dans ce cas, ne mettez point votre roi, parce qu'il est à parier que votre associé porte l'as ; et supposé que votre adversaire eût la dame, le valet, le dix et une petite triomphe, il est à parier que l'as

se trouve seul, soit chez votre adversaire, soit chez votre associé. Quoi qu'il en soit, vous joueriez fort mal en mettant le roi. Mais si l'on entrait par la dame d'atout, et que vous eussiez par hasard le roi avec deux ou trois triomphes, c'est alors qu'il faudrait le mettre; parce que c'est jouer comme il faut, que de commencer par la dame, dès qu'on la porte accompagnée d'un seul petit atout : alors, si votre associé avait le valet de triomphe, et que votre adversaire à gauche tînt l'as, vous perdriez une levée en négligeant de mettre le roi.

CHAPITRE XIII.

Si l'on tourne le dix ou le neuf à votre droite.

I. Supposé qu'on ait tourné le dix à votre droite, et que vous ayez le roi, le valet, le neuf et deux petits atouts, avec huit autres fausses cartes, et que ce soit votre jeu d'entrer par atout ; dans ce cas, commencez par le valet, afin d'empêcher que le dix ne fasse sa levée; et quoiqu'il y ait autour de cinq à quatre, que votre associé porte un honneur, encore que cela manquerait, en faisant une feinte du neuf au retour en atout que votre associé vous fera ; vous avez le dix à votre disposition.

II. Si le neuf tourne à votre droite, et que vous ayez le valet, le dix, le huit, et deux

petits atouts; en jouant le valet, vous parvenez au même but proposé dans le cas précédent.

III. Il faut que vous fassiez une grande différence entre une couleur dans laquelle votre ami vous fait entrer de son propre choix, et entre une dans laquelle il est forcé lui-même de jouer : dans le premier cas, il est à présumer qu'il joue sa meilleure couleur; et s'il voit que vous n'en avez point, que vous n'êtes pas fort en triomphes, et qu'il n'ose par conséquent point vous forcer, il jouera une autre couleur dans laquelle il se trouvera passablement pourvu, et vous apprendra, par ce changement, qu'il est faible en atout; au lieu que s'il continue à jouer dans celle de sa première levée, pour peu que vous le connaissiez bon Joueur, vous devez conclure qu'il est fort en triomphes, et qu'il demande que vous joïez en conséquence.

IV. Il n'y a rien de si pernicieux au jeu de Whist, que de changer souvent de couleur, parce qu'on court le risque, dans chaque nouvelle couleur, de faire tenir la main aux adversaises : c'est pourquoi, si vous jouez dans une couleur où vous avez la dame, le dix et trois petits, et que votre ami y mette seulement le neuf; au cas que vous soyez faible en atout, et que vous n'ayez point d'autre bonne couleur à mettre sur le tapis, il ne vous reste rien de mieux à faire que de continuer dans la même couleur, en jouant

la dame; vous laissez par là au choix de votre ami s'il la veut couper ou non, au cas qu'il n'en ait plus: mais s'il arrivait qu'étant revenu premier à jouer, vous eussiez la dame ou le valet d'une autre couleur avec une carte, il vaudrait mieux de commencer par la dame ou le valet d'une de ces couleurs, parce qu'il y a cinq contre deux que votre ami porte au moins un bon neuf dans l'une des deux.

V. Si vous avez l'as, le roi et une petite carte d'une couleur, accompagnée de triomphes; au cas que votre adversaire à droite entre en jeu par la même couleur, laissez passer sa carte, parce qu'il est à parier que votre ami en porte une meilleure dans ladite couleur que le troisième Joueur: si cela est ainsi, vous gagnerez par là la levée, sinon, ayant quatre triomphes, vous ne courez aucun risque de la perdre, parce que quand même on ferait atout, il est à présumer que vous aurez le dernier.

CHAPITRE XIV.

Avertissement qu'il ne faut point se défaire des premières cartes dans la couleur forte de son adversaire, etc.

I. Au cas que vous soyez faible en atout, et qu'il ne paraisse pas que votre ami en soit bien pourvu, il faut bien prendre garde com-

ment vous vous défaites des principales cartes de la couleur forte de votre adversaire ; car en supposant que votre adversaire joue dans une couleur de laquelle vous avez le roi, la dame et un seul petit ; au cas qu'il entre par l'as de la même couleur, si vous jouez la dame, vous donnez à votre ami un indice infaillible que vous avez encore le roi : quand votre ami y aurait renoncé, ne mettez point votre roi, parce que celui qui a joué le premier dans cette couleur, ou son ami, porte le dernier atout : vous risquez de perdre trois levées pour en gagner une.

II. Supposé que votre ami porte encore dix cartes, et que vous jugiez qu'elles ne sont que d'une seule couleur, ou des triomphes ; mettez encore que vous avez le roi, le dix et une petite de la couleur forte, avec la dame et deux petites triomphes : dans ce cas, il faut que vous lui supposiez cinq cartes dans chaque couleur, et jouer par conséquent le roi de la couleur forte ; si vous gagnez cette levée, vous ne sauriez mieux continuer qu'en jouant votre dame d'atout ; si cela vous réussit aussi, continuez vos triomphes. On peut se servir de cette façon, à quel point que la partie se puisse trouver, à moins qu'elle ne soit de 4 à 9.

III. Il faut se ressouvenir quelle carte a été tournée. Il est si important à celui qui donne et à son ami, de savoir et de se rappeler laquelle c'est, que nous croyons nécessaire d'observer, que celui qui donne devrait

toujours placer la carte tournée de façon qu'il soit sûr de la trouver quand il en aura besoin; car, supposé que ce ne soit qu'un cinq, et que celui qui donne en ait deux de plus, par exemple, le six et le neuf; au cas que son associé fasse atout de l'as et du roi, il faut qu'il y mette son six et son neuf, parce que son associé portant, par exemple, l'as, le roi et quatre petites triomphes, se ressouviendra que le cinq, qui est le seul restant, se trouve dans la main de son ami, et fera par ce moyen bien des levées.

IV. Que votre adversaire à droite joue dans une couleur dans laquelle vous portez le dix et deux petits; que le troisième Joueur joue le valet, et que votre ami le prenne avec le roi; si celui de votre droite rejoue la même couleur, et cela par un petit, mettez votre dix, parce que vous épargnerez par là l'as de votre ami, lequel il pourra faire valoir, si celui à la droite joue la dame. Cette façon de manœuvrer ne manque presque jamais.

V. Supposé que vous ayez la meilleure triomphe; que l'adversaire A n'ait plus qu'un atout, et qu'il vous semble que l'autre adversaire B porte une couleur forte; dans ce cas, en permettant même à A de faire sa triomphe, si vous gardez la vôtre, vous empêchez que l'adversaire B ne puisse jouer sa couleur forte; au lieu que si vous aviez pris l'atout de A, cela ne vous aurait fait qu'une différence d'une levée, pendant que vous
pouvez

pouvez en faire probablement trois ou quatre en employant cette méthode.

Les cas suivans arrivent très-souvent.

Qu'il vous reste deux triomphes, tandis que vos adversaires n'en ont qu'une; si vous vous apercevez alors que votre ami porte une forte couleur, ne manquez absolument point de faire atout, quand même vous n'auriez que le plus petit de tous, parce qu'en les ôtant à vos adversaires, vous faites circuler la couleur forte de votre ami.

Supposé que vous ayez trois triomphes lorsque personne n'en a plus, et qu'il vous reste encore quatre cartes d'une certaine couleur; jouez atout, parce que vous indiquez par-là à votre ami que vous les avez tous, et vous fournissez par là occasion à vos adversaires de jeter une carte de la couleur qui vous reste : par ce moyen, supposé qu'on ait déjà joué une fois ladite couleur, il en est tombé quatre, lesquelles, avec celle qu'on a jetée, font cinq; les quatre que vous y avez jointes sont neuf; il n'en reste donc que quatre entre les trois Joueurs; et comme il est à parier que votre ami peut aussi-bien porter la meilleure que le dernier Joueur, il s'ensuit que vous avez une chance égale de pouvoir faire trois levées : ce qui ne serait vraisemblablement pas arrivé, si vous aviez joué autrement.

Tome II. C

Supposé que vous ayez cinq atouts et six petites cartes d'une autre couleur, et que vous soyez premier au jeu; vous ne sauriez mieux faire que de commencer par la couleur où vous en avez six, parce que vous trouvant court dans les deux autres couleurs, vos adversaires feront vraisemblablement atout, et joueront par là votre propre jeu; au lieu que si vous aviez commencé par en jouer vous-même, ils vous auraient forcé et dérangé votre jeu.

CHAPITRE XV.

Explication plus ample, comment il faut jouer les séquences, donnée à la réquisition de ceux qui avaient acheté ce Traité en manuscrit.

I. En fait d'atout, il faut toujours jouer les plus hautes de vos séquences, à moins que vous n'ayez l'as, le roi et la dame : dans ce dernier cas jouez la plus basse, afin d'instruire votre ami de la situation de votre jeu.

II. Dans les couleurs qui ne sont point triomphes, si vous avez une séquence composée de roi, dame, valet, et deux petites, le meilleur parti sera de commencer par le valet, n'importe que vous soyez fort en atout

ou non, parce que, en faisant tomber l'as, vous faites circuler la couleur.

III. Et au cas que vous soyez fort en triomphes, si vous avez une séquence de dame, valet et dix, et deux petites, dans quelque couleur que ce soit, il faut jouer la plus haute de votre séquence, parce que, soit qu'un des adversaires coupe cette couleur au second coup, n'importe, vous trouvant fort en triomphes, vous faites tomber les leurs, et réussirez à faire le reste de cette couleur.

On peut observer la même méthode lorsqu'on a une séquence de valet, dix, neuf, et deux petites d'une couleur.

IV. Si vous avez une séquence de roi, dame, valet et deux petits d'une couleur, jouez votre roi, n'importe que vous soyez fort en atout ou non, et faites-en de même dans toutes les autres séquences inférieures, pourvu qu'elles soient de quatre cartes.

V. Mais si vous vous trouviez par hasard faible en triomphes, il faudroit commencer par la plus basse de la séquence, en cas qu'elle soit composée de cinq cartes ; car, supposé que votre associé porte l'as de ladite couleur, vous le lui faites faire : et quelle différence y a-t-il que vous fassiez la levée, ou que votre ami la fasse ? Car, si vous avez l'as et quatre petits d'une couleur, et si vous vous trouvez faible en atout, dès qu'on y joue, vous ne sauriez mieux faire que de mettre votre as : si vous êtes au

contraire fort en triomphes, vous pouvez jouer comme bon vous semble ; mais il faut jouer tout à rebours dès que vous ne l'êtes point.

VI. Expliquons à présent ce que nous entendons par fort ou faible en triomphes.

 Si vous avez as, roi et trois petits.
 Roi, dame et trois petits.
 Dame, valet et trois petits.
 Dame, dix et trois petits.
 Valet, dix et trois petits.
 Dame et quatre petits.
 Valet et quatre petits.

Dans toutes ces différentes positions, vous êtes très-fort en triomphes; ainsi, en jouant suivant les règles indiquées, vous êtes certainement assuré d'être maître en atout.

Si vous n'avez que deux ou trois petites triomphes, vous êtes faible.

VII. Quelles sortes de triomphes peuvent vous autoriser à forcer votre ami à jouer atout ?

 L'as et trois petits.
 Le roi et trois petits.
 La dame et trois petits.
 Le valet et trois petits.

VIII. Si par hasard vous et votre adversaire avez forcé votre ami (quand même vous seriez faible en triomphes) ; s'il a été

premier à jouer, et s'il ne juge pas à propos de faire atout, forcez-le à le faire aussi souvent que vous serez premier à jouer, à moins que vous n'ayez quelque bonne couleur à jouer.

IX. Si par hasard vous n'aviez que deux ou trois petites triomphes, que votre adversaire joue une couleur à laquelle vous avez renoncé, coupez-la; cela apprendra à votre ami que vous êtes faible en triomphes.

X. Supposé que vous ayez l'as, le valet et un petit atout, et que votre ami vous en joue, portant, par exemple, le roi et trois petits, il faut mettre l'as ou le valet. Supposé encore que votre adversaire à droite ait trois triomphes, et celui à gauche un pareil nombre; dans ce cas, en faisant une feinte avec votre valet, et en jouant votre as, si la dame se trouve à votre droite, vous gagnerez la levée; mais si elle est à gauche, que vous jouïez l'as, et ensuite le valet, et que vous permissiez par là à l'adversaire à gauche d'employer sa dame, et c'est ce qu'il doit nécessairement faire, il y a au-delà de deux à un à parier qu'un des adversaires porte le dix, et par conséquent vous ne pouvez pas gagner la levée en jouant de la sorte.

XI. Si votre associé premier à jouer a commencé par l'as de triomphe, et que vous ayez, par exemple, le roi, le valet et un petit, en mettant le valet, et en faisant un

retour avec le roi, vous obtiendrez l'avantage que la règle précédente prescrit.

Vous pouvez aussi employer la même méthode dans d'autres couleurs.

XII. Si vous êtes fort en triomphes, si vous avez roi, dame et deux, ou trois petites cartes dans toute autre couleur, vous pouvez commencer par un petit, étant à parier 9 à 4 que votre ami a un honneur dans cette couleur; mais si vous êtes faible en triomphes, il faut commencer par le roi.

XIII. Si votre adversaire à droite, premier à jouer, joue dans une couleur où vous avez roi, dame et deux ou trois cartes, laissez passer sa carte, parce qu'il est également à parier que votre ami porte une meilleure carte dans cette couleur que le troisième Joueur; et quand même cela ne serait pas, vous ne devez pas craindre de ne pas tirer parti de votre couleur, puisque vous êtes fort en triomphes.

XIV. Si votre adversaire à droite joue dans une couleur de laquelle vous portez le roi, la dame et un petit; que cette couleur soit triomphe ou non, mettez toujours la dame : de même si vous avez la dame, le valet et une petite carte, mettez le valet; et si vous portez le valet, le dix et un petit, mettez le dix, parce qu'en jouant la seconde de vos meilleures cartes, vous faites espérer par là à votre ami, que vous avez encore des plus fortes dans cette couleur, il pourra juger, au moyen des calculs joints à ce

Traité, quelle est la chance pour ou contre lui.

XV. Si vous aviez l'as, le roi, et deux petits dans quelque couleur que ce soit, et que vous soyez en même temps fort en triomphes; s'il arrive que votre adversaire à droite entre dans cette couleur, laissez passer sa carte, parce que la gageure est égale que votre ami a une meilleure carte dans cette couleur que le troisième Joueur : si cela est, vous gagnerez une levée en jouant de cette façon : sinon, étant fort en triomphes, vous ferez infailliblement votre as et votre roi.

XVI. Si vous aviez l'as, le neuf, le huit et une petite de triomphe, et que votre ami joue le dix, laissez-le passer, parce que vous êtes sûr de faire deux levées, à moins qu'il n'y ait deux honneurs derrière la main. Jouez tout de même que si vous aviez le roi, le neuf, le huit et une petite triomphe.

XVII. Si vous voulez faire donner vos adversaires dans le panneau, voici comment il faudra s'y prendre. Si l'adversaire à droite entre dans une couleur dans laquelle vous avez l'as, le roi et la dame, ou l'as, le roi et le valet, mettez l'as, parce que cela encouragera votre adversaire d'y retourner : nonobstant que vous attrapez votre ami par cette façon de jouer, vous ne laissez pas que de tromper vos adversaires en même temps ; ce qui est d'une très-grande conséquence dans le cas présent : voici ce qui

en résulte : si vous aviez mis la plus basse carte de la tierce majeure, ou le valet de l'autre couleur, vous auriez mis votre adversaire à droite en état de découvrir combien vous aviez de supériorité sur lui dans cette couleur, et il en aurait immanquablement changé.

XVIII. Supposé que vous ayez l'as, le dix et une petite dans une couleur, et l'as, le neuf et une petite dans une autre ; par laquelle des deux devez-vous entrer en jeu ? Réponse : par celle où vous avez l'as, le neuf et une petite ; par la raison que la gageure est égale, que votre associé porte une meilleure carte dans ladite couleur que le dernier en jeu : sinon, supposons pour un moment que votre adversaire à droite entre en jeu par le roi ou la dame de la couleur dont vous avez l'as, le dix et un petit ; dans ce cas, il est à parier que votre ami porte une meilleure carte que le troisième Joueur : si cela est ainsi, dès qu'on retourne dans cette couleur, vous avez la dernière, qui vous fait tenir le jeu, et vous donne par conséquent la chance de faire trois levées dans ladite couleur.

Un cas qui démontre comment on peut se procurer la dernière carte.

XIX. Supposons que A et B jouent ensemble une partie de Whist ; disons encore que A porte l'as, la dame, le dix, le huit

et le quatre de trèfle; ce qui lui fera faire six levées sures.

Supposons encore qu'il ait les mêmes cartes en pique, cela lui fera encore six levées sures de plus : nous posons ceci en fait, sur la maxime que B porte toujours la dernière carte de ces deux couleurs.

Supposons que B ait le même jeu en cœur et en carreau, que A porte en pique et en trèfle, et que A ait la dernière carte en cœur et en carreau, cela fera douze levées sures, si A est toujours premier à jouer.

Le cas précédent démontre que les deux jeux sont exactement égaux : ainsi, si l'un ou l'autre nomme ses atouts quand il est premier à jouer, il ne gagnera que treize levées.

Mais si l'un nomme les triomphes et que l'autre soit premier à jouer, celui qui nomme ses triomphes doit gagner quatorze levées.

Ceux qui veulent parvenir à jouer ce jeu dans la dernière perfection, ne doivent point se contenter de savoir à fond les calculs contenus dans ce Traité, et de pouvoir juger de tous les cas tant généraux que particuliers qui pourront arriver; mais il faut aussi qu'ils observent exactement toutes les cartes qu'on jette, et quand on les jette, si c'est leur ami ou leur adversaire : quiconque observera scrupuleusement cet avis, deviendra surement un habile Joueur.

CHAPITRE XVI.

Addition de quelques cas.

I. Lorsqu'il vous paraît que les adversaires ont encore trois ou quatre triomphes, et que, ni vous, ni votre ami, n'en avez point, ne vous avisez jamais de le forcer à couper et à se défaire d'une fausse carte, mais cherchez plutôt la couleur de votre ami, si vous n'en avez point du tout; vous empêcherez par là que les autres ne fassent leurs atouts séparément.

II. Supposé que A et B soient associés contre C et D, et qu'on ait déjà joué neuf cartes, que huit triomphes soient tombées; mettez de plus, qu'il n'en reste plus qu'une seule à A, et que son ami B ait l'as et la dame d'atout, et que les adversaires C et D aient entre eux deux le roi et le valet de triomphe; que A joue son petit atout, que C y mette le valet, faut-il que B le prenne de l'as ou de la dame?

B doit prendre le valet avec l'as, parce que D ayant encore quatre cartes, et C seulement trois, il y a à parier quatre contre trois en faveur de B, que le roi se trouve chez D : si nous réduisons le nombre de quatre cartes dans une main à trois, la chance sera de trois à deux; et si nous ré-

duisons le nombre de trois cartes dans une main à deux, la chance est de deux à un, que B gagnera une levée en mettant son as de triomphe : en observant cette règle, on pourra la faire valoir dans toutes les autres couleurs.

III. Supposé que vous ayez la troisième triomphe, et la troisième carte d'une couleur avec une fausse, et supposé encore qu'il ne vous reste plus que trois cartes, on demande laquelle de ces cartes vous devez jouer ? Il faut que ce soit la fausse, parce que si vous jouez votre troisième carte la première, vos adversaires sachant que vous avez le dernier atout, ne laisseraient point passer votre fausse, et vous joueriez par conséquent dans la proportion de deux à un contre vous-même.

IV. Supposé que vous ayez l'as, le roi et trois petits d'une couleur qui n'a pas encore été jouée, et supposons encore qu'il vous paraisse que votre ami tient le dernier atout ; comment faut-il faire pour tirer tout le parti imaginable de votre jeu ? Il faut que vous commenciez par une petite carte de votre couleur, parce qu'il est à parier que votre ami se trouve une meilleure carte en main que le dernier à jouer ne porte. Cela étant, et s'il n'y avait que trois cartes dans la main de chacun des Joueurs, il s'ensuivra que vous ferez cinq levées dans cette couleur ; au lieu que si vous jouez l'as ou le roi de cette couleur, il y a deux à un à pa-

rier que votre ami n'a point la dame, et par conséquent en jouant l'as et le roi, c'est deux à un que vous ne ferez que deux levées dans cette couleur. On peut se servir de cette méthode au cas que tous les atouts soient joués, pourvu qu'on ait de bonnes cartes en d'autres couleurs pour faire revenir celles en question. Il faut encore observer qu'en jouant ainsi, vous réduisez la chance, qui était de deux à un contre vous, sur un pied d'égalité, et que vous pouvez probablement gagner trois levées par là.

V. Si vous souhaitez que vos adversaires fassent atout, et que votre ami vous ait invité à jouer dans une couleur où vous avez l'as, le valet, le dix, le neuf et le huit, ou le roi, le valet, le dix, le neuf et le huit, il faut que vous jouïez le huit de chaque couleur; cela engagera probablement l'adversaire de jouer atout, dès qu'il aura gagné cette carte.

VI. Supposé que vous ayez une quatrième majeure dans quelque couleur que ce soit, avec une ou deux de plus dans la même couleur, et qu'il soit nécessaire que vous fassiez connaître à votre ami que vous êtes maître dans ladite couleur; jetez votre as sur la première couleur où vous aurez renoncé, afin de lui dissiper ses doutes, parce que la chance est en votre faveur, que vos adversaires n'ont pas plus de trois cartes de la même couleur. Vous pouvez vous servir de la même méthode, si vous

avez une quatrième au roi : vous pouvez jeter votre roi, pourvu que l'as soit joué ; de même, si vous avez une quatrième à la dame, dès que l'as et le roi ne se trouvent plus au jeu, vous pouvez jeter votre dame ; tout ceci met votre ami au fait de votre jeu ; et vous pouvez appliquer la même règle à toutes les séquences inférieures, pourvu que vous ayez en main la meilleure carte de celles qui les composent.

VII. Rien n'est si commun que de voir des gens qui n'ont qu'une médiocre connaissance du jeu, quand on a tourné le roi à leur gauche, et qu'ils n'ont que la dame et un seul petit atout ; il n'est rien de si commun, dis-je, que de les voir faire atout de la dame, dans l'espérance que leur ami pourra prendre le roi, si on le met, sans réfléchir qu'il y a deux à un à parier que leur ami n'a point l'as, et que supposant qu'il l'eût, ils ne sentent pas qu'ils risquent deux honneurs contre un, et affaiblissent par conséquent leur jeu ; il n'y a que la nécessité de faire atout qui devrait les engager à jouer ainsi.

Cas qui arrive très-souvent.

VIII. A et B sont associés contre C et D ; tous les atouts sont sortis, à l'exception d'un seul que C ou D doivent avoir ; A porte trois ou quatre cartes gagnantes d'une couleur qu'on a déjà jouée, avec un as et une petite d'une autre : on demande si A

fera mieux de jeter une de ses cartes gagnantes, ou une petite de la couleur où il a l'as. Il fera beaucoup mieux de jeter une de ses cartes gagnantes, parce que, si son adversaire à droite joue dans la couleur de son as, il dépendra de lui de laisser passer sa carte ; et en faisant cela, son associé B a une chance égale d'avoir une meilleure carte dans cette couleur, que le troisième Joueur : si cela est ainsi, et qu'il ait une carte haute à jouer, ou une dans la couleur de son ami, afin de forcer par là le dernier atout, l'as qui lui reste fait entrer les cartes gagnantes ; au lieu que si A eût jeté la petite de son as, et que l'adversaire à droite eût joué de cette couleur, il aurait été obligé de mettre son as, et aurait par conséquent perdu par là trois levées.

IX. Supposé qu'on ait joué dix cartes, et qu'il soit très-probable que l'adversaire à droite porte encore trois triomphes, savoir, le meilleur et deux petits ; supposé encore que vous n'en ayez que deux, et que votre ami n'en ait point du tout, et au surplus, que l'adversaire à droite joue une treizième ou quelque autre carte gagnante : dans ce cas, laissez-la passer, vous gagnerez par là une levée.

X. Pour faire connaître votre jeu à votre ami, voici comment il faudra s'y prendre : supposons que vous ayez une quatrième majeure en atout, ou quatre des meilleures triomphes, si vous êtes obligé de couper,

faites-le avec l'as d'atout, et jouez le valet, ou prenez-la avec la meilleure des quatre triomphes, et jouez la plus basse ; par là vous ferez connaître votre jeu à votre ami : cette découverte peut devenir un moyen de faire plusieurs levées. Vous pouvez employer cette règle dans toutes les couleurs.

XI. Si votre ami vous demande si vous avez huit points, avant qu'il soit temps de le pouvoir faire ; jouez-lui atout, n'importe que vous en ayez peu ou beaucoup, que vous soyez fort en couleur ou non ; puisqu'il vous demande cela avant qu'il soit obligé de le faire, c'est une marque qu'il est fort en triomphes.

XII. Supposé que votre adversaire à droite tourne la dame de trèfle, et qu'il en joue le valet lorsqu'il est premier en carte, et supposé que vous ayez l'as, le dix et un autre trèfle ; ou le roi, le dix et un petit ; faut-il que vous coupiez son valet, ou vaut-il mieux le laisser passer ? Il ne faut point le prendre, parce qu'il est à parier qu'en jouant le valet, puisque vous n'avez point le roi, votre ami l'a ; il est de même à parier que quand il joue le valet de trèfle, votredit ami en a l'as, dès que vous ne le portez point : donc vous gagnez une levée en le laissant passer ; ce qui n'aurait pas pu se faire, si vous aviez mis, ou le roi, ou l'as de trèfle.

Cas où l'on peut faire la vole.

XIII. Supposons que A et B soient associés contre C et D, et disons que c'est à D à donner, que A porte le roi, le valet, le neuf et le sept de trèfle, qui sont triomphes, une quatrième majeure en carreau, une tierce majeure en cœur, et l'as et le roi de pique.

Supposons que B porte neuf carreaux, deux piques, deux cœurs.

Encore, que D ait l'as, la dame, le dix et le huit d'atout, avec neuf piques.

Et que C ait cinq triomphes et huit cœurs.

A doit jouer atout que D prendra ; D jouera pique que son ami C coupera ; C jouera atout, que son ami D prendra ; D entrera par pique, que C coupera ; C jouera atout, que D prendra ; et D ayant la meilleure triomphe, doit la jouer : cela étant fait, D ayant sept piques en main, les gagne, et fait par là la vole.

CHAPITRE XVII.

Addition de quelques cas qui n'ont point été rendus publics dans la première édition.

I. Si votre ami commence à jouer par le roi d'une couleur dans laquelle vous avez renonce, laissez-le passer et défaites-vous

d'une fausse carte, à moins que l'adversaire à droite n'ait mis l'as ; parce que, en faisant cela, vous faites circuler la couleur de votre associé.

II. Supposé que votre ami entre en jeu par la dame d'une couleur, et que l'adversaire à droite prenne de l'as, et qu'il y rejoue ; au cas que vous n'en ayez point, gardez-vous bien de couper sa carte, mais défaites-vous d'une fausse, parce que vous ferez passer, par ce moyen, la couleur de votre ami : il en faut cependant excepter le cas où vous jouez pour la levée impaire, puisque vous pouvez couper alors, sur-tout si vous vous trouvez faible en triomphes.

III. Supposé que vous ayez l'as, le roi, et une petite carte d'une couleur, et que votre adversaire à droite y joue; supposé de plus que vous ayez quatre petites triomphes et point d'autres bonnes couleurs à jouer ; posez encore que votre adversaire à droite entre par le neuf ou quelque autre basse carte ; dans ce cas, prenez de l'as, et retournez dans la même couleur par une petite ; votre adversaire jugera par là que le roi est derrière sa main, et ne mettra par conséquent point sa dame, s'il la porte ; cela vous procurera une probabilité de faire cette levée, et instruira en même temps votre ami de la situation de votre jeu.

IV. Si votre ami vous oblige à couper dès le commencement du jeu, vous pouvez juger par là qu'il est fort en triomphes, à

moins que votre jeu ne soit marqué de quatre à neuf; ainsi, dès que vous êtes fort en triomphes, jouez-les.

V. Supposé qu'en ayant huit points vous appeliez votre ami, et que celui-ci n'ait point d'honneurs, tandis que vous avez, par exemple, le roi, la dame et le dix, ou le roi, le valet et le dix, ou la dame, le valet et le dix de triomphe : si l'on joue atout, mettez toujours le dix, parce que cela montre à votre ami qu'il vous reste deux honneurs, et il peut régler son jeu en conséquence.

VI. Supposé que votre adversaire à droite appelle lorsqu'il a huit points, et que son ami ne porte aucun honneur; que vous, au contraire, ayez le roi, le neuf, et une petite triomphe; ou la dame, le neuf et le petit; si votre ami joue atout, mettez votre neuf, parce qu'il est à parier, autour de deux à un, que le dix ne se trouve pas derrière votre main; ainsi, en jouant le neuf, vous travaillez à votre propre avantage.

VII. Si vous jouez par hasard une couleur dans laquelle vous avez l'as, le roi, et deux ou trois de plus; si vous voyez, en jouant votre as, que votre ami y mette le dix ou le valet, et que vous ayez une carte seule dans quelque autre couleur, ou seulement deux ou trois petites triomphes; dans ce cas-là (et pas autrement), jouez votre carte seule afin d'établir une navette; voici ce qui en résultera : en jouant cette couleur,

vous donnez une chance égale à votre ami d'y avoir une meilleure carte que le dernier Joueur ; au lieu que s'il vous avait invité à jouer dans ladite couleur, laquelle aurait vraisemblablement été la sienne forte, vos adversaires auraient certainement découvert que vous avez l'intention de former la navette, et auraient par conséquent fait atout, pour vous empêcher de faire tous vos petits ; mais puisque vous jouez ainsi, votre ami peut aisément sentir la raison pour laquelle vous changez de couleur, et régler son jeu en conformité.

VIII. Supposé que vous ayez l'as et le deux de triomphe, et que vous soyez fort dans les trois autres couleurs ; si vous êtes premier à jouer, jouez votre as, et ensuite le deux d'atout, afin de faire tenir la levée à votre ami, et de faire tomber deux triomphes contre une : quand même le dernier Joueur gagnerait cette levée, s'il joue une couleur dans laquelle vous portez l'as, le roi et deux ou trois autres, laissez passer sa carte, parce que la gageure est égale que votre ami y possède une meilleure que le troisième Joueur ; cela étant, il aura une belle occasion de faire tomber deux triomphes contre une : quand vous serez premier à jouer, il faudra tâcher de forcer une des deux restantes, au cas qu'on en ait déjà joué deux, et vous avez encore la chance en votre faveur que votre ami en tient une.

IX. Supposé qu'on ait joué dix cartes, et

que vous ayez le roi, le dix, et une petite d'une couleur qui n'a pas encore été sur le tapis; supposé de plus que vous ayez gagné six levées, et que votre ami entre dans ladite couleur, et que personne n'ait ou un atout ou une onzième carte ; dans ce cas, ne jouez point votre roi, à moins que votre adversaire à droite n'entre par une si haute que vous soyez obligé de vous en servir, parce que vous pourrez le mettre quand on vous fera un retour dans ladite couleur : cela vous vaudra la levée impaire, qui fait une différence de deux. Si par hasard on avoit joué neuf cartes dans une pareille circonstance, il faudra observer la même règle : il faut, au surplus, se servir toujours de la même méthode, à moins que le gain de deux levées ne vous donne une chance, ou de sauver la partie double, ou de gagner le jeu.

X. Supposé que A et B jouent contre C et D, et que B ait les deux dernières triomphes, et la dame, le valet et le neuf d'une autre couleur; supposons encore que A n'ait ni l'as, ni le roi ou le dix de cette même couleur, et qu'il doive y jouer : on demande quelle carte B doit jouer pour se procurer une probabilité des plus parfaites, d'y pouvoir faire une levée ? C doit jouer le neuf de cette couleur, parce qu'il n'y a que cinq à quatre contre lui, que son adversaire à gauche tient le dix; et quand il jouerait ou la dame ou le valet, il y a autour de trois à

un que l'as ou le roi se trouvent dans le jeu de sondit adversaire ; ainsi, il réduit la chance de trois à un contre lui, seulement à celle de cinq à quatre.

XI. Varions le cas précédent, et mettons le roi, le valet et le neuf d'une couleur dans la main de B, dans la supposition que A n'a ni l'as, ni la dame ou le dix : si A est le premier à jouer dans cette couleur, l'égalité est parfaite si B joue, ou le roi, ou la dame, ou le dix.

XII. Supposé que vous ayez l'as, le roi et trois ou quatre petites cartes d'une couleur qui n'a pas encore été jouée, et qu'il vous semble que votre ami porte le dernier atout ; si vous êtes premier à jouer, jouez une de vos petites cartes, parce que la gageure est égale que votre ami porte une meilleure carte dans cette couleur que le dernier Joueur ; si cela est ainsi, la probabilité est pour vous que vous ferez cinq ou six levées dans cette couleur ; au lieu que si vous joüiez l'as ou le roi, il y a deux contre un que votre ami n'a point la dame ; et par conséquent deux contre un que vous ne feriez que deux levées ; vous risqueriez de perdre trois ou quatre levées de cette façon dans cette seule donne, pour en gagner une.

XIII. Supposé que votre ami entre en jeu par une couleur dont il a l'as, la dame, le valet, accompagnés de plusieurs autres ; qu'il commence par l'as, et qu'il continue avec la dame : au cas que vous en auriez le roi

et deux petits, prenez sa carte du roi ; et, supposé que vous soyez fort en triomphes, en faisant tomber celle des autres, et en ayant une petite de la couleur forte de votre ami, vous la faites circuler, et gagnerez par là nombre de levées.

CHAPITRE XVIII.

Dictionnaire du jeu de Whist, au moyen duquel on résout la plupart des cas critiques qui peuvent arriver, fait par demandes et par réponses.

1. Comment faut-il jouer en triomphe, afin d'en tirer tout l'avantage possible ?

R. Parcourez le Traité du Whist, Chap. I, cas 2 et suivans, Chap. II.

2. Comment faut-il jouer les séquences en atout ?

R. Il faut commencer par la plus haute carte.

3. Comment faut-il jouer les séquences quand elles ne sont point en triomphes ?

R. Si elles sont composées de cinq cartes, il faut commencer par la plus basse, et par la plus haute si elles ne sont que de trois ou quatre.

4. Pourquoi donne-t-on la préférence aux couleurs dans lesquelles on porte les séquences ?

R. Parce qu'elles sont les meilleures qu'on puisse jouer, et qu'elles font tenir la main dans d'autres.

5. Quand faut-il tâcher de faire d'abord des levées ?

R. Lorsqu'on est faible en triomphes.

6. Quand faut-il d'abord ne pas faire des levées ?

R. Lorsqu'on est fort en triomphes.

7. Quand faut-il jouer une couleur dont on a l'as ?

R. Dès qu'on en a trois de la même couleur, à l'exception cependant des triomphes.

8. Quels sont les cas où il ne faut point jouer une couleur dont on a l'as ?

R. Il ne faut point la jouer quand on en a quatre ou plus, dans un autre couleur, parce que l'as vient à l'aide de cette couleur forte dans le besoin, et vous la faites faire dès que les atouts sont tombés.

9. Quand on tourne une carte de conséquence, soit à droite, soit à gauche, comment faut-il jouer ?

R. *Voyez* Chap. XI, cas 1 ; Chap. XIII, cas 2.

10. Pourquoi faut-il que vous jouiez toujours suivant les points que vous avez marqués, ou en vous réglant sur ceux de vos adversaires ?

R. *Voyez* Chap. I, cas 6, et les rapports qu'il faut examiner.

11. Comment peut-on savoir que notre

ami n'a plus de la couleur dans laquelle on joue ?

R. *Voyez* Chap. V ; cas 1, 2, 3.

12. Raison pour mettre le roi, la dame, le dix, et pour ne les pas mettre quand on est second à jouer. — *Voyez* Chap. XI, cas 1, 2, 3.

13. Pourquoi faut-il jouer la dame, le valet, le dix d'une couleur, quand on la joue pour la seconde fois, et qu'on n'en a que trois ? — *Voyez* Chap. XIV, cas 4.

14. Quand faut-il surcouper ou ne point surcouper votre adversaire ?

R. Il faut le surcouper quand on est faible en triomphes ; mais dès qu'on y est fort, il faut y aller d'une fausse carte.

15. Raisons pour ne se point dessaisir des meilleures cartes dans la couleur forte des adversaires. — *Voyez* Chap. XIV, cas 1.

16. Si votre adversaire à droite entre par une couleur dans laquelle vous avez l'as, le roi et la dame, pourquoi faut-il mettre l'as préférablement à la dame ?

R. Parce qu'on fait donner l'adversaire dans le panneau ; ce qui est plus important pour vous dans ce cas, que de tromper votre associé.

17. Quand faut-il déclarer ou non votre couleur forte ?

R. Vous devez la déclarer quand vous n'avez qu'une seule d'une couleur forte, et que vous faites atout pour la faire passer ;

mais

mais il n'est pas nécessaire de la découvrir, quand vous êtes également fort dans toutes.

18. Pourquoi jouez-vous le dix, si l'on a tourné l'as à votre droite, et que vous n'en ayez que le dix et le neuf? — *Voyez* Chap. XII, cas 1.

19. Pourquoi jouez-vous préférablement dans la couleur où vous avez le roi, que dans une autre où vous avez la dame, toutes les deux étant composées de même nombre de cartes?

R. Parce qu'il y a 2 à 1 que l'adversaire à gauche ne porte point l'as, et 5 à 4 qu'il le porte; si on joue dans la couleur de la dame, qu'on perdrait la dame, et qu'on jouerait désavantageusement.

20. Pourquoi jouez-vous préférablement dans une couleur où vous avez la dame, au lieu de jouer dans une où vous avez le valet? — Le cas 19 y répond.

21. Quand vous portez les quatre meilleures cartes d'une couleur, pourquoi jetez-vous la meilleure?

R. Pour faire connaître la situation du jeu à notre ami.

22. Comment pouvez-vous tirer le meilleur parti possible de la couleur forte de votre ami?

R. Le Chapitre VIII en fournit six exemples.

23. Si l'on tourne la dame à votre droite, et que vous ayez l'as, le dix et une triomphe, ou le roi, le dix et une triomphe;

comment faut-il jouer, si l'adversaire à droite entre par le valet?

R. Il faut le laisser passer, parce que la gageure est égale de pouvoir faire une levée, et qu'on ne peut pas perdre en jouant de la sorte.

24. Supposé qu'on ait joué quatre cartes, qu'on ait fait deux fois atout, qu'il vous semble que votre ami n'en ait pas un plus haut que le huit, quoiqu'il en porte trois ; que quand il joue son troisième, son voisin met le valet; que le roi se trouve chez l'autre adversaire, et que vous portiez l'as et la dame de triomphe : on demande si vous devez jouer l'as ou la dame ?

R. Il faut jouer l'as, parce qu'il y a neuf contre huit à parier que le dernier Joueur porte le roi ; et si vous réduisez le nombre des cartes à deux, il y aura à parier deux contre un en votre faveur, que vous ferez tomber le roi avec votre as. On peut se servir, en pareille occasion, de cette méthode dans toutes les autres couleurs.

Exemple.

Supposons qu'il ne vous reste plus que deux cartes dans une couleur; savoir, la dame et le dix; supposons encore que votre adversaire en porte le valet et le neuf, et que, quand votre ami entre dans cette couleur, l'adversaire à droite y mette le neuf, et qu'il ne lui reste plus qu'une seule carte :

on demande si vous devez jouer votre dame, ou plutôt votre dix ?

R. Il faut jouer la dame, parce qu'il y a deux contre un que l'adversaire à gauche porte le valet : vous devez, au reste, vous conformer à cette règle, dans tous les cas de cette nature.

Je voudrais savoir quelle est la chance que celui qui donne, porte quatre triomphes ou plus ?

R. Il y a 232 contre 193, ou environ une guinée contre 14 schellings 11 sous et presque un liard, qu'il porte 4 triomphes et plus.

CHAPITRE XIX.

Explication, en faveur des commençans, de quelques termes du jeu.

FEINTE.

La feinte est un moyen qu'un Joueur habile sait faire valoir pour son avantage, et consiste en ceci : Quand on vous joue une carte dans la couleur de laquelle vous avez la meilleure et une inférieure à celle-ci, vous vous déterminez à jouer l'inférieure, en courant le risque que l'adversaire la puisse prendre d'une supérieure; puisque si cela n'arrive point, ou qu'il ne l'ait pas,

il y aura deux contre un à parier à son préjudice, que vous ferez surement par là une levée.

FORCER.

Est un moyen d'obliger votre ami ou votre adversaire de couper une couleur dont il n'en a point : les cas spécifiés dans ce Traité, démontrent quand il faut le faire ou non.

Dernier en atout.

Est un moyen de conserver deux ou plusieurs triomphes, quand il n'y en a plus au jeu.

Fausses Cartes.

Signifient des cartes de nulle valeur, et par conséquent très-propres à jeter.

Points.

Dix en font la partie : on marque autant de points qu'on a d'honneurs, ou qu'on fait de levées.

Quatrième.

N'est, en général, qu'une séquence de quatre cartes qui se suivent immédiatement dans la même couleur : ainsi, une quatrième majeure est une séquence de l'as, du roi, de la dame et du valet dans la même couleur.

QUINTE.

Est, en général, une séquence de cinq cartes qui se suivent immédiatement dans la même couleur : par conséquent, une quinte majeure est une séquence de l'as, du roi, de la dame, du valet et du dix, dans la même couleur.

REBOURS.

On entend par jouer à rebours, en jouant d'une façon opposée à celle qu'on observe ordinairement ; par exemple, si vous êtes fort en triomphes, et que vous jouïez comme si vous étiez faible, cela s'appelle jouer à rebours.

NAVETTE.

On fait la navette quand chacun des associés coupe une couleur, et que chacun d'eux joue à son ami celle dans laquelle il coupe.

MARQUER.

Dix points font la partie : on les marque à mesure qu'ils se font.

TENIR LE JEU (TENACE).

C'est quand on tient une couleur de laquelle on ait, par exemple, la première et la troisième des meilleures cartes, dès qu'on est dernier à jouer ; on tient les adversaires.

en haleine, lorsque cette couleur se trouve sur le tapis; comme, par exemple, si vous aviez l'as et la dame d'une couleur, et que votre adversaire y joue, vous ferez ces deux levées, et de même toutes les autres, quand même ce ne serait qu'avec des cartes inférieures.

TIERCE.

Est, en général, une séquence de trois cartes qui se suivent immédiatement dans la même couleur.

Ainsi, une tierce majeure est une séquence de l'as, du roi et de la dame dans une couleur.

CHAPITRE XX.

Mémoire artificielle, ou méthode aisée pour soulager la mémoire de ceux qui jouent au Whist; à quoi l'on ajoute divers cas qui n'ont pas encore été publiés.

I. Rangez chaque couleur comme il faut dans votre main, les plus mauvaises à gauche, et les meilleures à droite, dans leur ordre naturel; faites-en autant des triomphes, que vous poserez à la gauche de toutes les autres couleurs.

II. Si dans le courant du jeu, vous vous apercevez que vous avez la meilleure carte qui reste dans une couleur, mettez-la à la gauche de vos triomphes.

III. Et si vous trouvez que vous avez la meilleure, moins une, d'une couleur dont il faut vous ressouvenir, mettez-la à la droite de vos triomphes.

IV. Et si vous avez la troisième bonne carte d'une couleur dont il faut vous ressouvenir, mettez une petite de ladite couleur, entre les triomphes et cette troisième meilleure, à la droite des triomphes.

V. Pour vous ressouvenir de la première couleur dans laquelle votre ami est entré, posez-en une petite au milieu de vos triomphes ; et si vous n'en avez qu'une seule, à sa gauche.

VI. Si vous donnez, mettez l'atout que vous avez tourné à la droite de tous les autres, et ne vous en défaites que le plus tard que vous pourrez, afin que votre ami puisse sentir que cette triomphe vous reste, et joue en conséquence.

De trouver quand les adversaires renoncent dans une couleur, et dans laquelle c'est.

VII. Supposé que les couleurs que vous avez placées à droite, vous représentent vos adversaires dans l'ordre dans lequel ils se trouvent au jeu, à droite et à gauche.

Si vous soupçonnez que l'un d'eux renonce

dans une couleur, mettez une petite carte de ladite couleur parmi celles qui représentent cet adversaire ; par ce moyen vous vous souviendrez, non-seulement qu'on a renoncé, mais vous saurez aussi qui l'a fait et dans quelle couleur.

S'il arrive que la couleur qui représente l'adversaire, soit la même dans laquelle on a renoncé, changez-la contre une autre, et mettez dans celle-ci, au milieu, une petite carte de la couleur à laquelle on a renoncé : et si vous n'en avez point, mettez-y une autre carte à rebours, n'importe de quelle couleur qu'elle soit, à l'exception des carreaux seulement.

VIII. Ayant trouvé le moyen de vous ressouvenir de la couleur dans laquelle votre ami est entré le premier, vous pouvez pareillement vous rafraîchir la mémoire sur celle de vos adversaires, en mettant la couleur par laquelle ils sont entrés, à la place qui représente, dans votre main, vos adversaires à droite et à gauche ; et au cas que vous eussiez déjà pris d'autres couleurs pour les représenter, changez celles-ci contre celles dans lesquelles chacun des adversaires est entré.

Il faut se servir de cette méthode quand il est plus essentiel de se ressouvenir de la première entrée au jeu des adversaires, que de chercher la couleur dans laquelle ils ont renoncé.

LE TRE-SETTÉ,
ou règles
DU JEU DE TROIS-SEPT.

Ordre du Jeu.

§. 1. Plus un jeu est sujet à avoir des règles, plus il demande l'attention de ceux qui le joüent. Chaque carte, au *Trois-sept*, est pour ainsi dire assujettie à des règles établies, et rien n'y est arbitraire : il est donc d'une nécessité indispensable, tant à les bien connaître, qu'à s'y conformer en tout point.

§. 2. Ce jeu doit son invention à l'Espagne ; il se ressent un peu du flegme qu'on attribue à cette grave nation, et veut être joué sans la moindre distraction.

§. 3. Selon sa première institution, il doit être joué à quatre, deux contre deux, les compagnons placés vis-à-vis en forme de croix.

§. 4. Les cartes dont on se sert au jeu de quadrille, servent aussi au *Trois-sept*. Chacun joue avec dix cartes, qui se donnent

en trois fois, et chaque carte est bonne dans sa couleur : le trois est la première, après le deux, ensuite l'as, le roi, la dame, le valet, le sept, jusqu'au quatre inclusivement.

§. 5. *Règle.* Si on donne mal les cartes, à une près, et si celui qui a la main est content de son jeu, il est le maître de tirer ou de faire tirer, sans voir, une carte hors du jeu de celui qui en a une de trop, et peut continuer ; mais si l'erreur est de plus d'une carte, il faut en donner d'autres, sans que celui qui a la main la perde.

§. 6. En se mettant au jeu, un de ceux qui jouent ensemble se pourvoit de vingt-un jetons, dont, pour la commodité, on a accoutumé de se servir d'un qui est plus grand que les autres, et qu'on fait valoir pour dix, et onze petits jetons.

§. 7. La partie est fixée aux points vingt-un, elle est payée avec une fiche d'une valeur stipulée. Si l'on parvient à marquer tous les vingt-un jetons, avant que la contre-partie ait marqué onze des leurs, on gagne une partie double, qu'on paye avec deux fiches.

§. 8. On fait des points de deux manières : avant de jouer, ce qu'on appelle points d'annonce ; et après que chacun a joué ses dix cartes, ce qu'on appelle points de jeu.

§. 9. En premier lieu, quand celui qui est en main a joué une carte, et que les trois autres y ont fourni, il examine son

jeu, et fait son annonce de la façon suivante : Le trois, le deux et l'as de la même couleur, et dans une seule main, s'appellent néapolitaine ; on la montre, et on marque trois points. Si les cartes qui sont avec vont de suite, comme roi, dame, valet, sept, etc. on compte autant de points qu'on a montré de cartes : pour 3 trois, 3 deux, 3 as et 3 sept, on marque trois ; et pour tous les quatre de ces mêmes cartes, on marque quatre jetons : pour trois rois, trois dames, trois valets, jusqu'au quatre, on marque un, et pour les quatre de ces mêmes cartes, deux jetons.

Règle. Il faut annoncer les cartes dans l'ordre qu'on se trouve placé, n'étant pas permis, ni d'annoncer, ni de fournir aucune carte avant son tour ; car ayant la main, si l'on annonce 3 trois, 3 deux, ou 3 as, avant que d'avoir joué une carte, on peut obliger celui qui l'a fait, de jouer une de celles qu'il vient d'annoncer ; ce qui très-souvent pourra gâter tout son jeu.

Règle. Si l'on ne montre tout de suite les cartes dont on annonce trois, il faut d'abord dire quel deux, quel trois, quel as il lui manque, parce que celui qui les demandera va découvrir qu'il n'a point dans son jeu celui qui manque dans le jeu de celui qui a annoncé.

§. 10. On compte les points du jeu de la façon suivante. Trois figures, de quelle couleur qu'elles soient, sont un point : les trois,

les deux, les rois, les dames et les valets, sont compris dans les figures ; les autres cartes, depuis le sept jusqu'au quatre, ne se comptent que dans l'annonce. L'as fait tout seul un point ; c'est pour cela qu'on lui donne tant la chasse. Toutes les cartes contiennent dix points et deux figures qui ne se comptent point. La dernière levée fait un point toute seule.

§. 11. Les parties d'honneur, à ce jeu, se gagnent de cinq différentes façons, savoir :

Par
- Strammasette,
- Strammason,
- Callade,
- Calladon,
- Calladondrion,

Strammasette est fait, quand les deux qui jouent ensemble ont fait unanimement toutes les levées, à une près, qui ne contient ni un as, ni trois figures nécessaires pour faire un point (bien entendu que la levée qu'ont eue les adversaires ne doit point être la dernière) ; car, fût-elle toute blanche, elle est comptée pour un point. (§. 10. Ce coup est payé par trois fiches, sans compter ce que les onze points font pour la partie.)

Strammason est fait, quand un seul des Joueurs, sans aide de son vis-à-vis, fait la même chose ; on le paye avec six fiches. Il faut convenir d'avance si le coup hono-

raire sera payé ou non; car, comme il arrive rarement, beaucoup de personnes ne le connaissent pas.

Callade se fait, quand les deux qui jouent ensemble font unanimement toutes les levées. Il est payé avec quatre fiches.

Calladon, quand un tout seul fait toutes les levées. Il se paye huit fiches.

Calladondrion, quand celui qui est premier à jouer peut montrer une néapolitaine dixième ; il se paye avec seize fiches dans tous ces coups : les onze points de cartes se comptent au profit de la partie, laquelle n'a rien de commun avec les parties d'honneur.

§. 12. Celui qui annonce et qui gagne par seule annonce la partie, soit simple ou double, ne peut jamais avoir du reste pour la partie suivante ; au lieu que celui qui fait au jeu plus de points qu'il ne lui en faut pour gagner la partie, il a cela de bon pour la partie suivante.

§. 13. Il est toujours permis de demander compte de l'annonce, jusqu'à ce que la première levée soit couverte, et avant que la seconde soit jouée ; mais pas plus tard, et alors on doit s'en prendre à sa mémoire.

§. 14. Quelques-uns ont accoutumé de payer une partie simple pour les trois sept, et une partie double pour les quatre ; mais comme il n'y a nulle proportion dans ce hasard, il faut en convenir d'avance, faute de quoi on ne peut marquer que trois ou quatre points. (§. 9.)

RÈGLES POUR JOUER.

I. Toutes les cartes données, et le jeu bien examiné, on joue une carte. Si, étant premier, on a en main une néapolitaine (§. 9), on commence par en jouer l'as; afin que son vis-à-vis n'en soit point trompé; étant placé pour la jouer, on a la liberté de l'accuser d'abord.

II. Si on a un trois avec le deux, et une ou deux petites cartes de la même couleur, de façon qu'on ne puisse pas espérer que l'as et toutes les grosses cartes tombent là-dessus, il faut commencer par le deux; ce qui avertit son vis-à-vis, s'il a l'as troisième ou quatrième, de le prendre en main, et de lui marquer, en se défaisant premièrement d'une plus petite, et après d'une plus grosse carte de la même couleur, comme, par exemple, en mettant sur le deux un six ou un sept, et sur le trois un valet ou une dame. Si le vis-à-vis n'a pas l'as, il jette d'abord sur le deux la plus forte de ses cartes, dans la figure jouée.

III. Si l'on se trouve avec un trois cinquième par l'as, et même sixième ou septième par le roi, il faut commencer par jouer le trois. Le trois joué, son vis-à-vis est averti à lui donner le deux, s'il l'a; sinon, il peut espérer qu'il tombera chez les adversaires; ce qui rendra bonne toute la suite.

IV. *Invite.* Faute de cartes de cette force, on commence par faire une invite. Elle se fait différemment : quand ayant la main on joue un deux, c'est la plus grande des invites, qui suppose l'as avec une grande suite. Il faut alors qu'il relève avec le trois, s'il l'a, et qu'il joue une autre de la même couleur ; si tant est qu'il n'a pas lui-même une néapolitaine dans une autre couleur qu'il n'a pas pu accuser, ou qu'il craigne ne pouvoir point lui marquer par les cartes qu'il voudra jeter sur les cartes sûres et franches de son ami ; auquel cas il joue premièrement toutes ses cartes fortes, et rentre ensuite dans l'invite qui lui a été faite, ou dans quelque autre couleur qu'on lui a marquée par les cartes jetées.

V. Quand on joue une carte basse, comme un quatre, cinq, six ou sept, c'est une invite sur un trois, un deux ou un as. On appelle répondre à l'invite, en prenant la levée par la plus forte de ses cartes, et en y retournant par une autre moins grande que la première.

VI. *Contre-invite.* Faire une contre-invite, c'est quand on s'empare de la première carte jouée, par une autre carte que celle que son vis-à-vis paraît avoir désirée en faisant son invite, et quand on rejoue une basse de la couleur ; ce qui dénote une suite assurée, et probablement plus grande que celle que l'on suppose chez son ami.

VII. Si on a un ou deux trois dans sa

main, qui ne sont accompagnés que d'une ou deux figures, ou seulement d'une ou deux petites cartes, il ne faut point y faire une invite, parce que votre vis-à-vis y répondant, pourrait avoir une suite dans cette couleur, et vous ne pouvant plus le remettre au jeu, empêcheriez peut-être par-là un grand coup.

VIII. Si l'on n'a pas de quoi faire une bonne invite, c'est-à-dire, un trois bien accompagné, ou un deux par l'as (car les invites sur les deux ne doivent jamais se faire que par nécessité, encore faut-il les avoir quatrième ou cinquième), on joue alors une figure d'une couleur où l'on se trouve la plus grande suite, tant pour chercher la force de son vis-à-vis, que pour faire surcouper un deux, ou un as à ses adversaires, et que par ce moyen son vis-à-vis entrant au jeu, puisse voir en quelle couleur celui qui vient de jouer la figure a sa force.

IX. Quand les 3 trois sont annoncés du vis-à-vis, une invite sur le deux dans une des deux couleurs, est très-bonne. Si l'on n'a pas alors une assez grande suite pour faire une invite, il faut jouer le deux pour montrer qu'on l'a, pour laisser l'autre le maître de le prendre ou le gagner.

X. Toute carte que joue celui qui a annoncé 3 trois, est censée être invite, et demande que son vis-à-vis joue en conséquence.

XI. Si la première carte qu'on joue est un roi, son vis-à-vis doit lui supposer, ou l'as gardé, ou une bonne suite dans cette même couleur ; et l'on fait toujours mal de jouer une figure dans le commencement du jeu, dans une couleur où l'on n'a qu'une ou deux cartes, si tant est qu'on peut faire autrement.

XII. Quand, selon ses cartes, on ne craint d'être fait ni stramasette, ni callade, etc., et qu'on ne se trouve pas de quoi faire une bonne invite, se trouvant avec un roi ou une dame cinquième, on joue alors une petite dans cette couleur, afin de faire manger un deux ou un as à ses adversaires, et à se procurer par-là quelque avantage. Cela s'appelle faire une fausse invite.

XIII. Si un de ses adversaires fait une invite, et qu'on se trouve avec le deux troisième, il ne faut jamais couper avec le deux, puisqu'on pourra par-là recevoir une levée de strammasette, où l'on pourra être surcoupé par le trois du vis-à-vis de celui qui a joué la petite ; ou aussi on empêchera son vis-à-vis à se servir à propos de son as ; ce qui est le pis de tout et le plus sûr, c'est qu'on rendra la suite de son adversaire bonne par-là : de même que si l'on se trouve en dernier avec un trois second ou troisième, il ne faut jamais prendre une levée qui ne fait un point, à moins que vos cartes ne vous l'ordonnent autrement, et que vous soyez hors de tout danger.

XIV. Si le vis-à-vis a fait une invite, on fait toujours bien de mettre l'as là-dessus, dût-on l'avoir troisième ; car si celui qui est placé avant vous n'a pas voulu mettre son deux ou son trois là-dessus, votre as vous reste ; si celui qui est après vous, vous surcoupe, vous rendrez toujours le deux de votre vis-à-vis bon, et par conséquent toute sa suite.

XV. Il ne faut jamais épargner une figure sur la première carte que l'on joue, et qui est d'une espèce à être prise, pour éviter à être fait strammasette, en cas que votre ami se trouve obligé à la perdre ; et si malgré toutes vos précautions, une pareille levée vous rentre, et que vous vous trouviez avec de mauvaises cartes, votre premier soin doit être de vous faire avoir le point, ou en jouant un trois, si vous en avez, ou en cherchant votre vis-à-vis dans les annonces qu'il vous aura faites. Si, pour vous tirer du strammasette, vous jouez un trois, il faut, dans ce cas, que votre ami ne vous donne point son deux, puisqu'il doit s'apercevoir que c'est la nécessité qui vous y oblige.

XVI. Il faut avoir une attention infinie pour se souvenir de toutes les cartes annoncées, de toutes les invites qui ont été faites depuis le commencement du jeu d'un côté et de l'autre, de toutes les cartes qui sont devenues rois, et de tout ce qu'on aura jeté depuis qu'on n'aura plus fourni dans les

couleurs jouées ; faute de cela, aucun grand coup ne se fera jamais, si ce n'est par hasard.

XVII. On marque son jeu de la façon suivante : par exemple, je suis en main avec une grande suite en cœur, qui est devenue bonne ; si celui qui est avec moi n'a plus de cette couleur, il commence à se défaire d'un cœur ; après, d'un carreau, et ensuite d'une autre carte dans une de ces deux couleurs, il est sûr qu'il a le trois de trèfle ; c'est pourquoi, quand mes cartes franches sont finies, je lui joue la plus forte de celles que j'ai dans la couleur qu'il vient de marquer. On marque de même par les deux, quand on n'a pas de trois, excepté quand on joue pour finir une partie bien avancée ; car alors on ne doit jamais marquer fort sur un deux, crainte de pouvoir tromper son vis-à-vis, et de lui faire perdre une partie qui est déjà gagnée.

XVIII. Il peut arriver qu'on n'a qu'une couleur en main, de sorte qu'on ne peut point la marquer que par des cartes de la même couleur : il faut donc commencer à jeter premièrement les plus petites, et après les plus grandes ; et l'ami y prêtant attention, pourra juger de sa force dans cette couleur.

XIX. Le grand art de ce jeu étant de bien faire connaître son fort et son faible à son vis-à-vis, il faut avoir la précaution, quand on est au jeu avec une néapolitaine,

ou une autre suite de cartes rois, de jouer, si on l'a, un trois d'une autre couleur, avant que de continuer sa suite. Cela avertit son vis-à-vis de garder son deux et sa suite dans cette couleur, et de la lui marquer en ne jetant plus de cette couleur, ou en n'en jetant qu'après d'autres, des couleurs où il n'a point de force.

XX. On ne peut bien marquer son jeu que sur les levées qui appartiennent à son ami ; car sur celles des autres, on ne cherche qu'à se garder contre la force opposée ; sinon vers la fin du jeu, où il est très-nécessaire de bien marquer à son vis-à-vis en quelle couleur on est assuré, afin qu'il se garde dans une autre.

XXI. Cette façon de marquer le jeu des deux qui jouent ensemble ; sert d'avertissement aux adversaires de se tenir en garde ; et le plus sûr moyen d'éviter de grands coups, c'est de se bien garder dans la couleur où le vis-à-vis de celui qui est au jeu montre sa force.

XXII. Si chez les adversaires on a entendu annoncer une ou deux néapolitaines, 3 trois, ou si l'on craint une ou deux couleurs entières ; il faut, pour se garantir d'être fait strammasette, ou callade, etc., que celui qui se trouve avec un trois et un deux d'une même couleur, se défasse d'abord du trois, ce qui marque qu'il a le deux; de même celui qui a un deux par l'as bien accompa-

gné, s'en aille avec le deux, pour marquer son as assuré.

XXIII. Si l'on joue pour trois points, etc. pour gagner, et les adversaires pour deux, ou plus, pour sortir hors du double, ou pour gagner une partie simple, lesquels points ne se peuvent trouver à annoncer jusqu'à un point près ; et en jouant, se faire un aussi grand reste pour la partie suivante, que faire se pourra, et ne pouvant plus rien faire, ils détalent leurs cartes sans aller plus loin.

XXIV. Les deux qui jouent ensemble peuvent examiner leurs propres levées autant que bon leur semblera ; mais de celles des autres, on ne peut voir que la première. Vu cette liberté, si quelqu'un jette son jeu, et se dit dehors lorsqu'il ne l'est pas, il cède au profit des adversaires toutes les cartes qui restent en main, et est obligé de leur payer la partie, si par-là ils peuvent sortir ; sinon la partie est toujours marquée pour lui, et on recommence sur nouveaux frais.

XXV. Si en jouant pour quatre points, on se trouvait avoir quatre rois, ou quatre deux, on est le maître de n'en accuser que trois, et on en montre tous les quatre : de même ayant une néapolitaine quatrième et plus, on n'en montre que tant qu'il en faut pour qu'il en reste un point ; et on fait en jouant autant de points qu'il est possible de se procurer.

XXVI. Celui qui, en jouant pour trois points, annonce, par inadvertance, autant de cartes, est censé être hors du jeu ; on lui paye la partie, et il ne peut plus profiter de son jeu, eût-il une callade, ou calladon en main.

XXVII. Comme dans ce jeu chaque carte parle, ou du moins signifie quelque chose, il demande de la part des Joueurs un grand silence. Le moindre mot qu'on dit sur son jeu tire à conséquence. Il faut sur-tout se déterminer à gagner ou à perdre sans une réflexion trop marquée ; car, pour peu qu'on hésite là-dessus, on découvre son jeu au profit des autres.

XXVIII. On joue ce jeu en autant de tours que l'on veut, pourvu qu'on en convienne d'avance : les tours stipulés finis, on fait une partie sans reste.

XXIX. Quand les joueurs ne sont point d'une égale force, on peut changer à chaque tour, c'est-à-dire, à la quatrième marque d'un chacun qui fait les cartes. On tire au sort qui doit commencer.

Quand on aura bien appris toutes les règles, et que l'on saura les employer à propos, on trouvera le *Trois-sept* un très-beau jeu ; l'habitude et la réflexion fourniront ensuite des règles plus particulières, comme pour faire adroitement strammasette, callade, et principalement calladon,

et pour l'éviter. J'ai évité dans mes règles toutes sortes de chicanes, en quoi aussi elles diffèrent beaucoup de celles d'un auteur anonyme, dans son livre intitulé *le Jeu de Trois-sept*, selon les règles traduites de l'Italien ; et je me flatte qu'un Lecteur attentif pourra l'apprendre à jouer sans aucune autre aide ; ce que je doute fort que l'on puisse faire par le moyen du Livre en question.

TABLE
DES CHAPITRES
DU TRAITÉ DU JEU DE WHIST.

Chap. I.er *Les Loix du Jeu de Whist.* Page 1

Chap. II. *Quelques règles générales que les commençans doivent observer.* 12

Chap. III. *Quelques règles particulières qu'il faut observer.* 19

Chap. IV. *Quelques jeux particuliers, et la façon avec laquelle il faut les jouer, dès qu'un commençant a fait quelques progrès dans ce jeu.* 21

Chap. V. *Quelques observations qu'il faut faire par rapport à certains jeux, pour assurer que votre associé n'a plus de la couleur que vous lui avez jouée.* 26

Chap. VI. *Quelques jeux particuliers, dans lesquels on enseigne comme il faut tromper et harceler vos adversaires, et indiquer votre jeu à votre associé.* 28

Chap. VII. *Quelques jeux particuliers, dans lesquels on court risque de gagner trois levées, en en perdant une.* 29

Chap. VIII. *Quelques façons de jouer particulières, lesquelles il faut mettre en usage lorsque l'adversaire à droite tourne une figure; avec des avis comment il faut forcer, si on tourne une figure, ou un honneur à gauche.* 32

Chap. IX. *Cas qui démontre combien il est dangereux de forcer son associé.* 34

Chap. X.

CHAP. X. *Contenant divers cas mêlés de calculs, pour démontrer quand il faut jouer, lorsqu'on n'est pas premier en jeu, le roi, la dame, le valet ou le dix, avec une petite carte de quelque couleur que ce soit.* 35

CHAP. XI. *Quelques conseils pour mettre, lorsqu'on est dernier, le roi, la dame, le valet ou le dix de quelque couleur que ce soit.* 38

CHAP. XII. *Quelques avis comment il faut jouer, si l'adversaire à droite a tourné un as, un roi, une dame, etc.* 41

CHAP. XIII. *Si l'on tourne le dix ou le neuf à votre droite.* 44

CHAP. XIV. *Avertissement, qu'il ne faut point se défaire des premières cartes dans la couleur forte de son adversaire, etc.* 46

CHAP. XV. *Explication plus ample, comment il faut jouer les séquences, donnée à la réquisition de ceux qui avaient acheté ce Traité en manuscrit.* 50

CHAP. XVI. *Additions de quelques cas,* 58

CHAP. XVII. *Additions de quelques cas qui n'ont point été rendus publics dans la première édition.* 64

CHAP. XVIII. *Dictionnaire du Jeu de Whist, au moyen duquel on résout la plupart des cas critiques qui peuvent arriver, fait par demandes et par réponses.* 70

CHAP. XIX. *Explication en faveur des commençans, de quelques termes du Jeu.* 75

CHAP. XX. *Mémoire artificielle, ou méthode aisée pour soulager la mémoire de ceux qui jouent au Whist; à quoi l'on ajoute divers cas qui n'ont pas encore été publiés.* 78

LE JEU
DE L'IMPÉRIALE.

Pour donner une idée de ce Jeu aussi claire que nous nous sommes proposé, nous commencerons par l'idée générale du jeu, que nous donnerons dans le premier Chapitre. Nous donnerons dans le second la manière de marquer, et ensuite les règles qu'il faut observer pour bien jouer ce Jeu.

CHAPITRE PREMIER.

Où l'on donne une idée générale du Jeu de l'Impériale.

Ceux qui ont voulu chercher l'étymologie de ce jeu, ont cru l'avoir trouvée, en nous disant qu'il a été nommé de la sorte, d'un Empereur qui le premier mit ce jeu en vogue; mais sans examiner si cette étymologie est vraie ou douteuse, nous disons, pour entrer en matière, que les cartes avec lesquelles on joue à l'Impériale, sont les mêmes avec lesquelles on joue au piquet; c'est-à-dire, trente-deux; savoir, le roi,

dame, valet, as, dix, neuf, huit et sept ; ou bien trente-six, en y ajoutant le six de chaque couleur, comme on fait dans plusieurs provinces.

L'on peut jouer à trois à l'Impériale, et en ce cas, il faut nécessairement que les six y soient ; mais le jeu le plus ordinaire est d'y jouer deux. Avant que de commencer à jouer, il faut convenir de ce que l'on veut jouer, et à combien d'impériales on jouera la partie, qui est ordinairement à cinq : il est cependant de la volonté des Joueurs de la faire de plus ou de moins.

Après être ainsi convenu, l'un des deux prend les cartes, qu'il bat et présente à son adversaire, pour voir à qui fera le premier ; et comme c'est à ce jeu un avantage de donner, celui qui tire la plus haute carte fait ; au lieu qu'au piquet, il commande de faire.

Celui qui doit mêler ayant bien battu les cartes, les présente à couper à son adversaire, qui doit le faire nettement ; après quoi il lui donne et se donne alternativement trois à trois, ou quatre à quatre, douze cartes ; il tourne ensuite la carte de dessus le talon, qu'il laisse dessus, et c'est de cette couleur dont est la triomphe.

Il y a au jeu de l'Impériale des cartes que l'on appelle *honneurs*, qui sont le roi, la dame, le valet, l'as et le sept, lorsque le jeu est de trente-deux cartes ; au lieu que c'est le six, lorsqu'il est de trente-six : chaque honneur vaut quatre points à celui qui

les a ; mais il faut, pour qu'ils vaillent, qu'ils soient de triomphe, c'est-à-dire, de la même couleur que la carte tournée sur le talon.

Observez que les cartes ont toujours même valeur, et que leur valeur est la valeur ordinaire ; savoir, le roi, la dame, le valet, l'as, le dix, le neuf, le huit, le sept et le six, le plus fort de la même couleur enlevant le plus faible.

Observez encore que lorsque l'on joue à trois, chacun ayant douze cartes, il ne reste par conséquent point de talon ; ainsi, celui qui mêle, pour faire la triomphe, tourne la dernière carte de celles qu'il prend, et c'est de celle-là dont est la triomphe.

Les cartes données, comme on l'a dit, et la tourne faite, celui qui est le premier à jouer commence, comme au jeu de piquet, d'assembler la couleur dont il a le plus de cartes, pour en faire son point qu'il accuse, et pour lequel il compte quatre points, si son adversaire ne le pare pas, c'est-à-dire, s'il n'en a pas davantage ; car s'il était égal, le premier, à cause de la primauté, le compterait comme s'il était bon ; au lieu que l'adversaire l'ayant supérieur, le compte également pour quatre points.

Il examinera cependant, avant que d'accuser son point, s'il n'a point d'impériale, auquel cas il faudrait la montrer auparavant,

sans quoi elle ne vaudrait plus rien. Il y a de plusieurs sortes d'impériales, et chaque impériale vaut vingt-quatre points.

La première sorte d'impériale est de quatre rois, ou quatre dames, quatre valets, quatre as, ou bien quatre sept, lorsque le jeu est de trente-deux cartes, et les quatre six, lorsqu'il est de trente-six.

La seconde, le roi, la dame, le valet et l'as d'une même couleur.

Il y a encore l'impériale tournée, qui est lorsque tournant un roi, une dame, un valet ou un as, on a dans son jeu les trois autres cartes de la même couleur, qui parfont le roi, la dame, le valet et l'as.

Enfin, il y a impériale que l'on fait tomber, et qui a lieu, lorsqu'ayant le roi, la dame ou autres triomphes, on lève les autres triomphes qui forment l'impériale. Cette impériale n'a lieu que pour la couleur en laquelle est la triomphe.

Vous observerez que celui qui a dans son jeu le roi, la dame, le valet et l'as de la couleur dont il tourne, compte pour cela deux impériales. Après que l'on a compté ses impériales, qui doivent, pour être bonnes, être étalées sur la table et accusées, on accuse le point, comme il a été dit, et celui qui est le premier à jouer, jette telle carte de son jeu qu'il juge à propos, et sur laquelle l'adversaire est obligé de fournir de la même couleur, s'il en a, et de prendre s'il peut, autrement de couper, ne

pouvant point non-seulement renoncer, à ce jeu, mais même gagner, si l'on fait une faute. L'on joue de la sorte toutes les cartes : après qu'elles sont jouées, chacun compte ce qu'il a, et celui qui en a plus que l'autre compte quatre points pour chaque levée qu'il a de plus que les six qu'il doit avoir, et il les marque pour lui.

Vous observerez que lorsque l'on joue à trois, celui qui est le premier à jouer est obligé de commencer par atout : le jeu se joue du reste comme à deux ; car celui qui fait plus de quatre levées, qu'il doit avoir pour ses cartes, marque quatre points pour chaque levée qu'il a de plus. Voilà en général ce qu'il faut savoir pour jouer à l'impériale : voyons maintenant la manière de marquer et de compter le jeu.

CHAPITRE II.

De la manière de marquer le jeu.

Après avoir mêlé les cartes, donné, convenu de ce que l'on joue, et à combien d'impériales, il y a au bout de la table un corbillon, avec des fiches et des jetons qui servent à marquer le jeu. On marque l'impériale avec une fiche, et les quatre que l'on gagne avec un jeton pour chaque quatre ; et lorsque l'on a six jetons de marqués, l'on

marque à la place une fiche, qui est une impériale, chaque impériale valant vingt-quatre points.

Celui qui ayant mêlé tourne un honneur, c'est-à-dire, un roi, une dame, un valet, un as, un sept, lorsque le jeu est de trente-deux cartes, ou un six, lorsqu'il est de trente-six, marque pour lui un jeton, qui vaut quatre points.

Celui qui coupe avec le six de triomphe, ou le sept, lorsqu'il n'y a point de six, ou bien avec l'as, le valet, la dame ou le roi, ou le jouant autrement, fait la levée, marque autant de jetons qui valent chacun quatre, qu'il a levé de ces honneurs.

Celui qui ayant joué un de ces honneurs, le perd, parce que son adversaire jouerait un honneur plus fort, bien loin de compter l'honneur qu'il aurait joué à son avantage, celui qui lèverait la levée de droit, marquerait un jeton pour chaque honneur; de même celui qui, ayant joué le sept de triomphe lorsqu'il n'y a point de six, ou le six, perdrait la levée que l'autre lèverait par une triomphe qui ne serait pas un honneur, il ne laisserait pas de marquer à son avantage l'honneur qu'il lèverait, encore qu'il ne l'eût pas joué.

Celui qui, après avoir fini de jouer six cartes, s'en trouve de plus que ses douze, qu'il doit avoir de son jeu, gagne quatre points qu'il marque pour lui, pour chaque levée qu'il a de surplus que l'autre : lorsque

l'on joue à deux, c'est de deux cartes ; et de trois, lorsque l'on joue à trois.

De même, comme il a déjà été dit, celui qui a plus de points que l'autre, marque à son avantage quatre pour le point, n'importe qu'il ait trois, quatre, cinq, six, sept, huit ou neuf cartes de point, en observant que, lorsque le point est égal, celui qui est le premier compte quatre pour sa primauté.

Voilà les différens points que l'on compte, et qui, assemblés, forment une impériale. Il reste à faire observer que ces points peuvent être effacés lorsqu'ils sont au-dessous de vingt-quatre ou de six jetons. Par exemple, si l'un des Joueurs avait du coup précédent vingt points ou moins, et que son adversaire eût une impériale en main, ou retournée, lorsqu'elles ont lieu, celui qui aurait l'impériale en droit annulle les vingt points de son adversaire, qui serait obligé de démarquer, sans pour cela démarquer lui-même ceux qu'il pourrait avoir, à moins que son adversaire n'eût aussi une impériale qui effacerait également les points de l'autre Joueur. L'on marque chaque impériale par une fiche, en faveur de celui qui l'a. L'impériale que l'on marque, lorsque l'on a six jetons assemblés, efface également les points que l'adversaire peut avoir, et est marquée comme l'autre avec une fiche, en faveur de celui qui la fait, et la partie dure jusqu'à ce qu'un des deux Joueurs ait fait le nombre d'impériales auquel on a fixé la partie.

L'on doit compter d'abord la tourne, ensuite les impériales qu'on a en main, ou de la tourne, lorsqu'elles ont lieu, ensuite le point ; après le point, les honneurs que l'on gagne sur les levées que l'on fait, et ensuite ce que l'on gagne de cartes.

Comme tout ce qu'on pourrait dire de plus sur ce jeu se trouvera dans les règles suivantes, il est à propos d'y passer, pour ne pas amuser le lecteur par une lecture inutile.

RÈGLES
DU JEU DE L'IMPÉRIALE.

I. Lorsque le jeu se trouve faux, le coup où il est reconnu faux ne vaut pas : les précédens sont bons.

II. S'il se trouve une ou plusieurs cartes tournées, on refait.

III. L'on donnera les cartes par trois ou quatre.

IV. Celui qui donne mal perd sa donne et une impériale.

V. Une carte tournée au talon n'empêche pas que le jeu ne soit bon.

VI. Qui mêle son jeu au talon perd la partie.

VII. Qui oublie de compter son point

ne le compte pas : il en est de même des impériales.

VIII. Qui ne montre pas ses impériales avant son point ne les compte pas.

IX. Tout honneur jeté sur le tapis vaut quatre points à celui qui le lève.

X. Celui qui, pouvant prendre une carte jouée, ne la prend, perd une impériale, soit qu'il ait de la couleur jouée, ou qu'il n'en ait pas, s'il a de la triomphe pour pouvoir couper.

XI. Celui qui renonce, c'est-à-dire, ne joue pas de la couleur dont on a joué, et qu'il a dans son jeu, perd deux impériales.

XII. Les impériales que perd celui qui fait des fautes, sont au profit de son adversaire, si celui qui fait les fautes n'en a pas pour pouvoir démarquer ; auquel cas, il lui est loisible de se démarquer.

XIII. Celui qui a une impériale en main ou de tourne, lorsqu'elle vaut, efface les points que son adversaire a : il en est de même lorsqu'il finit son impériale en comptant des points.

XIV. Celui qui fait une impériale avec les points des cartes qu'il gagne, ne laisse point de points marqués à son adversaire ; au lieu que celui qui finit une impériale par les honneurs qu'il lève pendant son coup, ne peut empêcher de marquer ce que son adversaire gagne des cartes, s'il en gagne.

XV. La tourne est reçue à finir la partie plutôt qu'une impériale en main ; l'impériale

en main, plutôt que l'impériale tournée, lorsqu'elle a lieu; l'impériale tournée, plutôt que le point; le point, plutôt que l'impériale qu'on fait tomber; ladite impériale, plutôt que les honneurs; et les honneurs plutôt que les cartes, qui sont les derniers points du jeu à compter.

XVI. L'impériale retournée n'a lieu que lorsque l'on joue sans restriction, de même que l'impériale que l'on fait tomber.

XVII. L'impériale qu'on fait tomber n'a lieu que dans la couleur qui est triomphe.

XVIII. L'impériale de triomphe en main en vaut deux, sans compter la marque des honneurs.

XIX. Lorsque le point est égal, celui qui a la primauté le marque.

XX. Celui qui quitte la partie avant qu'elle soit achevée, la perd, à moins que ce ne soit d'un mutuel consentement.

LE JEU
DU REVERSIS,

Tel qu'il se joue aujourd'hui.

Des formes de ce Jeu.

LE Reversis se joue à quatre personnes, avec un jeu de cartes complet, excepté les dix. L'as prend le roi, le roi la dame, et ainsi de suite, et *l'on ne renonce jamais* que dans un seul cas, expliqué plus bas à l'article Espagnolette.

On tire pour les places ; et, comme il y a de l'avantage à donner les cartes, on tire pour la donne. Ensuite de quoi, *la donne circule toujours par la droite.*

Il y a, entre plusieurs autres, deux grands objets à ce jeu, savoir, *la partie*, et *la remise* au panier.

On expliquera ces termes dans la suite.

On donne onze cartes aux trois personnes avec qui l'on joue, et douze à soi-même, moyennant quoi il restera trois cartes. Chaque Joueur en écarte une de son jeu, et reprend une des trois du talon. Il n'est cependant pas obligé d'écarter pour reprendre, et dans ce cas, il lui est permis de voir la

carte qu'il laisse. Celui qui donne, en écarte une sans reprendre : cela donne quatre cartes à l'écart, qui servent à composer la *partie* ; elles se placent toujours sous le panier, où l'on entasse les remises. Ce panier circule constamment avec la donne, et doit toujours se trouver à la droite de celui qui donne.

Il y a 40 points au jeu, savoir : les as comptent 4, les rois 3, les dames 2, les valets 1 chacun. Ces points seuls se comptent dans les levées que l'on fait, les cartes blanches ne comptant rien.

De la Partie.

Nous avons déjà dit que la partie se forme par les quatre cartes de l'écart. Les points s'y comptent comme dans les levées, à l'exception de l'as de carreau qui y compte 5, et du valet de cœur ou quinola, qui y compte 3. Aux points qui s'y trouvent on ajoute toujours 4 ; et c'est proprement ce que l'on doit nommer *la partie*, attendu qu'il pourrait arriver que les 4 cartes de l'écart fussent toutes blanches, et que celui qui gagnerait la partie n'eût ainsi rien pour sa peine.

Celui qui fait le plus de points dans ses levées perd la partie : il la paye à celui qui la gagne.

Celui qui fait le moins de points, ou aucun point, ou point de levée, la gagne.

Il arrive souvent que deux des Joueurs ont le même nombre de points : alors celui qui a le moins de levées a la préférence. S'ils avaient mêmes points et même nombre de levées, celui qui se trouve *le mieux placé* gagne : bien entendu, que celui qui n'a point de levée a la préférence sur celui qui a une levée blanche. En général, au cas d'égalité, le mieux placé est préféré.

Le *mieux placé* est toujours celui qui donne. Après lui, c'est son voisin à la gauche, et ainsi de suite, en passant par la gauche.

Lorsqu'un des Joueurs fait toutes les levées, *la partie* ne se compte point. C'est le coup que l'on nomme le *Reversis* par excellence.

Du coup appelé Reversis.

Nous venons de dire que l'on fait le reversis, quand on fait seul toutes les levées : c'est le coup le plus brillant de ce jeu ; mais on ne l'*entreprend* pas toujours impunément.

Quand les neuf premières levées sont faites, *le reversis est entrepris*. Alors, si l'on ne fait pas les deux autres levées, le reversis est dit *rompu à la bonne*, ou simplement *rompu*.

La bonne se rapporte aux différens petits payemens qui se font dans ce jeu. Il y a trois différentes bonnes.

1. *La première bonne*, c'est la première levée.

2. *La dernière bonne*, c'est la dernière levée.

3. *La bonne* pour le coup du reversis et pour l'espagnolette, ce sont les deux dernières levées.

Ne rompt le reversis, que celui qui fait une des deux dernières levées contre le Joueur qui l'aurait *entrepris*.

Il n'y a que celui qui fait le reversis qui puisse tirer la remise ; il n'y a aussi que lui qui puisse la faire, s'il le manque : nous expliquerons ce coup dans le Chapitre suivant.

De la Remise et du Quinola.

Quand le jeu commence, chaque Joueur met au panier deux jetons ou 10 fiches, et celui qui donne en met trois : cette contribution forme le fond des remises. Elle se renouvelle toutes les fois que le panier est vide, ou qu'il y a moins que le premier fonds, c'est-à-dire, 9 jetons ; ce fonds se nourrit par la contribution d'un jeton à chaque donne, par celui qui donne.

La remise est attachée au valet de cœur ou quinola, qui est la carte la plus importante de tout le jeu. Toutes les fois que l'on donne le quinola en renonce, on tire la remise : cela s'appelle *placer* ou *donner le quinola*. Toutes les fois, au contraire, qu'il est forcé, (c'est-à-dire, quand on est obligé

de le donner sur un cœur, et nous avons vu, art. I.er, qu'on ne renonce jamais,) il fait payer la remise : cela s'appelle *forcer le quinola*.

Toutes les fois que l'on est obligé de jouer le quinola, on fait la remise : cela s'appelle *le quinola joué* ou *gorgé*. Excepté le seul cas où le Joueur qui aurait joué le quinola ferait encore le reversis ; et encore faut-il qu'il ait joué le quinola avant la bonne, c'est-à-dire, à l'une des neuf premières levées ; et c'est le plus grand coup que l'on puisse faire à ce jeu, parce que l'on tire les revenus du reversis, et la remise.

Mais aussi, si, se flattant de pouvoir faire le *reversis*, le Joueur eût joué le quinola à l'une des neuf premières levées, et qu'on lui rompît le reversis, il payerait le reversis rompu, et en outre ferait la remise : c'est le coup le plus cher.

Si, en faisant le reversis, on joue le quinola à la dixième ou onzième levée, on ne tire point la remise, mais l'on se fait payer du reversis fait.

Si dans un reversis entrepris on jouait le quinola à la dixième ou onzième levée, et que le reversis fût rompu, on ne fait pas non plus la remise ; mais l'on paye le reversis manqué.

Dans les autres cas où l'un des Joueurs fait ou marque le reversis, et qu'un autre place le quinola, ou bien que son quinola lui est forcé, celui-ci ne tire la remise, ni

ne la fait. En un mot, du moment qu'il y a reversis, il n'y a point de remise, et le quinola redevient simple valet de cœur (excepté dans les cas expliqués plus haut), où celui qui entreprend le reversis, lève le quinola avant la dixième levée.

Des Payemens.

Ils sont en assez grand nombre, et il y a plusieurs choses à observer ici : nous commencerons par les plus petits.

Celui qui donne un as en renonce, touche une fiche de celui qui fera cette levée ; si c'est l'as de carreau, il en recevra deux. On paye tout de suite, sans se faire demander ; de même, en donnant le quinola en renonce, on recevra un jeton ou cinq fiches.

Le Joueur à qui l'on force un as, paye une fiche à celui qui le force ; et deux, si c'est l'as de carreau.

Si quelqu'un force le quinola, il touche *un* jeton de chaque Joueur, et *deux* jetons de celui qui tenait le quinola.

Un ou plusieurs as joués, de même que le quinola joué ou gorgé, se payent comme s'ils eussent été forcés, et se payent à celui qui gagne la partie ; mais c'est à celui-ci à s'en souvenir et à les demander.

Tous ces payemens sont doubles en vis-à-vis.

Tous les payemens susdits sont encore doubles à la première et à la dernière bonne ;

de manière que, si par hasard l'on forçait le quinola, en vis-à-vis, à la première ou dernière bonne, on toucherait 8 jetons, ou 40 fiches de son vis-à-vis, et 2 jetons de chacun des autres Joueurs; et si on le forçait ainsi de côté, celui-ci payerait 4 jetons, le vis-à-vis en payerait 4, et le troisième Joueur en payerait 2.

La partie se paye aussi double, si c'est le vis-à-vis qui la gagne.

Tous les payemens susdits cessent, dès qu'il y a reversis, soit que le reversis se fasse, ou soit rompu à la bonne. Alors, on rend tout ce qui s'était payé pendant le coup, sans se le faire demander; c'est-à-dire, qu'on rend à celui qui a payé, afin que personne ne paye ni plus ni moins que le reversis.

Le reversis se paye 16 fiches de chaque Joueur, et 32 du vis-à-vis.

Celui qui rompt le reversis à la bonne, reçoit 64 fiches de celui qui l'avait entrepris : les autres Joueurs n'ont rien.

De l'Espagnolette.

Trois as et le quinola, quatre as et le quinola, ou simplement quatre as réunis dans la même main, font ce que l'on appelle l'*Espagnolette*.

Ce coup est souvent très-compliqué, difficile à jouer; il renverse à peu près tout ce que nous venons de dire jusqu'ici.

Pour abréger, j'appelerai *Espagnolette* le Joueur qui porte le jeu.

L'*Espagnolette* a le droit de renoncer en toute couleur, pendant les neuf premières levées. Il place de cette façon son quinola, quoique souvent seul en sa main, et tire conséquemment la remise ; il donne ses as à droite et à gauche ; il gagne toujours la partie, de quelque manière qu'il soit placé. On dirait que l'on ne joue que pour lui ; et effectivement, s'il joue bien, tous les avantages du jeu sont pour lui. Mais, n'ayant le droit de renoncer que pendant les 9 premières levées, il doit fournir de la couleur que l'on joue aux deux dernières, s'il en a ; et s'il est assez mal-adroit pour avoir gardé une grosse carte, par laquelle il se trouve dans la nécessité de faire une des deux dernières levées, sa fortune change de face, et alors il fait tous les frais de la partie, c'est-à-dire :

1.º Qu'il perd la partie, quand même sa levée ne serait que blanche, et la paye à celui qui la gagne dans l'ordre naturel.

2.º Qu'il fait la remise, s'il a placé le quinola, ou que l'ayant gardé dans l'espérance de le placer à la bonne, et étant entré mal-adroitement à la dixième levée, il le gorge à la dernière ; mais il ne ferait pas la remise, si, étant Espagnolette par quatre as, un des autres Joueurs *plaçât* le quinola, ou que le quinola fût *forcé*.

3. Qu'il rend *au double* les as ou quinola qu'il peut avoir donnés pendant le jeu, et qu'on lui a payés ; ou bien aussi l'as ou le quinola que les autres Joueurs ont pu se donner réciproquement.

L'Espagnolette est libre de ne point se servir de son privilége, et de jouer son jeu comme un jeu ordinaire ; mais il ne le peut plus dès qu'il a une fois renoncé *en vertu de son droit*.

L'Espagnolette n'est pas censé avoir perdu son droit, pour avoir fourni de la couleur que l'on demande, et même pour avoir pris ; il faudrait pour cela que la levée lui restât.

L'Espagnolette, s'il force le quinola, en tire la consolation, en quelque époque du jeu que cela arrive : on comprend qu'il n'y a que trois époques où cela puisse lui arriver.

1. Si, se trouvant le premier à jouer, il joue cœur, et que le quinola fût seul dans quelque main.

2. Si, ayant par mégarde fait une levée dans le courant du jeu, il joue un cœur, et force.

3. Si, étant entré malgré lui à la dixième carte, il lui restait un cœur à jouer, et forçât par ce hasard à la dernière.

Faire entrer signifiera, si l'on veut, *faire levée*.

Si quelqu'un fait le reversis, l'*Espagnolette* paye seul pour toute la compagnie.

Si quelque Joueur entreprend le reversis, et qu'un autre le rompe à la bonne, l'Espagnolette paye tout le reversis à celui qui rompt, (c'est-à-dire, 64 fiches).

L'*Espagnolette* peut rompre un reversis à la bonne, et en est payé comme il est dit ci-dessus ; il peut aussi faire le reversis, et dès-lors son jeu n'est qu'un jeu ordinaire.

Si l'*Espagnolette* avait placé son quinola, et qu'il y ait reversis fait ou manqué, il ne tirera pas la remise, selon la règle générale, *qu'en reversis il n'y a point de remise*, excepté pour celui qui entreprend le reversis.

Si par as, roi ou dame de cœur, l'on forçait le quinola à l'*Espagnolette*, en quelque époque du jeu que cela arrive, il ferait la remise, et payerait, ainsi que les deux autres Joueurs, ce qui est dû à celui qui force, selon les règles établies ci-dessus, excepté toujours s'il y a reversis.

Si l'Espagnolette n'entre pas d'ailleurs, il jouira de tous ses autres droits nommés ci-dessus.

Des Lois du Jeu.

Elles sont en petit nombre.

On ne peut donner les onze cartes à chaque Joueur qu'en trois fois, une fois par 3 cartes et deux fois par 4, en se donnant toujours par 4 à soi-même : toute autre façon de donner est vicieuse.

Carte tournée fait refaire, à moins que tous les Joueurs ne jugent le coup bon, pour abréger.

Celui qui aura mal donné perd sa donne; il peut cependant refaire, en fournissant un jeton au panier.

Celui qui, ayant mal donné, ne s'en serait pas aperçu, ou n'en aura pas averti avant que l'écart soit fait, payera 4 jetons d'amende au panier, et le coup sera nul : il perdra en outre cette fois-là sa donne, sans pouvoir la racheter.

Des trois cartes du talon la première est pour le premier Joueur à la main, la seconde pour le second, et la troisième pour le troisième.

Quiconque voit la carte de l'écart qui lui revient, et écarte ensuite, ne peut gagner la partie, ni placer son quinola, si par hasard il l'avait, ni faire le reversis; et s'il rompait un reversis, on ne lui payerait rien. Il peut forcer le quinola, mais on ne lui en payera pas la consolation; le Joueur à qui l'on aurait de cette manière forcé le quinola, ferait cependant la remise.

Il en est de même de celui qui prendrait sa carte du talon, et n'écarterait pas : il n'a droit à rien.

Quiconque joue sa carte avant son tour, payera un jeton au panier.

Si quelqu'un se trouvait avoir écarté deux cartes au lieu d'une, et ne portât que dix cartes, il n'a droit à aucun payement quel-

conque ; mais s'il rompt un reversis, il en sera payé ; et s'il force le quinola, il en sera payé.

Toutes les cartes qui se trouveront sous le panier, comptent pour la partie, soit qu'il y en ait une de trop ou de moins.

La levée appartient à celui qui la ramasse ; cependant tout autre Joueur peut avertir et régler le coup avant que l'on ait rejoué, s'il le juge à propos.

Il est permis d'examiner ses propres levées, mais aucunement celles des autres, si ce n'est la dernière de toutes celles qui seront faites.

Quiconque renonce, sans avoir l'Espagnolette, mettra deux jetons au panier, en guise d'amende, et ne pourra toucher aucun payement quelconque de ce coup-là.

LE NOUVEAU JEU

DE LA

COMÈTE,

Avec des Observations sur les différentes manières de le jouer.

Pour jouer le jeu de la Comète, il faut deux jeux de cartes entiers ; on ôte les quatre as de chacun, et pour ne pas brouiller les cartes, on met les noires dans un jeu, et les autres rouges dans l'autre jeu.

Il paraît que le nom de *Comète* a été donné à ce jeu, à cause de la longue suite des cartes qu'on jette en jouant chaque coup : les Comètes étant ordinairement accompagnées d'une longue traînée de lumière, qu'on appelle la queue de la Comète.

Chaque jeu est composé de quarante-huit cartes, au moyen de ce qu'on ôte les quatre as ; l'on en donne dix-huit, trois par trois à chacun, de sorte qu'il en reste douze au talon, que l'on ne doit point regarder. Si l'un des Joueurs porte la main sur le talon pour l'examiner, il paye la main dont on est convenu en commençant.

L'on

L'on joue ce jeu comme au Piquet, deux contre deux, à trois, ou seul à seul. Les points et les paris de même qu'au Piquet, ainsi que la queue, pour marquer les coups : on en joue pour l'ordinaire vingt-quatre. Le jeton vaut dix points, comme au Piquet.

Si l'on a mal donné, celui qui est premier en carte peut obliger de refaire; mais s'il y trouve son avantage, il peut décider le coup bon, que ce soit lui ou l'adversaire qui ait la carte de plus; pour lors, celui qui a la carte de plus, joue avec dix-neuf cartes. Après que l'on a joué deux coups, qui sont l'aller et le revenir, le dernier coup décide si on est marqué.

L'on met dans le jeu noir *le neuf de carreau*, et dans le jeu rouge *le neuf de trèfle*, pour servir de Comète.

Les cartes étant données, pour jouer avec facilité, il faut les ranger de suite dans leur ordre naturel, savoir : les deux ensemble, les trois, les quatre, et ainsi de suite, en remontant jusqu'au roi. Il n'importe pas de quelle couleur soient les cartes, pourvu qu'elles soient de suite par le nombre.

Lorsque le jeu de chacun est arrangé, le premier commence à jouer. Il faut observer qu'il n'est pas astreint à commencer par un deux, qui est la plus basse carte du jeu : il peut d'abord jeter telle carte de son jeu qu'il veut.

Il est de l'avantage de ce jeu de commencer par la carte qui en a le plus de suite. Par

exemple, le premier ayant des deux, des trois et des quatre, et n'ayant point de cinq; s'il a des cartes qui se suivent, depuis le six jusqu'au roi, il ne commencera pas par un deux, parce qu'en jouant de cette façon, il ne pourrait se défaire que d'un deux, d'un trois et d'un quatre, n'ayant point de cinq; mais il jettera d'abord un six, en disant, six, sept, huit, neuf, dix, valet, dame et roi : par-là il jouera huit cartes ; au lieu qu'en commençant par un deux, il n'en pourrait jouer que trois : or, il y a de l'avantage à se défaire d'un plus grand nombre de cartes, parce que celui qui a plutôt fini et jeté toutes ses cartes, marque l'autre Joueur des points qui lui sont restés dans la main.

Si cependant il arrivait qu'on eût trois deux sans trois, et que d'ailleurs les cartes fussent assez de suite ; comme il n'y a pas d'espérance de rentrer en jeu par un deux, n'y ayant point de cartes au-dessous, il faudrait commencer par cette carte, et dire, deux sans trois, particulièrement quand on a des rois qui font rentrer en jeu.

Il est aussi une façon de jouer pour se défaire de deux dames, quand on en a trois et qu'on n'a qu'un roi, en commençant par une dame, et disant, dame et roi, dame sans roi : si l'on avait deux neuf, deux dix, deux valets, trois dames et un roi, en commençant par le neuf, on dit, neuf, dix, valet, dame et roi; ensuite dame sans roi :

cette façon de jouer donne quelquefois l'avantage de finir et de faire regorger la Comète, ou de finir en mettant la Comète pour neuf ; ce qui arrive lorsqu'on la met à la suite d'un huit, ou après un *hoc*.

On appelle regorger la Comète, quand on finit, et qu'elle reste dans le jeu de l'adversaire.

Il est encore un moyen sûr de se procurer des *hoc*, quand on a trois dames et qu'on n'a qu'un roi, en commençant par le roi, disant, roi, ensuite dame sans roi : par ce moyen, une seule dame fait passer deux rois ; et comme le talon est composé du quart des cartes, on doit supposer qu'il y en reste une de chaque espèce. Si donc il reste un roi au talon, l'adversaire ne doit plus en avoir qu'un, pour mettre à la suite de la quatrième dame, s'il l'a, ou à la suite de l'une des deux du Joueur.

Si le jeu du premier en carte était composé de deux neuf, deux dix, deux valets, deux dames et deux rois, qui font dix cartes ; ensuite d'un deux, un trois, un quatre, un cinq, deux six et deux sept, sans huit, il faudrait commencer par jouer six et sept sans huit ; et en supposant qu'il y a un neuf au talon, l'adversaire en mettant huit, dirait, huit sans neuf ; pour lors, l'on reprendrait depuis le neuf jusqu'au roi, et ensuite il faudrait recommencer sept sans huit ; l'adversaire, en mettant un huit, dirait encore, huit sans neuf ; et alors on continuera depuis

le neuf jusqu'au roi, qui font cinq cartes, et on reprendra depuis les deux, jusques et compris le six, qui fait la dernière. Si l'adversaire a la Comète, on la lui fait regorger de cette façon, parce qu'ayant encore dix cartes, il ne s'attend pas qu'elles sont toutes de suite.

Quand on n'a pas la Comète, et qu'on a quatre deux, un trois, un quatre, un cinq, un six, un sept, un huit sans neuf; et qu'on a toutes les autres cartes suivantes, jusques et compris le roi, même plusieurs dames et autant de rois, à la faveur desquels on rentre en jeu, il ne faut pas commencer par les deux, parce qu'après avoir joué le dernier roi, si on n'a plus que les quatre deux, le trois, le quatre, le cinq, le six, le sept et le huit, en mettant les quatre deux à la fois, on finit par le huit, et par ce moyen, on fait regorger la Comète; parce que l'adversaire voyant encore dix ou douze cartes, ne s'imagine pas qu'elles soient si suivies.

Lorsqu'on a quatre cartes semblables, il ne faut les mettre à la fois, que quand on a celles au-dessous, et même ne commencer que par les cartes qui suivent ces quatre semblables; parce que l'adversaire n'en ayant point, doit indubitablement y rentrer, et que, par ce moyen, toutes celles qui restent au-dessous sont des *hoc*: mais il ne faut jamais les mettre à la fois quand on n'a aucune de celles au-dessous, à moins que

le jeu ne se trouve disposé de façon qu'en les mettant on puisse finir.

Comme l'avantage de ce jeu est de finir en mettant la Comète pour neuf, parce qu'on la fait payer quadruple, et qu'elle fait aussi quadrupler les points, il est bon de se ressouvenir quelles cartes manquent à l'adversaire. Par exemple, je suppose que l'adversaire n'ait pas de cinq, et n'ait plus que trois cartes, et le Joueur un deux et la Comète, il doit pour lors dire, deux sans trois ; parce que si l'adversaire n'avait point de trois, le Joueur finirait par la Comète pour neuf ; et en supposant qu'il eût un trois, et même un quatre, ce qui ne fait que deux cartes de trois qu'il a, il dirait, trois et quatre sans cinq ; on l'interromprait et on finirait seulement par la Comète, qui pour lors ne serait pas seulement pour neuf, et néanmoins se payerait double, et ferait doubler les points de la carte de l'adversaire.

Il est encore un moyen presque sûr de finir par la Comète pour neuf : quand on sait que l'adversaire n'a point de neuf, et qu'on lui suppose des huit, on garde la Comète, en disant, je suppose, trois, quatre, cinq et six sans sept ; l'adversaire dit, en mettant un sept et huit sans neuf ; pour lors, on finit par la Comète pour neuf.

Lorsque le premier, ayant jeté toutes les cartes qui avaient une suite, est obligé de s'arrêter à une qu'il n'a pas ; par exemple,

s'il dit, quatre sans cinq ; alors le second jette un cinq, s'il en a un. Il faut observer, qu'après avoir jeté son cinq, il ne lui est pas permis de recommencer par telle carte de son jeu que bon lui semble, il doit suivre l'ordre naturel des cartes, depuis le cinq, en remontant jusqu'au roi, qui est la plus haute carte du jeu ; après quoi, il peut recommencer par telle carte de son jeu qu'il veut. Il faut encore observer que si ses cartes ne vont pas de suite jusqu'au roi ; par exemple, s'il n'a pas de valets, il jettera ses cartes, en disant, cinq, six, sept, huit, neuf, dix sans valet ; mais si l'autre Joueur n'a pas non plus de valets, alors celui qui a dix sans valet n'est pas obligé de jeter une dame, qui est la carte au-dessus du valet ; mais il peut recommencer par telle carte de son jeu qu'il veut.

Quatre cartes de même espèce peuvent se jeter ensemble, suivant la volonté du Joueur, et suivant son avantage. Ainsi, celui qui a quatre valets peut les jeter tous les quatre à la fois, pour un seul valet ; mais s'il n'a pas de dix, il ne doit pas se défaire de ses valets, qui sont nécessaires pour rentrer en jeu, lorsque l'autre Joueur jettera ses dix.

Celui qui a les trois neuf, sans la Comète, ou avec la Comète, peut les jeter ensemble.

Celui qui a deux ou trois rois peut les

jeter tout de suite, et il doit le faire quand il sait qu'il n'y a plus de dames.

Il faut avoir l'attention de se défaire, autant qu'on peut, de ses cartes les plus hautes en point, comme de toutes les peintures qui valent dix chacune, des dix, des neuf et des huit ; parce que, quand ces cartes restent dans la main, on est marqué d'un plus grand nombre de points : mais il faut s'en défaire à propos, parce qu'elles peuvent servir à interrompre la file des cartes de celui contre lequel on joue, et à rentrer en jeu. Cela dépend de la disposition des cartes qu'on a dans la main, et des conjectures qu'on peut faire sur le jeu de la personne contre laquelle on joue, par les cartes qui sont déjà passées.

Il faut aussi se défaire des basses cartes, telles que les deux et les trois; parce que, quand il y a un certain nombre de cartes jetées, il est difficile de rentrer en jeu par des deux et des trois, et on ne peut plus s'en défaire, à moins qu'on n'ait des rois, ou quelques cartes qui manquent à l'autre Joueur. En ce cas, comme on peut recommencer par telle carte qu'on veut, on jette les deux, les trois et les autres basses cartes qu'on peut avoir.

Il faut bien observer quelles cartes manquent à l'adversaire, auquel on peut faire regorger la Comète, quand on a cette carte qui lui manque, et les autres de suite jusqu'au roi ; et pour y parvenir, sans qu'il

soupçonne qu'on puisse finir, il est de la prudence de garder cinq ou six cartes de suite ; parce qu'après avoir joué le roi, on recommence, je suppose, par deux, trois, quatre, cinq, six et sept.

Il n'est pas permis, pour voir ce qu'on jouera, de regarder dans le tas de cartes qui ont été jetées sur le tapis, et on convient, pour l'ordinaire, d'une peine contre celui qui porte la main sur les cartes qui ont été jetées, et veut les étaler pour les examiner. Il faut s'attacher principalement à retenir dans sa mémoire les cartes qui sont passées, sur-tout celles qui manquent à la personne contre laquelle on joue ; parce que si l'on n'a pas non plus de ces cartes, on est toujours le maître du jeu, en jetant les cartes inférieures qui vont de suite jusqu'à ces cartes. Par exemple, un des Joueurs ayant des sept, des huit, des neuf et des dix, et n'ayant point de valets ; s'il sait que l'autre Joueur n'a point non plus de valets, il jette toutes ses cartes, qui vont de suite jusqu'au valet : par-là, il reste maître du jeu, l'autre Joueur ne pouvant l'interrompre ; et après s'être défait des sept, des huit, des neuf et des dix qu'il pouvait avoir, il recommence par telle carte de son jeu que bon lui semble, choisissant toujours celle qui en a le plus de suite, et par conséquent lui facilite le moyen de se défaire d'un plus grand nombre de cartes.

La Comète fait *hoc* par-tout, c'est-à-dire,

que celui qui l'a, peut, en jetant les cartes, l'employer pour telle carte qu'il veut : elle est roi, dame, valet, dix, ou telle autre carte, selon la volonté de celui qui l'a dans son jeu, et suivant son avantage. Observez, qu'après avoir employé la Comète pour une dame, ou pour une autre carte inférieure, on n'est pas obligé de jeter après la carte qui suit immédiatement ; mais on peut recommencer par la carte qu'on veut.

Si le Joueur qui n'a pas la Comète est obligé de s'arrêter à une carte qu'il n'a point, par exemple, si, n'ayant pas de dame, il dit, valet sans dame ; celui qui a la Comète peut la jeter pour une dame, s'il est de son avantage d'interrompre la file des cartes de l'autre Joueur, et ensuite reprendre le jeu par la carte que bon lui semble. Mais si celui qui n'a pas la Comète se défait de ses cartes de suite, et dans leur ordre naturel, en remontant depuis une basse carte jusqu'au roi, on ne peut l'interrompre avec la Comète.

Si le Joueur qui a la Comète, n'a pas d'autre neuf, il n'est pas obligé, après avoir joué un huit, de la jeter pour neuf ; il peut dire, huit sans neuf, quoiqu'il ait la Comète dans son jeu. On tâche pour l'ordinaire d'arranger ses cartes de manière qu'on puisse finir par la Comète, si la disposition du jeu le permet, parce qu'alors elle se paye quadruple ; les points se comptent de même : mais il faut prendre garde de ne la pas conserver trop long-temps ; car il peut arriver

qu'ayant voulu la garder pour la dernière carte, afin de gagner davantage, l'autre Joueur trouve le moyen de se défaire de toutes ses cartes; et dans ce cas, la Comète étant restée dans la main de celui qui l'avait, il la paye double, et les points dont il est marqué se comptent doubles.

La Comète simple se paye deux jetons à celui qui l'a dans son jeu, et elle double, triple, quadruple et au-dessus, autant de fois qu'elle est sans venir, ce qui arrive lorsqu'elle est restée dans le talon, composé, comme on l'a dit ci-dessus, de douze cartes.

Dans le cas où la Comète aurait été trois fois sans venir, étant quadruple, si l'on finissait par la Comète, ce coup vaudrait seize jetons, et trente-deux, si l'on finissait par la Comète pour neuf.

Il en est de même lorsqu'on fait *opéra* en finissant par la Comète; il doit se payer, s'il y a trois remises, trente-deux jetons; et quand on fait *opéra* en finissant par la Comète pour neuf, soixante-quatre jetons : c'est-là le plus fort coup de ce jeu.

Il faut observer que lorsqu'on joue trois à tourner, et que la Comète est remise entre deux des Joueurs, elle dort jusqu'au coup où les deux mêmes Joueurs se trouvent ensemble : elle se paye selon le nombre de fois qu'elle est restée dans le talon entre ces deux mêmes Joueurs.

Des cartes qui restent dans la main d'un

Joueur, quand l'autre a fini, on compte celles qui sont avec figures pour dix, les autres cartes pour autant de points qu'elles sont marquées, que le Joueur qui s'est défait de toutes ses cartes marque en reste, ainsi qu'au Piquet.

Quand on finit par la Comète, elle se paye double, et cela fait aussi doubler les points qui restent dans la main de l'autre Joueur : par exemple, s'il lui reste dans la main une dame, un valet et un cinq, on comptera cinquante points au lieu de vingt-cinq.

Lorsque l'on finit par la Comète, et qu'on la place pour neuf directement, elle se paye quadruple, et les points se comptent de même.

Quand on reste avec la Comète, on la paye double, et cela fait aussi doubler les points dont on est marqué.

Lorsque le Joueur qui est le dernier en carte fait couler toutes ses cartes sans interruption, depuis la première jusqu'à la dernière, cela s'appelle faire *opéra*.

Quand on fait *opéra*, les points se comptent doubles.

Quand on fait *opéra* en finissant par la Comète, elle se paye quadruple, et les points se comptent de même.

Lorsque l'on fait *opéra* en finissant par la Comète pour neuf, elle se paye seize, et augmente suivant les remises, et les points se comptent huit fois ; c'est-à-dire, que si

celui qui est *opéra* a cent points dans la main, le Joueur qui a fait *opéra* marque en reste huit cents points.

Quand on est *opéra*, ou que l'on reste avec la Comète, on paye la Comète double, et les points se comptent quatre fois.

Les cartes blanches à ce jeu valent cinquante points, et empêchent que l'on ne compte l'*opéra* double.

Si la Comète est dans le jeu de celui qui a cartes blanches, elles lui valent cent points.

Celui qui a donné les cartes peut aussi faire *opéra* ; cela dépend de la convention que l'on fait en commençant. Il fait *opéra*, lorsqu'ayant interrompu la file des cartes de celui qui avait la main, il se défait de ses dix-huit cartes sans interruption, depuis la première jusqu'à la dernière.

Il ne reste plus, pour faciliter l'intelligence de ce jeu, et faire connaître la manière dont on se défait de ses cartes, qu'à donner des exemples des trois différens *opéra* qui peuvent se faire.

Exemple d'un opéra *qui se fait sans la Comète.*

Si le premier en carte a dans son jeu deux rois, deux dames, deux valets, deux dix, un neuf, un huit, un sept, deux, six, deux cinq, un quatre, un trois et un deux, il commencera par jeter sur le tapis un cinq, un six, un sept, un huit, un neuf, un dix,

un valet, une dame et un roi ; après cela, comme celui qui a jeté ses cartes de suite depuis une basse carte jusqu'au roi, est le maître de recommencer par la carte qu'il veut, il jettera un dix, un valet, une dame et un roi; après quoi il jettera un deux, un trois, un quatre, un cinq et un six. En jouant de cette façon, il se défera de dix-huit cartes de suite et sans interruption ; ce qu'on appelle faire *opéra*. Dans ce cas, les points qui restent dans la main de l'autre Joueur, se comptent doubles, et s'il a la Comète, il la paye double à celui qui a fait l'*opéra*, et les points se comptent quadruples.

Autre exemple d'un opéra *finissant par la Comète.*

Si le premier en cartes a dans son jeu trois rois, une dame, un valet, quatre dix, la Comète et un autre neuf, un huit, deux sept, un six, un cinq, un quatre et un trois; il jettera d'abord un sept, le huit, le neuf, les quatre dix, qui, comme on l'a observé, peuvent être mis ensemble pour un seul dix, la dame, le valet et les trois rois; après quoi il jettera le trois, le quatre, le cinq, le six, et son second sept, et la Comète qu'il fera valoir huit en cette occasion; celui qui a la Comète pouvant l'employer pour telle carte qu'il veut. Lorsque l'*opéra* finit par la Comète, elle se paye double, et

les points qui sont dans la main de l'autre Joueur, se comptent quadruples.

Autre exemple d'un opéra *finissant par la Comète employée pour neuf.*

Si le premier en carte a dans son jeu deux rois, deux dames, deux valets, deux dix, la Comète et deux autres neuf, un huit, un sept, un six, un cinq, un quatre, un trois et un deux ; il jettera d'abord le deux, le trois, le quatre, le cinq, le six, le sept, le huit, un neuf, un dix, un valet, une dame et un roi ; il jettera ensuite un neuf, un dix, un valet, une dame et un roi; après quoi, étant le maître de recommencer par la carte qu'il veut, il jettera sur le tapis la Comète pour la dix-huitième carte, en disant, neuf et Comète; par-là il finira par la Comète employée pour neuf.

Voici encore une autre façon de jouer ce coup.

On peut commencer par jeter un neuf, un dix, un valet, une dame et un roi, ensuite jeter encore un neuf, un dix, un valet, une dame et un roi; après quoi l'on jettera le deux, le trois, le quatre, le cinq, le six, le sept, le huit, et pour la dernière carte la Comète, qui de cette manière se trouve aussi employée pour neuf.

L'*opéra* finissant par la Comète pour neuf,

est le plus grand coup que l'on puisse faire. Lorsque cela arrive, la Comète se paye seize, et augmente suivant les remises; et les points qui sont dans la main de l'autre Joueur, se comptent huit fois, comme on l'a dit auparavant.

On peut aussi jouer ce jeu avec quarante cartes, en ôtant les deux et les trois : pour lors chaque Joueur aura quinze cartes, et le talon ne sera plus composé que de dix cartes.

Manière de jouer le Jeu de la Comète à trois, à quatre et à cinq personnes.

On peut jouer ce jeu trois ensemble ; alors on donnera à chacun des Joueurs douze cartes, et il en restera douze dans le talon. Dans ce cas, les deux Joueurs à qui il reste des cartes dans la main, payent sur-le-champ à celui qui s'est défait de toutes ses cartes, les points qu'ils ont dans la main, et celui des deux qui est marqué d'un plus grand nombre de points, mettra deux jetons à la queue, laquelle appartiendra, à la fin de la partie, à celui qui gagnera davantage.

Lorsque les deux Joueurs à qui il reste des cartes, auront dans la main le même nombre de points, ils mettront chacun un jeton à la queue.

Le premier en carte ayant jeté celles de son jeu, qui avaient une suite de carte, et étant obligé de s'arrêter à une carte qu'il n'a

pas, le Joueur qui est à sa droite jette cette carte, s'il l'a; s'il ne l'a pas, le troisième Joueur qui l'a dans son jeu, la jette et continue; s'il ne l'a pas, le premier commencera par telle carte qu'il veut.

On peut aussi jouer quatre ensemble, en donnant à chacun dix cartes, et il en reste huit au talon.

Si on veut jouer à cinq, on donnera neuf cartes à chaque Joueur, et il en restera trois au talon, en suivant les mêmes règles qui viennent d'être expliquées.

Manière de jouer la Comète, en écartant comme au Piquet.

On peut jouer le nouveau Jeu de la Comète, en faisant un écart. On a dit ci-dessus que ce Jeu se joue pour l'ordinaire comme au Piquet, à deux, à trois, à tourner, et à quatre, deux contre deux : en jouant de cette façon, il n'y a que deux personnes qui jouent ensemble, qui ont chacune dix-huit cartes, et il en reste douze au talon.

Quand on joue en faisant un écart, le premier peut prendre jusqu'à six cartes dans le talon, et il n'en peut prendre moins que deux.

Le second peut prendre trois cartes dans le talon, dans lequel il en reste toujours trois; il faut qu'il en prenne absolument une.

Si le premier ne prend pas six cartes, il peut regarder celles qu'il laisse au second.

Les cartes écartées restent à côté du Joueur, qui peut les regarder quand il veut, de même qu'au Piquet, et on suit toutes les autres règles qui s'observent au Piquet, pour les écarts.

Lorsque l'on joue trois ensemble, il reste, comme on l'a dit, un talon composé aussi de douze cartes; le premier en peut prendre six, et les deux autres chacun trois.

Lorsqu'on joue quatre ensemble, le talon est composé de huit cartes; le premier en prend quatre, le second deux, et les deux autres chacun une.

Lorsqu'on joue cinq ensemble, comme il ne reste que trois cartes dans le talon, on ne fait point d'écarts.

JEU DE LA MANILLE,

AUTREMENT APPELÉ

L'ANCIENNE COMÈTE.

CE jeu, qui est à peu de chose près le même que le précédent, mais moins étendu, fut celui qui fit le premier divertissement de Louis XIV, Roi de France. Le nom de Manille, qu'on lui donna alors, fut plutôt un nom de caprice que de raison. A l'égard de celui de Comète, qu'il porte aussi, la longue suite des cartes qu'on jette en jouant chaque coup, comme nous avons dit ci-devant, a pu lui faire donner ce nom. Nous aurions bien pu nous dispenser de parler de ce jeu; mais comme nous nous sommes proposé, dans cette édition, de donner tous les jeux, tant anciens que nouveaux, nous avons jugé à propos de ne le pas omettre.

L'enjeu ordinairement est de neuf fiches qui valent dix jetons chacune, et de dix jetons, ce qui fait en tout cent jetons; l'on peut à ce jeu perdre fort bien deux ou trois mille jetons.

Le jeu de cartes avec lequel on joue à ce jeu, est composé de toutes les cartes, c'est-

à-dire, de cinquante-deux, et l'on peut y jouer depuis deux personnes jusqu'à cinq : le jeu à deux n'est pas si agréable qu'à trois.

Comme il y a de l'avantage à être premier à ce jeu, on voit à qui fera, et celui sur qui le sort tombe, prend les cartes, les mêle et les donne à couper à celui de sa gauche ; après quoi il les donne trois à trois, ou quatre à quatre, et partage ainsi toutes les cartes entre les Joueurs, de manière que si c'est à deux personnes qu'on joue, elles en auront chacune vingt-six ; si c'est à trois, dix-sept, et il en restera une ; à quatre, treize, et à cinq dix, et il en restera deux. Il faut remarquer que celles qui restent demeurent sur le tapis sans être vues.

La principale carte de ce jeu est le neuf de carreau, et on l'appelle par excellence la *Manille* ; on la fait valoir pour telle carte que l'on veut, quand on joue les cartes ; ainsi elle passe pour roi, dame ou valet, dix, et ainsi des autres inférieures, comme il plaît à celui qui la porte en main : il y a de la prudence à faire valoir cette carte à propos, comme l'on verra dans la suite.

Les cartes étant données, chaque Joueur les range de suite dans l'ordre qui leur est naturel ; savoir, l'as, qui ne compte que pour un ; le deux, trois, quatre, et le reste en montant jusqu'au roi ; et lorsque chacun a son jeu, le premier commence à jouer par telle carte de son jeu qu'il veut ; mais il faut observer qu'il est de l'avantage de ce jeu de

commencer par celles dont on a le plus de cartes de suite ; comme, par exemple, supposé que depuis six il ait des cartes qui se suivent jusqu'au roi, il les jette l'une après l'autre, en disant, six, sept, huit, neuf, dix, valet, dame et roi ; mais s'il y manquait une de ses cartes, par exemple, si c'était un neuf, le Joueur dirait, six, sept, huit sans neuf ; si c'était le dix qui manquât, il dirait neuf sans dix, et ainsi des autres : le Joueur d'après qui aurait la carte dont l'autre manquerait, continuerait en la jetant, et dirait ainsi que l'autre, jusqu'à ce qu'il manquât de quelque nombre de suite, ou qu'il eût poussé jusqu'au roi ; auquel cas il recommencerait par telle carte de son jeu que bon lui semblerait.

Vous observerez qu'il n'importe pas de quelle couleur soient les cartes, pourvu qu'elles soient de suite. Lorsque le Joueur qui vient après celui qui a dit huit sans neuf, ou d'une autre carte, n'aurait pas le nombre manquant, cela irait à celui de sa droite, qui pourrait encore ne pas l'avoir ; enfin, celui qui l'a le premier continue à jouer son jeu ; et si aucun des Joueurs ne l'avait, comme il arrive quelquefois, celui qui a dit le premier, huit sans neuf, ou d'une autre carte, reçoit un jeton de chaque Joueur, et recommence à jouer par telle carte que bon lui semble.

Il est important à ce jeu de songer à se défaire autant qu'on peut de ses plus hau-

tes en points, comme de toutes les peintures, qui valent dix chacune, des dix, des neuf, et autres cartes des grands nombres, parce qu'on doit donner à celui qui gagne, autant de jetons qu'on se trouve de points dans les cartes que l'on a dans son jeu à la fin du coup.

Ceux qui veulent jouer petit jeu, ne donnent de jetons qu'autant qu'il reste de cartes.

Il est aussi avantageux de se défaire des as, parce que, si l'on attend trop tard, il est difficile de se remettre dedans, à moins que l'on n'ait quelque roi pour rentrer: observez que celui qui pousse jusqu'au roi, commence à jouer par telle carte qu'il veut.

On se souviendra donc que l'on fait valoir ce que l'on veut la *Manille*, qui est le neuf de carreau; elle est roi, dame, valet, quatre, cinq, et tout ce que celui qui l'a veut la faire valoir. Quand celui qui a la Manille la joue, chacun doit lui donner une fiche, ou moins, si l'on en est convenu; s'il attend à la demander, qu'elle soit couverte de quelque carte, il n'y est plus reçu, et c'est autant de perdu pour lui.

Celui qui ayant la Manille ne s'en défait pas avant qu'un des Joueurs ait gagné la partie, est obligé de donner une fiche, ou moins si l'on en est convenu, à chaque Joueur, et de payer outre cela à celui qui gagne, neuf jetons, pour le nombre de points que

contient la Manille, ou bien un point, si l'on paye seulement un point.

Celui qui a des rois, et qui les jette sur table en jouant son jeu, gagne un jeton de chaque Joueur, pour chaque roi joué. De même si ces rois lui restent, il paye pour chaque roi restant un jeton à chaque Joueur, et dix jetons au gagnant pour chacun, si l'on paye par points.

Celui qui a le plutôt joué ses cartes, gagne la partie, qui est une ou deux fiches que chaque Joueur a mis dans un corbillon, outre les marques qu'il retire de chacun pour les cartes qui lui restent en main.

Il n'est pas permis, pour voir ce qu'on jouera, de regarder dans le tas de cartes que l'on a jetées sur le tapis, à peine de donner un jeton à chaque Joueur, à qui il sera dû sitôt que la main du curieux aura touché les cartes : cette peine pourra n'avoir pas lieu, ou sera plus grande, si les Joueurs en conviennent entre eux.

LE JEU
DU PAPILLON.

CE jeu qui est presque inconnu à Paris, est cependant très-récréatif, et demande un savoir-faire que tous les Joueurs n'ont pas. J'espère qu'on le goûtera, étant d'ailleurs d'un grand commerce.

On peut jouer au Papillon, au moins trois, et au plus quatre. Le jeu de cartes avec lequel on joue doit être entier, c'est-à-dire, de cinquante deux cartes. Après être convenu des tours que l'on veut jouer, avoir taxé l'enjeu que l'on a pris, et autres choses qui sont de choix, on voit à qui fera : comme c'est un désavantage de faire, c'est à la plus basse.

Celui qui est à mêler donne à couper à sa gauche, et donne à chacun des Joueurs, et prend pour lui, trois cartes, qu'il ne peut donner autrement qu'une à une ; après quoi il étend sept cartes de suite du dessus du talon, et qui sont retournées, lorsque l'on joue à trois personnes, qui est la manière la plus ordinaire de jouer ce jeu ; et lorsqu'on le joue à quatre, il n'en étend que quatre sur le jeu, afin que les cartes se trouvent également justes.

Il y a un corbillon au milieu de la table,

dans lequel chacun, en commençant, met une fiche, plus ou moins, ainsi que l'on veut jouer gros jeu.

Celui qui est à la droite de celui qui a mêlé, examine son jeu, et voit si sur le tapis il n'y a pas quelque carte qui puisse convenir avec celles qu'il a.

Vous observerez qu'il n'y a que les rois, les dames et les valets, de même que les dix qui sont sur le jeu, qui doivent être pris nécessairement par des cartes d'une même peinture ; un roi par un roi, une dame par une dame, ainsi des autres.

Vous observerez encore que plusieurs cartes de celles qui sont sur le tapis, ramassées ensemble, sont bonnes à prendre par une seule : par exemple, il y aurait sur le tapis, un as qui vaut un point, un quatre et un cinq; vous pouvez prendre ces trois cartes avec un seul dix que vous aurez dans votre jeu, si c'était à vous à jouer, et ainsi des autres cartes, qu'on peut appareiller de la même façon ; et c'est là où est la science du jeu, puisqu'on tire par là deux avantages ; le premier, que l'on lève du jeu des cartes qui pourraient accommoder les autres Joueurs ; et le second, que l'on fait par là un plus grand nombre de cartes, qui peuvent servir à gagner les cartes, pour lesquelles chacun paye ce dont on est convenu à celui qui les gagne.

Nous avons dit, si c'était à vous à jouer, à cause que si vous n'étiez pas à jouer, celui qui serait à jouer devant vous pourrait prendre les

les cartes qui seraient sur jeu à votre préjudice, si elles s'accommodaient au sien.

Enfin, une règle générale, c'est qu'il faut avoir dans son jeu une carte telle qu'elle puisse être, qui prenne, lorsque c'est à vous à prendre, lever une ou plusieurs cartes pour faire son nombre de celles qui sont sur le tapis, ou, par exemple, avec un huit vous ne sauriez lever deux huit qui seraient sur jeu, mais un seulement; comme aussi vous pourriez, avec un huit, lever ou deux quatre, ou un cinq et un trois, ou un sept et un as, ou un six et deux, qui font entre eux un pareil nombre.

On doit encore observer que, quoique l'on ait dans son jeu plusieurs cartes pareilles à celles qui sont sur le tapis, on ne peut cependant en jouer qu'une chaque tour de son jeu, et chacun à son tour de même.

Celui dont le tour est de jouer, et qui ne peut point lever des cartes qui sont sur le tapis, n'en ayant point de semblables dans son jeu, ou ne pouvant point en appareiller, est obligé d'étendre les cartes qu'il a en main : il met pour cela autant de jetons dans le corbillon qu'il met bas de cartes; et lorsque chacun a joué ses trois cartes, ou par les levées qu'il a faites, ou en mettant son jeu bas, celui qui mêle donne de la même manière trois cartes à chacun des Joueurs, mais il les donne de suite du talon, et sans plus couper : on fait la même chose en tâchant de s'accommoder des cartes qui sont sur le tapis.

Tome II. G

Enfin, lorsque toutes les cartes sont données; celui qui se défait de ses trois cartes en prenant sur le tapis, gagne la partie; et s'il y en avait plusieurs qui s'en défissent, celui qui serait le plus près de celui qui a mêlé par la gauche, gagnerait par préférence; et par conséquent celui qui a mêlé, par préférence aux autres.

Vous voyez par là que si la primauté a quelque avantage, elle a bien ses désavantages : en effet, il est de la justice de faire gagner celui qui gagne la partie avec moins de cartes à prendre, puisqu'il est plus difficile; et lorsque personne ne finit, c'est-à-dire, ne se défait de ses trois cartes, comme il arrive souvent, celui qui joue la dernière carte en s'étendant, ou le dernier, n'importe, outre qu'il ramène toutes les cartes qui sont sur le jeu pour servir à lui faire gagner les cartes, reçoit encore de chacun des Joueurs un jeton pour la consolation. Vous trouverez ci-après les hasards de ce jeu; et ce que l'on paye pour ou contre.

Hasasds et droits de payer au jeu du Papillon.

I. Celui qui étend ses cartes paye autant de jetons au corbillon qu'il a étendu de cartes.

II. Celui qui, en étendant ses cartes, étend un ou deux, ou trois as, se fait payer

par chaque joueur autant de jetons qu'il a étendu d'as.

III. Celui qui, en prenant des cartes dessus le tapis, prend un ou plusieurs as, se fait payer autant de jetons, par chaque Joueur, qu'il a pris d'as.

IV. Celui qui, avec un as dans sa main, tire un autre as sur le jeu, gagne deux jetons de chacun; et celui qui avec un deux lève deux as qui sont sur le tapis, gagne quatre jetons de chaque Joueur; et celui qui avec un trois en lèverait trois, en gagnerait six de même: celui qui avec un quatre lèverait les quatre as qui seraient sur jeu, gagnerait huit jetons de chaque Joueur.

V. Celui qui ayant un roi, un valet ou autre carte dans son jeu, lèverait trois cartes de la même manière, gagnerait un jeton de chaque Joueur, et ce coup s'appelle *hanneton*.

VI. Celui également qui aurait trois cartes d'une même manière, dont la quatrième serait sur le tapis, la prendrait avec ses trois, et gagnerait un jeton de chacun.

VII. De même celui qui en jouant lèverait toutes les cartes, ou la carte seule qui resterait sur le tapis, gagnerait un jeton de chaque Joueur, et ce coup s'appelle *sauterelle* : en ce cas, celui qui joue est obligé d'étendre son jeu.

VIII. Celui qui, en jouant dans le courant de la partie, fait ses trois cartes, gagne un jeton de chacun, et l'on appelle ce coup,

faire *petit-papillon* : l'on dit, dans le courant de la partie, que celui qui les lève quand toutes les cartes sont jouées, gagne la partie.

IX. Celui qui, dans ses levées, a un plus grand nombre de cartes, gagne un jeton de chacun pour les cartes ; lorsqu'elles sont égales avec un des Joueurs, personne ne les gagne, mais elles se payent double le coup suivant.

X. Celui qui ne pouvant pas gagner la partie, étend le dernier ses cartes, gagne un jeton de chaque Joueur, et l'on appelle ce droit *consolation*.

XI. Celui qui gagne la partie, ou est le dernier à s'étendre, prend pour lui les cartes qui sont sur le tapis, et elles lui servent à gagner les cartes.

XII. Lorsque le jeu de cartes est faux, le coup n'en est pas moins bon, pourvu que le nombre soit tel qu'il doit être.

XIII. Lorsque l'on a mal donné, le coup devient nul du moment qu'on s'en aperçoit ; pour lors on remêle, et celui qui a mal donné met pour cela une fiche au corbillon.

XIV. Celui qui joue avant son tour, est obligé de s'étendre.

XV. Celui qui mêle, doit avertir que ce sont les dernières cartes qu'il y a à donner, lorsqu'il n'y a plus que trois cartes pour chacun au talon.

Ce jeu, qui est fort aisé, donnera beaucoup de plaisir à ceux qui le joueront comme il faut ; et dès qu'on l'aura joué, je suis certain qu'on le goûtera. Passons à un autre.

LE JEU
DE L'AMBIGU.

L'Ambigu est un jeu fort divertissant, et dont les règles sont fort aisées; son titre donne d'abord une idée de ce qu'il est, puisqu'il est en effet un mélange de plusieurs sortes de jeux.

Pour jouer à l'Ambigu, l'on prend un jeu de cartes entier, dont on ôte les figures, et dont on compte les points simplement par ce qu'ils sont marqués, un dix pour dix, un as pour un, ainsi des autres.

On peut jouer à l'Ambigu depuis deux Joueurs jusqu'à six: le jeu est plus gracieux à cinq ou six Joueurs.

Avant que de commencer ce jeu, il est bon de prendre chacun un certain nombre de jetons, que l'on fait valoir tant et si peu que l'on veut, et marquer le temps où les coups que l'on veut jouer : lorsque l'on marque le temps, il est permis à celui des Joueurs qui perd la partie, de quitter avant le temps prescrit, et jamais à celui qui gagne, qui ne peut quitter avant ledit temps expiré, quand même un ou deux Joueurs perdans auraient quitté; et lorsque l'on

marque le nombre de coups qui doivent être joués, tous les Joueurs doivent jouer jusqu'à ce que la partie soit finie. Après avoir réglé toutes ces choses, on voit qui doit donner les cartes, de la manière dont on juge à propos, soit à la plus haute ou à la plus basse, n'importe ; après quoi, celui qui est à mêler ayant battu les cartes, et fait couper le Joueur de la gauche, distribue à chaque Joueur deux cartes l'une après l'autre ; et lorsque chaque Joueur a vu ses deux cartes, il voit s'il a un jeu d'espérance, et s'il l'a tel qu'il puisse espérer ou le point, ou la prime, ou bien la séquence, ou le tricon, ou le flux, ou deux de ces avantages, ou enfin le fredon, il doit s'y tenir, et dire, je passe : il doit alors écarter une de ses cartes, ou deux s'il veut, et celui qui a les cartes à la main lui en donne autant qu'il en a écarté, et ainsi des autres.

Ceux qui dès les deux premières cartes qu'il leur donne, ont lieu d'espérer quelque chose d'avantageux, au lieu de dire passe, disent *baster*, et mettent au jeu un ou deux jetons, selon ce qu'on aura convenu.

Celui qui fait prend aussitôt le talon, bat derechef les cartes, donne à couper comme auparavant, et sans toucher aux cartes, distribue de la même manière deux cartes à chaque Joueur ; ce qui en fait quatre.

On examine encore ces quatre cartes, pour voir si on a un jeu d'espérance ; ou tout formé ; en ce cas, on s'y tient, sinon

on dit, *je passe*; si tous les autres en font de même, le dernier, qui est celui qui a les cartes, met deux jetons au jeu, outre ceux que chacun avait mis pour faire la poule, et ceux de la batterie, c'est-à-dire, ceux qu'on avait mis pour faire battre, et oblige par ce moyen tous les autres à garder leur mauvais jeu.

Il faut remarquer que si quelqu'un des Joueurs a beau jeu, ou qu'il espère de l'avoir par la disposition de ses quatre cartes, ou que le dernier ne veuille point mettre les deux jetons dont on a parlé, il dira, *va* de deux ou trois jetons davantage, ou de plus s'il veut; et si personne n'y tient, il lèvera la batterie; et le dernier, outre cela, lui donnera deux jetons, à moins que le dernier ne fasse lui-même la *vade*.

S'il arrive qu'ils soient deux ou plusieurs qui veuillent tenir la *vade*, chacun d'eux, pour lors, écartera à son tour ce qu'il voudra de cartes, ou point du tout, si bon lui semble, sans qu'il lui soit permis néanmoins, pour cette fois, de revenir sur les Joueurs qui tiennent la *vade*, avant qu'ils aient écarté et qu'on leur en ait donné au plus quatre à chacun pour la dernière fois.

Lorsque tous les écarts sont finis, chacun, selon son rang, commence à parler: et s'il ne lui est rien venu de ce qu'il espérait, il dit, *je passe*; et si tous les autres disaient la même chose, la *vade* resterait pour le coup suivant.

Mais si quelqu'un des Joueurs a beau jeu, et qu'ayant fait le *renvi*, il mette quelques jetons de plus qu'il n'y en a au jeu, il leur sera permis de tenir ou de passer ; s'ils passent, il lèvera tout, et tirera de chacun des Joueurs ce qu'il avait de points, prime, séquence, tricon, flux ou fredon, qui valent chacun ce qu'on dira dans la suite.

Si quelqu'un des autres Joueurs tient ce *renvi*, il peut renvier ensuite ; et après que les renvis sont faits et le jeu borné, chacun de ceux qui en sont, met son jeu à découvert, pour voir celui qui aura gagné ; et les autres lui payent les séquences, tricon et le reste, ainsi que l'on est convenu.

Ce que l'on doit tâcher à ce jeu, c'est de se faire un grand point, ou la prime, séquence, tricon, flux ou fredon. Passons à l'explication de ces termes, où l'on dira en même temps leur valeur.

Explication des termes du Jeu de l'Ambigu, et leur valeur.

LE point, qui est deux ou trois cartes d'une même couleur, comme carreau, trèfle ou pique, etc. est le moindre jeu, et le plus haut point emporte le plus bas ; et chaque Joueur donne une marque, outre la poule, la vade, les renvis, à celui qui gagne par le point.

Il faut remarquer qu'une carte ne fait pas

point ; c'est-à-dire, qu'un cinq et un quatre d'une couleur, qui ne font que neuf, gagneraient par préférence à un dix, et ainsi des autres de la même manière, trois cartes inférieures de points à deux cartes, dont les points seraient plus hauts.

La *prime* est quatre cartes de différentes couleurs ; elle gagne par préférence au point, et vaut deux jetons de chaque Joueur : si les points qui la composent sont au-dessus de trente, on l'appelle la grande prime : la plus haute emporte la plus basse.

La *séquence* est une tierce de cartes, comme cinq, six et sept de même couleur ; elle emporte le point et les primes ; et celui qui l'ayant, gagne, tire de chaque Joueur trois jetons, outre la poule, la vade et les renvis : la séquence la plus haute en points emporte la plus basse.

Le *tricon* est trois dix, trois neuf, trois quatre, ou trois autres cartes d'une même espèce ; il emporte le point, les primes et la séquence, et vaut à celui-là, lorsqu'il gagne, quatre jetons de chaque Joueur, outre la poule, la vade et les renvis : le plus haut tricon emporte le plus bas.

Le *flux* est de quatre cartes d'une même couleur, comme quatre cœurs ou quatre carreaux, et ainsi des autres ; il gagne préférablement au tricon, à la séquence, à la prime et au point, et vaut à celui qui gagne, cinq jetons de chaque Joueur, outre la poule, la vade et les renvis.

Les cinq jeux dont on vient de donner l'explication, sont les jeux simples qui composent l'Ambigu. Venons maintenant à ceux qui sont doubles, parce qu'ils en contiennent deux ; ce qui fait qu'ils emportent les simples.

Le tricon avec la prime, c'est lorsque trois as, ou trois autres cartes de même espèce, sont jointes à une quatrième carte d'une couleur différente ; il emporte, de cette sorte, tous les autres jeux simples, et vaut à celui qui gagne avec ce jeu, ce que chacun de ces jeux lui produirait séparément.

Le *flux* avec la séquence emporte le tricon avec prime, et tous les jeux simples, et est payé de la même manière, en prenant séparément ce qui devrait être payé pour chacun de ces jeux en particulier.

Lorsqu'on a quatre cartes de séquence, on emporte celle de trois, quand celle de trois serait plus forte en points.

Le *fredon*, qui est quatre dix, quatre as, quatre neuf ou autres, et qui par conséquent est le plus fort de tous les autres jeux, les emporte aussi tous, et vaut huit points pour le fredon, et deux ou trois pour la prime, selon qu'elle est grande ou petite : le fredon le plus fort emporte le plus faible : celui d'as est le moindre de tous.

Lorsque le point, la prime ou la séquence et le flux se trouvent égaux, celui qui a la main gagne par préférence aux autres. Voilà qui est assez expliqué, passons maintenant aux règles de ce jeu.

RÈGLES DU JEU DE L'AMBIGU.

I. De deux ou trois jeux égaux, celui qui est le premier en carte l'emporte, si ce n'est au point, où deux cartes de séquence, comme quatre ou cinq et six, l'emporteraient sur deux et sept, ou sur sept et quatre à point égal, et nombre de cartes égales.

II. Celui qui a fait le second renvi, ne peut renvier au-dessus des autres qui en ont été, sitôt que les cartes sont données pour la dernière fois.

III. Un des Joueurs peut renvier sur les autres, quand ils ont tous passé et qu'ils s'y sont engagés ; et le premier pour lors peut être de ce *renvi*, comme les autres, et renvier même au-dessus, s'il a assez beau jeu pour cela.

L'on peut, si l'on veut, d'un commun consentement régler les renvis, afin de ne pas s'exposer à une si grande perte.

IV. Quelque grand renvi qu'on fasse, chacun ne peut perdre ni gagner que ce qu'il a de reste de jetons devant soi, ou qui lui sont dûs par les autres Joueurs, et on ne peut l'obliger de tenir pour davantage.

V. On ne doit point à ce jeu faire de crédit, c'est-à-dire, ne pas jouer hors de la reprise d'un Joueur, que comptant. L'on

peut même, si un Joueur qui a perdu la reprise veut jouer encore, décaver de nouveau, c'est-à-dire, reprendre de nouvelles marques qu'il doit payer auparavant.

VI. On peut demander ce qu'on a gagné, jusqu'à ce qu'on ait coupé pour le jeu suivant ; après quoi, on n'y est plus reçu.

VII. Il n'est pas permis de tirer de l'argent de sa poche, ni d'en emprunter, après avoir vu la troisième carte : c'est pourquoi, si l'on a un jeu d'espérance sur les deux premières, on peut le faire quand quelqu'un fait battre, et caver ce qu'on voudra, disant, j'en suis de tant de jetons.

VIII. Quoiqu'on n'ait rien de reste devant soi, ou que tout soit engagé au renvi, on ne laisse pas de payer la valeur du jeu à celui qui le gagne, c'est-à-dire, ce que valent les points, primes, séquences, flux ou tricons, etc. ; et, selon qu'on l'a remarqué ci-devant, encore qu'on ne fît pas des *vades* ni des *renvis*.

IX. Toutes les fois qu'on passe, il faut donner les cartes sans battre, et l'on ne bat et coupe que lorsqu'on fait la première et la seconde vade.

Quand il n'y a point assez de cartes pour en donner à chacun, et qu'il lui en faut, après avoir distribué toutes celles qu'on a, on prend celles qui ont été écartées, qu'on bat, et qu'on donne à couper, pour achever de rendre complet le nombre de cartes de chaque Joueur.

X. Si quelqu'un des Joueurs prévoit que les cartes ne suffisent pas pour les autres, et qu'on sera obligé de prendre les écarts, il lui est loisible de mettre le sien séparément, afin de ne le point enlever avec les autres, de crainte que les mêmes cartes qui lui sont inutiles, ne lui reviennent, et qu'étant bonnes, elles ne fissent beau jeu aux autres.

XI. Qui accuse son jeu à faux, comme séquence, flux ou prime, etc. et par conséquent ne les a pas, ne perd rien pour cette méprise, à cause que, pour que son jeu soit bon, il doit étaler sur table; et les autres, pour cela, ne doivent point brouiller leurs cartes, à moins qu'ils n'aient vu son jeu; car s'ils les avaient jetées ou mêlées avec leur écart, celui qui aurait accusé faux ne laisserait pas de gagner, en montrant son jeu, pour les punir de leur impatience.

XII. Qui a plus ou moins de cartes, soit à la première donne, soit après l'écart, perd le coup et l'argent, supposé qu'il ait été de la vade ou des renvis. C'est pourquoi il est de conséquence de prendre garde à son jeu, et de n'en point demander plus qu'il ne faut; car ce n'est point celui qui donne les cartes qui en porte la peine, si ce n'est lorsqu'il en prend trop pour lui-même.

XIII. Si celui qui donne les cartes manque à les battre et les faire couper, comme à se servir des écarts, ainsi qu'on l'a dit, il sera obligé de mettre quatre marques au jeu, et

perdra son coup, sans que cela soit préjudiciable aux autres, qui ne laisseront pas d'achever leurs renvis et le coup, dont ils seront payés selon la valeur de leurs cartes.

XIV. Il n'est pas permis à aucun des Joueurs de montrer son jeu ni ses écarts, sous la peine de perdre le coup, et payer encore au jeu quatre jetons.

Ce que ce jeu a de plus beau, sont les renvis qu'on y fait, et la curiosité qu'on a de voir les cartes que l'on tire, pour trouver quelquefois ce qu'on y cherche : on y cherche le plus souvent ce qu'on n'y trouve pas.

Ce jeu est assez de compagnie, et peut être introduit par-tout comme un amusement pour passer agréablement quelques heures de temps perdu : cependant, comme il pourrait aller loin, il convient de borner ce que l'on veut perdre, et ne pas souffrir que l'on joue après avoir perdu ce dont l'on est convenu.

LE JEU
DU COMMERCE.

Le jeu de cartes dont on se sert à ce jeu, est de cinquante-deux, qui font le jeu entier, et les cartes y valent chacune leur valeur naturelle, à la réserve de l'as qui vaut onze, et est au-dessus du roi, le roi au-dessus de la dame, et ainsi des autres.

On ne saurait jouer à ce jeu, moins de trois; et on peut y jouer jusqu'à dix ou même douze.

Après avoir vu qui donnera, celui qui doit mêler bat les cartes, qu'il fait couper par celui de sa gauche; ensuite il en donne trois à chaque Joueur à la ronde, en commençant par sa droite : il lui est libre de les donner l'une après l'autre, ou toutes les trois ensemble, afin, comme l'on a dit, de ne pas amuser le tapis.

Chacun a devant soi un certain nombre de jetons qu'on apprécie à ce que l'on veut, et dont chacun en met un au jeu en y entrant.

Le dessein qu'on doit avoir à ce jeu, c'est de tirer au point, ou bien avoir séquence ou tricon; et pour cela, on arrange ses cartes de manière qu'elles soient dispo-

sées à faire l'un ou l'autre de ces jeux, dont voici l'éxplication :

Le point est deux ou trois cartes de même couleur ; le plus fort emporte le plus faible : une seule carte ne fait pas point.

On appelle séquence ce qu'on appelle tierce au piquet ; c'est-à-dire, as, roi et dame ; roi, dame et valet ; dame, valet et dix ; valet, dix et neuf, et ainsi des autres, en observant toujours que la plus forte emporte celle qui l'est moins.

Enfin, le tricon, c'est trois as, trois rois, trois dames, trois valets, et ainsi des autres : le plus fort gagne.

Vous observerez que n'y ayant qu'un de ces trois jeux qui puisse gagner, celui qui a le point le plus fort gagne, lorsqu'il n'y a point de séquence dans le jeu, ou de tricon ; de même celui qui a la plus forte séquence, s'il n'y a point de tricon : car il faut savoir que le tricon gagne par préférence à la séquence, et la séquence au point.

Celui qui mêle à ce jeu est appelé banquier, et le talon la banque : le banquier a plusieurs priviléges, il a aussi du désavantage ; c'est ce que l'on verra à la fin de ce Traité.

On ne tourne point à ce jeu, où il n'y a point de triomphe.

Quand les cartes sont données, le banquier met le talon devant lui, et dit : qui veut commercer ? Le premier en carte, après avoir examiné son jeu, dit, pour argent,

ou troc pour troc : cela dépend de lui, et ainsi du second, troisième, etc.

Commercer pour argent, c'est demander au banquier une carte du talon, à la place d'une autre carte qu'il lui donne, et qui est mise sous le talon, et il donne au banquier un jeton pour cette carte.

Commercer troc pour troc, c'est changer une carte avec celui qui est à sa droite, et il n'en coûte rien pour cela. Ainsi, chacun des Joueurs, l'un après l'autre, et suivant son rang, commerce jusqu'à ce qu'il ait trouvé, ou que quelque autre ait trouvé ce qu'il cherche.

Celui qui le premier a rencontré le point, la séquence ou le tricon, montre son jeu, et n'est point obligé d'attendre que les autres commerçans recommencent le tour lorsqu'il est fini; et si celui qui a un certain point auquel il veut se tenir, étend son jeu avant de commercer, ceux qui viennent après lui du même tour ne peuvent commercer, et s'en tiennent à leur jeu; et si celui-là était premier, personne ne commercerait.

Lorsque l'un des Joueurs a arrêté le jeu, celui de tous les Joueurs qui a le plus fort point, la plus haute séquence, ou enfin le plus fort tricon gagne, et l'on recommence un autre coup; celui de la droite du banquier mêlant.

Voici quels sont les priviléges du banquier, et en quoi il y a avantage de faire.

Le banquier retire de ceux qui commer-

cent pour argent, un jeton pour chaque carte qu'il donne du talon.

Le banquier ne donne rien à personne, quoiqu'il commerce à la banque.

S'il arrivait, entre plusieurs Joueurs, que le point fût égal lorsqu'il n'y aurait point de séquence ou de tricon, le banquier gagnerait la poule par préférence aux autres.

Le banquier qui ne donne rien pour commercer à la banque, ne laisse pas de tirer un jeton de chaque Joueur qui a commercé à la banque, lorsqu'il gagne la partie.

Le banquier peut également, comme les autres Joueurs, commercer au troc : il doit aussi fournir au Joueur de sa gauche, qui veut commercer au troc avec lui, une carte de son jeu sans argent.

Voyons maintenant le désavantage qui se trouve à mêler ou à être banquier.

Le banquier, quelque jeu qu'il puisse avoir en main, lorsqu'il ne gagne pas la poule, est obligé de donner un jeton à celui qui la gagne, parce qu'il est censé avoir toujours été à la banque.

Le banquier qui se trouverait avoir point, séquence ou tricon, et qui avec cela ne gagnerait pas la poule, parce qu'un autre Joueur l'aurait plus haut, donnerait un jeton à chacun des Joueurs : à quoi les autres Joueurs ne sont pas tenus.

Ainsi, l'on voit que si le banquier a de l'avantage, il arrive aussi quelquefois que, quoiqu'il n'ait rien ou peu tiré de la banque,

il est forcé de donner plus de jetons qu'il n'en a reçu.

Il serait inutile de faire un article des règles de ce jeu, qu'on trouvera répandues dans ce que nous avons dit : il suffira de dire que, lorsque le jeu est faux, ou que l'on a mal donné, ou qu'il y a quelque carte tournée, on refait.

Ce jeu, qui n'a d'ancien que le nom, la manière de le jouer étant nouvelle et plus divertissante, trouvera des partisans aussi bien à Paris que dans les provinces ; il est de compagnie, en ce que l'on peut y jouer jusqu'à douze personnes ; et de commerce, en ce que l'on n'y peut perdre qu'à proportion que valent les jetons.

L'on jouait autrefois ce jeu jusqu'à ce que quelque Joueur eût perdu son enjeu, ce qui traînait quelquefois trop loin ; et d'autres fois, on faisait finir d'abord la partie par le malheur d'un Joueur : il convient par conséquent mieux de régler les tours comme au Quadrille. On pourra donc, à douze personnes, jouer cinq tours, et à proportion lorsqu'on sera moins : un tour, c'est le temps que chacun mêle une fois ; et la partie durera, avec des Joueurs au fait du jeu, environ une heure.

LE JEU
DE LA TONTINE.

Voici un jeu dont il n'a jamais paru de règle, et qui est même inconnu à Paris, quoique l'on le joue assez communément dans quelques Provinces : on a lieu de croire qu'il sera reçu avec plaisir, puisqu'il est fort amusant.

On peut jouer à la *Tontine* douze ou quinze personnes : plus l'on est, plus le jeu est divertissant.

Le jeu de cartes avec lequel on joue à la Tontine, est un jeu entier, où toutes les petites sont.

Il faut, avant que de commencer, prendre chacun une prise composée de douze, quinze ou vingt jetons, plus ou moins, que l'on fait valoir ce que l'on veut ; et chacun, en commençant la partie, doit mettre trois jetons dans le corbillon qui est au milieu de la table ; ensuite, celui qui doit mêler ayant fait couper le Joueur de sa gauche, tourne une carte de dessus le talon pour chaque Joueur, selon son rang, et en prend une également pour lui.

Le Joueur qui se trouve un roi par la carte tournée pour lui, tire trois jetons du

corbillon à son profit : si c'est une dame, il en tire deux ; pour un valet un : celui qui a un dix, ne tire ni ne met rien : celui qui a un as, donne à son voisin à gauche un jeton : celui qui se trouve avoir un deux, en donne deux à son second voisin à gauche ; et celui qui a un trois, en donne trois à son troisième voisin à gauche : à l'égard de celui qui a un quatre, il met deux de ses jetons au corbillon ; un cinq y en doit un, un six deux, un sept un, un huit deux, et un neuf un : on observe exactement de payer, et de se faire payer ; après quoi, le Joueur à la droite de celui qui a mêlé, ramasse les cartes et mêle. Le coup se joue de la même sorte, et chacun mêle à son tour.

Celui qui a perdu tous ses jetons est mort ; mais ce n'est pas à dire qu'il ait perdu entièrement espérance, puisqu'il peut revivre par le moyen de l'as que son voisin à droite peut avoir, et qui lui procure un jeton ; ou par un deux que son second voisin à droite peut avoir, qui lui en vaudrait deux ; ou bien par un trois que son troisième voisin à droite peut avoir, et qui lui en vaudrait trois.

Un Joueur, avec un seul jeton, joue comme celui qui en a encore dix ou douze ; et s'il perd deux jetons ou trois d'un coup, en donnant celui qu'il a, il est quitte.

Les Joueurs qui sont morts n'ont point de cartes devant eux, ni ne mêlent pas, encore que leur tour vienne, que lorsqu'on les a fait revivre ; auquel cas ils jouent de nou-

veau; et celui enfin qui seul reste avec quelques jetons, est celui qui gagne la partie, et tire ce que chacun a mis pour la prise.

LE JEU DE LA LOTERIE.

Voici, sans contredit, le jeu de cartes le plus amusant, et d'un plus grand commerce : la beauté de ce jeu consiste à jouer dix ou douze, ou davantage même si l'on peut, et pas moins de quatre ou cinq.

On prend pour cela deux jeux de cartes où sont toutes les petites : l'un sert pour faire les lots de la loterie, et l'autre les billets.

Chacun doit prendre un certain nombre de jetons, plus ou moins, c'est à la volonté des Joueurs, et on les fait valoir ce que l'on veut.

Les conventions faites, chacun donne les jetons qu'il a pour sa prise; et mettant tout ensemble dans une boîte ou bourse au milieu de la table, ils composent le fonds de la loterie.

Chacun étant rangé autour de la table, deux des Joueurs prennent un jeu de cartes; et comme il n'importe pas à qui les don-

nera, et qu'il n'y a nul avantage d'être premier ou dernier, c'est une honnêteté qu'on a pour ceux à qui on présente les cartes.

Cela observé, après avoir bien battu les cartes, et fait couper par les Joueurs de la gauche qui ont les jeux de cartes, un des Joueurs distribue de l'un des jeux de cartes, une carte à chaque Joueur : toutes ces cartes doivent rester couvertes, et on les appelle les *lots* ; quand ces lots sont ainsi étalés sur la table, chacun qui en a un vis-à-vis de soi, est libre d'y mettre le nombre de jetons que bon lui semble, en observant sur-tout qu'il y en ait de plus gros les uns que les autres, et d'en mettre d'égaux le moins qu'on pourra.

Les lots ainsi taxés, celui qui a l'autre jeu de cartes en distribue à chacun une : on appelle celle-là les *billets*.

Chacun ayant pris sa carte on tourne les lots, et pour lors chaque Joueur regarde si sa carte est conforme à quelque carte de celles qui composent les lots, c'est-à-dire, que s'il retournait un valet de trèfle, une dame de cœur, un as de pique, un huit de trèfle, un six de carreau, un quatre de cœur, un trois de pique et un deux de carreau qui seraient les lots, celui ou ceux qui auraient leur carte pareille à une de celles-là, emporteraient le lot marqué sur ladite carte.

Après quoi, chaque Joueur qui tient les cartes ramasse celles qui sont de son jeu, et

recommence, après avoir mêlé de nouveau, à les distribuer comme auparavant : on étale les lots de même, et on les tire avec les billets, ainsi qu'on vient de l'enseigner.

Les lots qui n'ont pas été tirés restent, et sont ajoutés au fond de la loterie.

Cette manœuvre dure jusqu'à ce que le fonds de la loterie soit tout tiré ; après quoi chacun regarde ce qu'il gagne, et le retire avec l'argent de la prise, dont le Joueur qui tire la loterie doit se charger et en répondre.

Et lorsque la partie dure trop, au lieu de ne donner qu'une carte pour billet à chaque Joueur, on leur en donne deux, trois, ou quatre à chacun, l'une après l'autre, suivant qu'on veut faire durer la partie : la grosseur des lots contribue beaucoup aussi à faire finir bientôt une partie.

Ce jeu est très-amusant et ne donne pas un plaisir médiocre ; il y a lieu d'espérer qu'il sera reçu favorablement, n'y ayant d'ailleurs nulle difficulté qui puisse empêcher d'y jouer ceux même dont la vivacité ne permet pas la moindre application, puisque tout est hasard à ce jeu, mais un hasard où l'on ne risque de perdre que fort peu de chose, et où du moins la perte est bornée à un certain nombre de marques.

LE JEU
DE MA COMMÈRE,
ACCOMMODEZ-MOI.

Ce jeu a un fort grand rapport à celui du Commerce, et quoiqu'il ne soit guère joué que par certaines gens, il ne laisse pas d'être très-récréatif; et le soin qu'on a eu de lui donner un tour nouveau, pourra engager plusieurs personnes à en faire leur divertissement, étant d'ailleurs un jeu fort aisé, et auquel on ne peut pas beaucoup perdre.

On le nomme, *ma Commère, accommodez-moi*, parce que tout l'esprit de ce jeu ne tend qu'à chercher à s'accommoder, comme on verra dans la suite.

Pour jouer à ce jeu, il faut un jeu entier où il y ait cinquante-deux cartes.

On peut y jouer sept ou huit personnes à la fois : chacun prend un enjeu qui est d'autant de jetons que l'on veut, et l'on fait valoir chaque jeton, à proportion de ce que l'on a intention de perdre ou de gagner : l'on se règle également là-dessus, pour mettre peu ou beaucoup au jeu pour celui qui gagne.

Après avoir vu qui fera, celui qui est à faire mêle et fait couper le Joueur qui est à sa gauche; après quoi, il donne à chacun trois

cartes, l'une après l'autre, ou toutes à la fois, et ensuite il met le talon sur la table, sans en tourner aucune carte, n'y ayant point de triomphe à ce jeu.

Les cartes étant distribuées, on ne songe plus qu'à tirer au point, à la séquence et au tricon : le tricon emporte la séquence, la séquence le point, et toujours le plus fort, quand il y en a deux de la même façon, emporte le plus faible, ou celui qui est premier des deux à la droite de celui qui mêle.

Vous observerez que l'as est au-dessus du roi, et qu'il vaut onze points.

Le point, à ce jeu, consiste à avoir en main trois cartes d'une couleur : ce qu'on appelle autrement *Flux*.

La *Séquence* est trois cartes dans leur ordre naturel, comme as, roi et dame ; roi, dame et valet ; cinq, six et sept ; ce qui s'appelle une tierce au Piquet, avec cette différence, qu'il faut qu'au piquet les tierces soient d'une même couleur, et qu'il n'importe pas à ce jeu, pourvu que les cartes se suivent.

Le *tricon* est trois as, trois rois, trois dix, ou trois autres cartes d'une même manière.

Pour *s'accommoder*, et tâcher d'avoir les avantages qu'on vient de marquer, chacun arrange ses cartes ; et voulant se défaire de celle qui l'accommode le moins, le premier en carte la prend de son jeu, et dit, en la donnant à son compagnon à droite : *Ma Com-*

mère, *accommodez-moi*, et son compagnon lui rend à la place la carte de son jeu la plus inutile ; et s'il n'a pas lieu d'être satisfait, il fait la même chose à l'égard de son compagnon à droite, et ainsi des autres, jusqu'à ce que quelqu'un des Joueurs ait rencontré ; auquel cas il étale son jeu, et gagne la partie, si personne n'a pas un plus haut point que lui, ou séquence, ou tricon.

Vous observerez, comme il a déjà été dit, que le tricon gagne par préférence à la séquence, la séquence au point, et celui qui a la primauté l'emporte sur l'autre, en cas d'égalité.

Celui qui gagne le point tire la poule seulement ; celui qui gagne par une séquence tire non-seulement la poule, mais encore un jeton de chaque Joueur ; et celui qui gagne par tricon, gagne, outre la poule, deux jetons de chaque Joueur.

Il faut remarquer que souvent tous les Joueurs, après avoir bien promené leurs cartes incommodes, ne trouvent point à s'accommoder dès la première donne ; et pour lors, quand on est ennuyé de ne rien trouver de ce que l'on cherche, celui qui a fait prend le talon, et en donne une à chaque Joueur qui en rend une en place, en commençant par la droite et par le dessus du talon ; il met les cartes échangées au-dessous ; mais il faut que cela se fasse d'un commun consentement, autrement on recommencerait à mêler.

Lorsqu'on a pris chacun une nouvelle carte du talon, on fait le tour comme auparavant, en s'accommodant l'un l'autre, jusqu'à ce qu'un des Joueurs ait attrapé le point, une séquence ou un tricon ; et l'on pourrait même recommencer à en prendre du talon, si les Joueurs ne s'accommodaient pas ; mais cela arrive rarement : on ne fait aussi guère que deux donnes à ce jeu.

Il n'y a point d'autre peine pour celui qui donne mal que de remêler ; et lorsque le jeu est reconnu faux, le coup ne vaut pas, mais les précédens sont bons ; et si même le coup où le jeu est reconnu faux était fini, c'es-à-dire, que quelqu'un eût gagné, le coup serait bon.

LE JEU
DE LA GUIMBARDE,
AUTREMENT DIT LA MARIÉE.

Le nom que porte ce jeu marque assez l'enjouement qu'il renferme lorsqu'on le joue : le mot de *Guimbarde* ayant été inventé pour signifier une danse qu'on dansait autrefois, et qui était remplie de postures divertissantes ; on appelle encore ce jeu *la Mariée*, parce qu'il y a un mariage qui en fait l'avantage principal.

On peut jouer à ce jeu, depuis cinq jusqu'à huit ou neuf personnes; et en ce cas, le jeu de cartes avec lequel on joue, est composé de toutes les petites; mais si l'on n'est que cinq ou six, on en ôtera toutes les petites jusqu'aux six ou sept, pourvu qu'il en reste assez pour faire un talon raisonnable.

Il faut prendre un certain nombre de jetons, que l'on fait valoir à proportion que l'on veut jouer gros ou petit jeu.

Cela fait, on a cinq espèces de petites boîtes quarrées, ou de la façon d'une carte, dont l'une sert pour la guimbarde, qui est la mariée, l'autre pour le roi, l'autre pour le fou, la quatrième pour le mariage, et la dernière pour le point; et les boîtes sont rangées sur la table en cette manière.

FIGURES DES BOITES.

☐ ☐ ☐

Le Point...... *Le Mariage*...... *Le Fou*......

☐ ☐

Le Roi...... *La Guimbarde*......

Chacun des Joueurs met un jeton dans chaque boîte, ensuite on voit à qui fera; et celui qui doit mêler, ayant battu les cartes, fait couper celui qui est à sa gauche,

donne à chaque Joueur cinq cartes, par trois et deux : après quoi, il tourne la carte de dessus le talon, et c'est cette tourne qui fait la triomphe.

Mais avant que de passer outre, il est bon d'expliquer les termes de ce jeu.

Le point est trois, quatre ou cinq cartes d'une même couleur, une ni deux ne font pas point, et le plus haut point emporte le plus bas ; et lorsqu'il se rencontre égal, celui qui a la main gagne le point.

Le mariage est le roi et la dame de cœur en main : c'est un très-grand avantage.

On appelle le fou, le valet de carreau.

Le roi, c'est le roi de cœur, nommé ainsi tout court, parce que c'est l'époux de la guimbarde, qui est la dame de cœur.

Après donc que chacun a reçu les cinq cartes, et que la tourne est faite, chacun regarde dans son jeu s'il n'y a point quelqu'un de ces jeux dont nous avons parlé, comme le roi, la guimbarde ou le fou ; ils peuvent arriver tous cinq en un seul coup à un Joueur : comme s'il avait le roi, la dame de cœur, le valet de carreau, et un ou deux autres cœurs pour lui faire le point ; il tirerait pour ses cœurs, supposé que son point fût bon, la boîte du point ; pour le valet de carreau, la boîte du fou ; pour le roi de cœur, celle du roi ; et pour la dame, celle de la Guimbarde ; et enfin pour tous les deux ensemble, celle du mariage ; et lorsqu'on a quelqu'un de ces avantages séparément, on les

tire à proportion qu'on en a, en observant de les étaler sur table avant que de les tirer; ensuite chacun accuse son point, et le plus haut l'emporte, comme il a déjà été dit.

Après que le point est levé, on met au fond chacun un jeton dans la même boîte, et ce sont ces jetons que gagne celui qui lève plus de mains que les autres.

Observez qu'il faut pour le moins faire deux mains pour l'emporter; car, si les Joueurs n'en font que chacun une, ce fonds demeure dans la boîte, pour servir au point le coup suivant; et si deux Joueurs avaient fait deux mains chacun, celui qui les aurait faites le premier gagnerait.

La Guimbarde est toujours la principale triomphe du jeu, en quelle couleur que soit la triomphe: le roi de cœur en est la seconde, et le valet de carreau la troisième, qui ne change jamais; les autres cartes valent leur valeur ordinaire, et les as sont inférieurs aux valets et supérieurs aux autres cartes, comme dix, neuf, etc.

Le premier à jouer commence à jouer par telle carte de son jeu qu'il veut, et le jeu se continue à jouer comme à la triomphe, chacun pour soi, et tâchant, autant qu'il est possible, de faire deux mains et davantage, s'il peut, afin d'emporter le fonds.

Outre le mariage de la Guimbarde, il s'en fait encore d'autres, comme par exemple, lorsqu'on joue un roi de carreau, de trèfle ou de pique, et que la dame de l'une

ou de l'autre de ces peintures, et de la même couleur, tombe dessus, c'est un mariage, ainsi que lorsqu'ils se trouvent tous deux dans une même main.

On en achèvera de trouver dans les règles de ce jeu, ce qui semble manquer de l'entière satisfaction de ceux qui le voudront jouer.

RÈGLES DU JEU DE LA GUIMBARDE.

I. S'IL arrive un mariage en jouant les cartes, celui qui le gagne tire un jeton de chaque joueur, hors de celui qui a jeté la dame : si on a ce mariage en main, personne n'est excepté de payer ce jeton.

II. Celui qui gagne un mariage par triomphe, ne gagne qu'un jeton de ceux qui ont jeté le roi et la dame.

III. Il n'est pas permis de couper un mariage avec le roi de cœur, ni avec la dame, ni avec le roi de carreau.

IV. Qui a le grand mariage en main, c'est-à-dire, le roi et la dame de cœur, tire deux jetons de chaque Joueur, en jouant les cartes, outre les boîtes qu'il a gagnées ; quand on le fait sur la table, il n'en vaut qu'un : c'est-à-dire, lorsque le roi de cœur est levé par la Guimbarde qui, par un privilége à elle seulement accordé, enlève le roi de cœur.

V. On paye un jeton pour le fou ; mais,

si indiscrétement ce fou va s'embarquer dans le jeu, et qu'il soit pris par le roi ou la dame de cœur, il ne gagne rien ; au contraire, il en paye un à celui qui l'emporte.

VI. Pour faire un mariage en jouant les cartes, il faut que le roi et la dame de la même couleur tombent immédiatement l'une sur l'autre, sinon le mariage n'a pas lieu.

VII. Celui qui a la dame d'un roi qui vient d'être joué et doit jouer immédiatement après, est obligé de la mettre pour faire le mariage ; autrement il payerait un jeton à chacun pour avoir rompu le mariage.

VIII. Celui qui renonce paye un jeton à chaque Joueur.

IX. Celui qui pouvant forcer, ou couper sur une carte jouée, ne le fait pas, paye un jeton à chaque Joueur.

X. Celui qui donne mal paye un jeton à chaque Joueur, et mêle de nouveau.

XI. Lorsque le jeu est faux, le coup où il est découvert faux ne vaut pas, s'il n'est achevé de jouer ; mais s'il est achevé de jouer, il est bon, de même que les précédens.

XII. On ne doit pas jouer avant son tour, et celui qui le fait paye un jeton à chacun.

Telle est la manière de jouer la Guimbarde ; les règles en sont fort aisées, et ce jeu ne demande pas une grande attention : ce qui fait espérer que l'on s'en fera un amusement gracieux, et que l'on y jouera avec plaisir, étant un des jeux que nous avons

traité des plus divertissans. L'on n'y aura pas joué deux ou trois fois que l'on le saura parfaitement, ce qui le rendra encore plus gracieux, pour peu d'attention que l'on veuille faire à ces règles.

LE JEU
DE LA TRIOMPHE.

Il y a plusieurs manières de jouer à la Triomphe, qui ont toutes quelque rapport ensemble, mais qui diffèrent aussi en plusieurs choses essentielles, ce qui fera qu'on spécifiera les différentes manières dont on peut y jouer : voici la manière dont on joue à Paris.

On a un jeu de cartes ordinaire, c'est-à-dire, des cartes comme au Piquet, dont la valeur est naturelle, le roi emportant la dame, la dame le valet, le valet l'as, l'as le dix, le dix le neuf, le neuf le huit, et le huit le sept.

Ce jeu se joue un contre un, ou deux contre deux, et quelquefois même trois contre trois : lorsque l'on joue deux contre deux, ou trois contre trois, ceux qui sont ensemble se mettent d'un côté de la table, et les adversaires de l'autre côté. Ils se com-

muniquent leur jeu, de la vue seulement, bien entendu ceux d'un même parti, et jouent ensuite suivant le rang où ils sont. Enfin, soit que l'on joue de la sorte, ou un contre un, on commence à battre les cartes, pour voir à qui fera; et comme c'est un désavantage de donner, celui des deux partis qui coupe la plus haute carte, ordonne à l'autre de faire; ce qu'il fait : après avoir mêlé les cartes et fait couper son adversaire, ou celui qui est à sa gauche, s'ils sont plusieurs; il donne à chacun des Joueurs cinq cartes, et en prend autant pour lui par une fois deux et une fois trois, et ensuite tourne la première carte de dessus le talon, qui fait la triomphe et qui reste dessus le talon.

Ensuite, le premier à jouer joue telle carte de son jeu qu'il juge à propos, et dont les autres Joueurs sont obligés de fournir, s'ils en ont, et de lever, s'ils en ont de plus hautes, ou de couper, s'ils ont des triomphes, en cas qu'ils n'aient pas de couleur jouée; et celui des deux partis qui a fait trois mains ou levées, marque un jeu; et s'il faisait la vole, il en marque deux.

Il est loisible à l'un des partis qui a mauvais jeu, de donner le jeu à l'autre; et si la partie contraire, ou le Joueur adversaire, lorsque l'on joue tête à tête, ne veut point l'accepter, il perd deux jeux, s'il ne fait pas la vole, au lieu qu'il gagne un jeu s'il l'accepte.

Voici les règles qu'on doit observer en jouant à la triomphe.

I. Lorsque le jeu est faux, ou qu'il y a quelque carte tournée, on remêle : les coups précédens sont bons.

II. Celui qui en mêlant donne plus ou moins de cartes à l'un des Joueurs, ou enfin donne mal, perd un de ses points, s'il en a, ou le parti contraire le marque.

III. Celui qui entreprenant la vole ne la fait pas, perd deux jeux.

IV. Qui joue avant son tour perd un jeu.

V. Celui qui en fournissant d'une couleur peut lever la carte jouée, et ne la lève pas, perd un jeu.

VI. Qui n'ayant point de la couleur jouée peut couper et ne coupe pas, perd un jeu, encore que celui qui a joué devant lui eût coupé d'une triomphe plus forte que la sienne.

VII. Celui qui renonce perd deux jeux : il perd la partie quand on en est convenu en commençant.

VIII. Celui qui serait surpris à changer les cartes de son jeu avec son compagnon, ou reprendre les levées déjà faites, perdrait la partie.

IX. Qui quitte avant de finir la partie, la perd.

Il y a de la science de bien conduire ce jeu, et il demande plus d'attention que l'on ne pense, pour être conduit comme il faut.

La partie ordinairement est de cinq jeux ou points : l'on joue autant de parties que l'on veut.

Autre manière de jouer la Triomphe.

CETTE manière de jouer ce jeu est plus connue dans les Provinces que la précédente : elle a généralement toutes les règles de l'autre ; le jeu de cartes en est le même ; on voit de la même manière à qui fera ; l'on y donne cinq cartes également à chaque Joueur ; et la seule différence qu'il y a, c'est que l'on peut y jouer quatre, cinq, ou plus de deux Joueurs, sans être pour cela les uns avec les autres ; au contraire, chacun fait son jeu, et lorsque deux Joueurs font deux levées chacun, celui qui les a plutôt faites gagne le jeu, et le marque comme s'il en avait fait trois.

Vous observerez que celui qui renonce ou fait d'autres fautes par lesquelles il doit perdre quelque point, s'il n'en a point, les autres n'augmentent pas pour cela les leurs : mais lorsque celui qui a fait la faute en gagne, il ne les marque pas, jusqu'à ce qu'il ait satisfait à ceux qu'il devait perdre. Ce jeu est fort divertissant, et d'un grand commerce.

Autre manière de jouer à la Triomphe.

Cette manière de jouer est semblable à la précédente, en ce que chaque Joueur joue pour soi; mais elle diffère en ce que les as sont les premières cartes du jeu, et qu'ils lèvent les rois : les autres cartes suivent leur ordre naturel.

Il y a même un avantage pour celui qui fait : c'est qu'après avoir donné les cartes, qui sont au nombre de cinq, s'il retourne un as, il pille; c'est-à-dire, il prend cet as qui fait la triomphe, et écarte telle carte de son jeu qu'il juge à propos à la place.

S'il y avait même au dessous davantage de cartes de la même couleur, en tournant sans interruption, il les prendrait, en remettant sous le talon autant d'autres cartes de son jeu.

Il en est de même si l'un des deux qui jouent a l'as de la triomphe en main, il pille aussi; c'est-à-dire, il prend la triomphe retournée et les cartes qui suivent, qui sont de la même couleur, en en mettant autant sous le talon qu'il en a pris, afin qu'il n'ait pas plus de cartes qu'il ne faut dans son jeu : on appelle cette manière de jouer à la Triomphe, jouer à *l'As qui pille*; on joue du reste les cartes comme à la première manière, et l'on fait la partie de tant et de si peu de points que l'on veut.

L'on peut encore jouer le jeu de cette manière, et sans jouer à l'As qui pille : on pourra diversifier et le jouer, tantôt d'une façon, tantôt de l'autre, en se souvenant d'avoir recours, pour les règles générales, aux règles qui sont dans la première manière de jouer. Passons de ce jeu à celui de la Bête, qui, pour le rapport qu'il a à celui-ci, doit être mis après.

LE JEU DE LA BÊTE.

Ce jeu ne demande pas moins d'attention que de pratique pour le jouer comme il faut.

On a, dit-on, appelé ce jeu de la sorte, à cause que, croyant souvent gagner en faisant jouer, on perd ; mais je ne puis comprendre pourquoi, par un contraste si grand, on l'appelle aussi l'Homme, à moins que l'on ne nous ait voulu faire entendre par-là, que l'homme qui est un être raisonnable, et qui cependant se prévient en sa faveur, devient semblable à une bête, lorsqu'il est déchu des espérances qu'il croyait bien fondées, comme lorsqu'un Joueur fait jouer un jeu, et que, contre son attente, il le perd : mais ce n'est pas ici le lieu de philosopher ;

venons plutôt à la manière dont on joue ce jeu.

L'on joue ce jeu à trois, quatre, cinq, six, et même sept personnes; et en ce cas, il faut que le jeu soit composé de trente-six cartes, et que celui qui mêle tourne l'avant-dernière carte qui fait partie de celles de son jeu, laissant la dernière pour la *Curieuse*, qui est la carte de dessous tout le jeu; mais la manière la plus belle est à cinq: on le joue gracieusement à trois aussi.

Le jeu de cartes avec lequel on joue la Bête, lorsque l'on joue à sept, est de trente-six cartes, comme il a été déjà dit, qui sont depuis le roi jusqu'au six: il est le même lorsque l'on joue à six; mais lorsque l'on joue à cinq, il est de trente-deux, comme le jeu de Piquet; et à quatre et trois, il est de vingt-huit, parce que l'on ôte les sept.

Le roi emporte la dame, la dame le valet, le valet l'as, l'as le dix, ainsi des autres.

Après avoir tiré les places, celui qui a le roi mêle, ou l'on voit à qui mêlera; lorsque chacun a pris un certain nombre de fiches et de jetons qui composent la prise ou l'enjeu, et que l'on fait valoir tant et si peu que l'on veut, on règle également le nombre de tours que l'on a dessein de jouer; ensuite, celui qui est à mêler bat les cartes; et après avoir fait couper le Joueur de sa gauche, il en distribue cinq à chaque Joueur, qu'il

donne par deux fois deux, et par une ensuite, ou bien par deux ou trois, ou trois et deux, ou bien enfin par deux et par une ensuite, et après cela deux encore : cela dépend de la volonté de celui qui donne, mais il doit donner tout le long de la partie, de la même manière qu'il a commencé.

A la Bête, il y a de l'avantage à être le premier à jouer.

Après que celui qui mêle a donné cinq cartes à chaque Joueur, et qu'il en a pris autant pour lui, il tourne la première carte du dessus du talon, qu'il laisse tournée sur ledit talon, au milieu de la table, et c'est cette carte tournée qui fait la triomphe.

Pour jouer avec règle à la Bête, on a une assiette d'argent, d'étain ou de faïence retournée, n'importe, et chacun commençant met une fiche devant soi, dont une partie est sous l'assiette, et partie dehors, et avec cela deux jetons, un qui fait le jeu, et l'autre que celui qui a le roi de triomphe gagne, encore qu'il ne joue pas, pourvu que le coup se joue; et celui qui mêle en met un troisième : c'est à ce jeton que l'on connaît celui qui a mêlé. Lorsque quelqu'un gagne, il tire ces jetons, avec une fiche seulement, et ainsi des autres, jusqu'à ce que toutes les fiches soient tirées ; après quoi chacun en remet une autre, et c'est ce qu'on appelle un tour. Ces coups, où toutes les fiches sont mises à la fois, se tirent différemment par ceux qui, ayant fait jouer, gagnent; et celui

qui faisant jouer peut avoir la vole, gagne non-seulement le jeu, mais encore tout ce qui est sur le jeu, même les fiches et les bêtes qui sont faites, encore qu'elles n'aillent pas sur le coup, et il retire aussi un jeton de chaque Joueur : il ne risque cependant rien de l'entreprendre, puisqu'il n'y a aucune peine que le chagrin de ne pas la faire, lorsque l'ayant entreprise, il ne la fait pas.

Et lorsque celui qui fait jouer ne gagne pas, il fait la bête d'autant de jetons qu'il aurait pu gagner : par exemple, si le coup était simple, celui qui ferait la bête, lorsque l'on est cinq Joueurs, la ferait d'onze jetons ; parce que la fiche et le jeton que chacun met devant soi pour le jeu, en font dix, et le troisième jeton que celui qui mêle met, en fait l'onzième.

On ne parle point de celui que chacun met au-dessus de l'assiette : celui qui a le roi de triomphe le tire, à moins que celui qui a le roi ne fasse jouer le coup et le perde ; auquel cas le jeton resterait, sans que personne le tirât.

Lorsqu'un des Joueurs a tiré le roi, chaque Joueur doit mettre un jeton sur l'assiette pour le roi du coup suivant.

Toute bête simple doit aller sur le coup où elle a été faite ; de même, s'il s'en faisait deux d'un coup, ou davantage, comme il arrive souvent, elles doivent aller ensemble; et les bêtes doubles, ou qui sont faites sur

d'autres bêtes, doivent aller sur les coups suivans, en commençant toujours par les plus grosses. Lorsqu'il y a une bête qui va sur le jeu, les Joueurs ne mettent point de jetons pour le jeu, excepté celui qui mêle; il met toujours un jeton devant lui, et celui qui gagne le jeu, lorsqu'il y a une bête double dessus, gagne, outre la bête qui va, une fiche qu'il tire, et les jetons qui se trouvent, soit par les donnes ou autrement; de même, lorsqu'il fait la bête sur ces coups, on l'augmente de la fiche et des autres jetons qu'il aurait pu gagner.

Celui qui joue, doit, pour gagner, faire trois mains, ou bien les deux premières, c'est-à-dire, être le premier à faire deux mains, autrement il ferait la bête: quand on dit les deux premières, on entend qu'aucun des autres Joueurs n'en fait trois; car s'il en faisait trois, encore que celui qui fait jouer eût fait les deux premières, il ferait la bête.

Il arrive quelquefois qu'un des Joueurs faisant jouer, ayant ou croyant avoir assez beau jeu pour cela, n'empêche pas qu'un autre Joueur qui le suit ne puisse jouer, s'il a un jeu assez beau pour pouvoir gagner contre tous; je dis contre tous, parce que, pour être reçu à jouer de la sorte, il faut qu'il fasse *contre :* il est de l'avantage de tous les Joueurs de faire perdre le contre, parce qu'il perd la bête double lorsqu'il perd, au lieu que celui qui a joué d'abord,

ne la fait qu'à l'ordinaire. Remarquez qu'il faut avoir un très-beau jeu pour faire contre ; et l'on n'est plus reçu à faire contre, dès qu'on a jeté une carte de son jeu sans le dire.

Il est de la prudence des Joueurs de jouer de sorte à faire perdre celui qui fait jouer, en jouant de façon à le faire surcouper, ou s'en allant à propos de ses bonnes cartes, comme des rois, des dames, etc. Lorsque l'on n'a pas jeu à faire perdre, il faut cependant ne s'en défaire que lorsque l'on n'est point en danger de la vole ; car en ce cas, il faut garder tout ce qu'on croit pouvoir l'empêcher.

Lorsqu'il est joué d'une couleur, on est obligé d'en jouer, si on a de la même couleur ; sinon il faut la couper d'une triomphe, et même d'une plus forte, en cas qu'on le puisse, que celui qui l'aurait de même déjà coupée, autrement ce serait faire une faute; mais si la carte à laquelle on a renoncé est coupée d'une triomphe plus haute que celle qu'on a, on peut se défaire de telle carte de son jeu que l'on jugera le plus à propos pour l'avantage du jeu.

Quoique nous ayons expliqué le jeu d'une manière assez claire, pour faire entendre de quelle façon on demande à jouer, cependant, pour ne rien laisser de douteux, nous dirons que, lorsque celui qui est premier à jouer, a vu son jeu, s'il a jeu à jouer il dit, je joue ; ou sans rien dire, joue par telle

carte de son jeu que bon lui semble ; et le reste du jeu se joue de la manière dont on a déjà si souvent parlé, qui est que celui qui fait la levée rejoue jusqu'à ce que le coup soit fini, où l'on voit, par les levées que chacun a, si celui qui a fait jouer a gagné ou fait la bête.

Et si le premier en carte n'ayant pas beau jeu ne voulait point jouer, il dirait, je passe ; le second qui aurait vu son jeu, dirait, suivant son jeu, ou je joue, ou je passe, et ainsi des autres ; et si quelqu'un d'eux faisait jouer, le premier en carte commencerait à jouer par telle carte qu'il voudrait.

Remarquez que, d'abord qu'on a dit, je passe, on ne saurait y revenir pour jouer ; de même, lorsqu'on a dit, je joue, pour passer.

Lorsque tous les Joueurs ont vu leur jeu, et que chacun a dit, passe, il dépend de chaque Joueur d'aller en curieuse : c'est, en mettant un jeton au jeu, faire retourner la carte qui est à fond, et qui devient la triomphe. La première tourne étant annullée, celui ou ceux qui ont été en curieuse, peuvent faire jouer à la couleur de la curieuse : comme la curieuse est égale pour tous les Joueurs, on doit l'admettre, étant d'ailleurs un agrément de ce jeu ; mais on doit se contenter d'en tourner une.

On joue du reste le coup comme on l'aurait joué d'abord.

Nous avons dit, au commencement de ce Traité, que celui qui avait le roi de triomphe retirait les jetons qui sont sur l'assiette, et qu'on appelle simplement le roi. Il reste à dire que celui qui tourne un roi, tire ces jetons de dessus l'assiette, comme s'il avait le roi, pourvu toutefois, en l'un et en l'autre cas, que le jeu se joue ; car autrement le jeu resterait dans le même état.

La vole, comme nous avons déjà dit, tire, non-seulement tout ce qui est à l'assiette, mais encore les bêtes qui ne vont pas sur le coup, et un jeton de chaque Joueur : de même celui qui fait la *dévole*, c'est-à-dire, qui faisant jouer ne fait point de levées, double tout ce qui est sur le jeu, fait autant de bêtes qu'il aurait pu en gagner, et donne à chaque Joueur un jeton.

Il reste à dire que, pour faire jouer, il faut avoir un jeu dont on puisse attendre trois mains, ou au moins deux mains bien assurées, qu'il faut en ce cas se hâter de faire, afin de les avoir premier : l'expérience apprendra, dans peu de temps, quels sont les jeux que l'on peut et doit jouer ; les suivans sont de règle.

Dame, valet et neuf de triomphe, et un roi.

Valet, as et dix de triomphe ; une dame et valet d'une même couleur.

Roi et as, un roi et renonce.

Roi et dame de triomphe, sans renonce ou avec renonce.

Dame, dix et neuf, et un roi.

Roi, as et neuf, et semblables qu'on peut perdre, mais que l'on gagne ordinairement, lorsque l'on joue trois personnes seulement, et même quatre : on peut le jouer à moindre jeu.

Celui qui renonce fait la bête ; celui qui donne mal paye un jeton à chacun, et refait ; lorsque le jeu de cartes est faux, le coup où il est trouvé faux ne vaut pas, les précédens sont bons.

Voilà tout ce qu'on peut dire du jeu de la Bête, dont on trouvera toutes les règles expliquées dans ce Traité, et que l'on jouera avec plaisir si l'on s'y conforme.

LE JEU DE LA MOUCHE.

Le jeu de la Mouche tient beaucoup de la Triomphe, par la manière de jouer ; et a quelque chose de l'Hombre, par la manière d'écarter : à la différence, qu'à l'Hombre ceux qui ne font pas jouer, écartent, lorsque celui qui fait jouer a fait son écart ; au lieu qu'à la Mouche, tous ceux qui prennent des cartes du talon sont censés jouer.

On ne voit guère d'où ce jeu nous est venu, ni la raison pourquoi on l'a appelé de la sorte; mais comme ces connaissances ne sont point essentielles pour le savoir, nous passerons à ce qui regarde la manière de le jouer, et nous en donnerons des règles qui pourront procurer du plaisir à ceux qui le joueront.

On joue à ce jeu, depuis trois jusqu'à six : dans le premier cas, il ne faut qu'un jeu de cartes comme au Piquet; plusieurs Joueurs même ôtent encore les sept ; et dans le second, il est nécessaire que le jeu soit composé de toutes les petites cartes, afin de fournir aux écarts qu'on est obligé d'y faire; enfin l'on doit, à proportion qu'on est de Joueurs, laisser plus ou moins de cartes au jeu, afin qu'il y en ait toujours dans le talon (outre la carte tournée) de quoi pouvoir donner au moins trois cartes à chaque Joueur, au cas que tous voulussent à la fois aller à l'écart.

On voit à qui fera, étant toujours un avantage de jouer premier, attendu que l'on joue par telle couleur qu'on veut : après donc que l'on a vu celui qui est à mêler, et pris chacun un certain nombre de fiches ou jetons que l'on fait valoir plus ou moins, suivant que l'on veut perdre ou gagner, celui qui est à mêler donne à chaque Joueur, et prend également pour lui cinq cartes, qu'il donne par deux et trois, ou trois et deux, même par cinq à la fois ; mais les autres manières
sont

sont plus honnêtes : il retourne ensuite la carte de dessus le talon, qui est celle qui fait la triomphe, et qu'il laisse retournée sur le tapis.

Le premier à jouer, après avoir vu son jeu, est le maître de s'y tenir ou de prendre une fois seulement tel nombre de cartes qu'il veut, jusqu'à cinq ; et ainsi du second, après le premier, et des autres.

Observez que celui qui demande les cartes du talon est censé jouer, comme il a déjà été dit ; on peut aussi jouer sans-prendre, lorsqu'on a assez beau jeu sans aller à fond ; de même l'on ne peut point demander des cartes lorsqu'on a mauvais jeu, et qu'on ne veut pas jouer : ce qui arrive quelquefois à un Joueur qui voit que devant lui il y en a qui se sont tenus à leurs cartes, sans en demander, appréhendant qu'ayant mauvais jeu, il ne leur en vienne encore un de même, et qu'étant par conséquent forcés de jouer, ils ne fassent la *mouche*.

Celui qui jouant ne fait aucune levée, fait la *mouche*, qui consiste en autant de marques qu'on est de Joueurs, et que celui qui mêle met seul, et ainsi chacun à son tour.

Lorsqu'il y a plusieurs *mouches* faites sur un même coup, comme il arrive souvent, sur-tout lorsqu'on est cinq ou six Joueurs, elles vont toutes à la fois, à moins que l'on ne convienne de les faire aller séparément ; mais comme il s'ensuit que celui qui

mêle, met toujours la mouche qui fait le jeu, par conséquent celui qui fait la *mouche*, la fait d'autant de marques qu'il en va sur le jeu.

Celui qui n'a point jeu à jouer, et n'a ni demandé des cartes du talon, ni joué sans-prendre, met son jeu avec les écarts, ou dessous le talon, s'il n'y avait point d'écart.

Celui qui veut jouer sans aller à fond, dit seulement : je m'y tiens ; il est censé jouer dès-lors.

Les cartes se jouent comme à la Bête, et chaque main qu'on lève vaut un jeton à celui qui la fait et qui tire le jeu : quand la mouche est double, il en tire deux, et trois quand elle est triple, et ainsi du reste.

Si les cinq cartes qu'on donne d'abord à un Joueur sont toutes d'une même couleur, c'est-à-dire, cinq piques, ou cinq trèfles, et ainsi des autres, quoique ce ne soit point de la triomphe, celui qui les a gagne la mouche, sans jouer ; et c'est ce jeu que l'on appelle la *Mouche*.

Si plusieurs Joueurs avaient ensemble la mouche, c'est-à-dire, cinq cartes d'une même couleur, celui qui l'aurait de la couleur qui est triomphe, gagnerait par préférence aux autres; autrement, ce serait celui qui aurait plus de points à la mouche : on compte l'as qui va immédiatement après le valet pour dix points, les figures pour dix, et les autres cartes les points qu'elles mar-

quent; et si elles étaient égales en tout, la primauté gagnerait.

Celui qui a la mouche n'est pas obligé de le dire, même quand on lui demanderait s'il la sauve; mais si on le lui demande, et qu'il dise, oui ou non, il doit accuser juste.

Si après que celui qui a la mouche a dit, je m'y tiens, c'est-à-dire, qu'il n'écarte point de cartes pour en prendre d'autres, les autres Joueurs, sans réflexion, vont leur train ordinaire.

Le premier, lorsqu'il est question de jouer, qui a la mouche, montre ses cartes, lève tout ce qu'il y a au jeu, et gagne même toutes les mouches qui sont dûes ; et ceux qui n'ont pas mis leur jeu bas, c'est-à-dire qui jouent, font une mouche chacun de ce qui va sur le jeu, sans pour cela qu'il soit besoin de jouer, c'est pourquoi, il est souvent de la prudence à ce jeu de demander à ceux qui se tiennent à leurs cartes, s'ils sauvent la mouche, et les observer alors ; car la joie qu'ils en ont le fait souvent connaître.

Celui qui a la mouche, n'est pas obligé de le dire, comme nous l'avons dit; mais il est même de l'avantage de celui qui s'est tenu à ses cartes, de laisser croire aux autres Joueurs qu'il peut l'avoir : c'est pourquoi il faut, dans l'un et l'autre cas, ne rien répondre, parce que, comme nous avons déjà remarqué, quand on répond il

faut accuser juste, et il est avantageux à ceux qui jouent d'être seuls, afin d'être moins exposés à faire la mouche : si cependant un Joueur était bien assuré de son jeu, c'est-à-dire, qu'il eût très-beau jeu, il pourrait sauver la mouche pour engager les autres à jouer, et faire faire par-là des mouches à ceux qui joueraient et ne feraient point de levées.

Celui qui renonce fait la mouche d'autant de jetons qu'elle est grosse sur le jeu ; de même, celui qui pouvant prendre sur une carte jouée, soit en mettant plus haut de la même couleur, soit en coupant ou surcoupant, ne le fait pas, fait aussi la mouche.

Qui serait surpris tricher au jeu, ou reprendre des cartes pour accommoder son jeu, ferait la mouche et ne jouerait plus.

Celui qui donne mal remêle, n'y ayant pas d'autre peine pour cela : lorsque le jeu est faux, il ne vaut rien pour le coup, mais les précédens sont bons.

On ne remêle pas pour une carte tournée, à cause des écarts : voilà comme on joue ce jeu, qui pourra faire plaisir s'il est joué de cette manière.

LE JEU
DU PAMPHILE.

Le jeu du Pamphile ne diffère de celui de la Mouche, qu'en ce que le Pamphile, qui est ordinairement le valet de trèfle, est l'atout supérieur en toutes couleurs, et emporte le roi. Celui qui l'a dans son jeu reçoit de chaque Joueur un jeton ou plus, selon le jeu que l'on joue; et pour lui éviter la peine de demander, celui qui mêle est obligé de le mettre pour tous les autres, et ainsi chacun à son tour.

Si celui qui fait, en retournant la carte de dessus le talon, tourne le Pamphile, il lui est libre alors de le mettre en la couleur dont il a le plus dans son jeu.

Si, dans les cinq cartes qu'on donne aux Joueurs, un d'eux se trouvait avoir, avec le Pamphile dans son jeu, quatre cœurs ou quatre piques, et ainsi des autres, et que la triomphe fût en l'une de ces couleurs, il ne serait pas censé avoir lenturlu ou la mouche, étant absolument nécessaire d'avoir cinq piques ou cinq cœurs, et ainsi des autres, à moins que ce ne fût une convention faite entre les Joueurs avant d'entrer en jeu. Comme les règles de ce jeu sont les mêmes que celles du précédent, nous nous contentons d'y renvoyer.

LE JEU
DE L'HOMME D'AUVERGNE.

CE jeu a un grand rapport à la Triomphe : on peut jouer, depuis deux jusqu'à six, l'Homme d'Auvergne; et le jeu de cartes dont on se sert est au nombre de trente-deux : mais si l'on ne joue que deux ou trois, il ne sera que de vingt-huit, parce qu'on lèvera les sept. Les cartes valent leur valeur ordinaire, c'est-à-dire, roi, dame, valet, as, dix, neuf, huit et sept, lorsque les sept y sont.

Après que l'on a vu à qui fera, celui qui est à mêler mêle; et après avoir fait couper le Joueur de sa gauche, il donne à chaque Joueur cinq cartes, par deux et trois, et en prend autant pour lui; après quoi il tourne, et la carte tournée fait la triomphe : alors chacun voit dans son jeu, pour jouer de même qu'à la Bête; et lorsque personne n'a assez beau jeu, on dit, *passe* : ils peuvent se réjouir en ce cas, c'est-à-dire, tourner la carte de dessous, qui sera la triomphe, à la place de la première carte tournée : on pourra en tourner jusqu'à trois, si les deux premières n'ont accommodé aucun des Joueurs. Celui qui joue doit faire pour gagner

trois levées, ou bien les deux premières, si elles sont partagées.

L'on verra plus clairement par les règles ci-après, la manière dont on doit jouer ce jeu, dont la partie est ordinairement à sept jeux, mais qu'on pourrait pourtant faire ou plus courte ou plus longue.

Règles du jeu de l'Homme d'Auvergne.

I. Lorsque le jeu de cartes est faux, on refait, et les coups précédens sont bons, et même celui où on l'aurait reconnu faux, si le coup était entièrement fini de jouer.

II. Celui qui donne mal, perd un jeu et remêle.

III. Lorsque celui qui mêle trouve une ou plusieurs cartes tournées, on refait le jeu.

IV. Celui qui tourne le roi de triomphe en faisant la triomphe, c'est-à-dire, en tournant la carte de dessus, ou de dessous le talon, gagne un jeu pour chaque roi qu'il tourne.

V. Celui qui a en main le roi de la couleur qui retourne, gagne un jeu pour ce roi, et il en gagnerait encore autant qu'il aurait d'autres rois avec celui d'atout.

VI. Celui qui joue avant son tour perd un jeu au profit du jeu.

VII. Celui qui renonce perd la partie, c'est-à-dire, qu'il ne peut plus y prétendre.

VIII. Celui qui fait jouer et perd le jeu, est démarqué d'une marque au profit de celui qui gagne.

IX. Celui qui a en main le roi de la couleur tournée en dessous le talon, et qui fait triomphe, a le même droit que celui qui l'a de la première carte tournée, c'est-à-dire, qu'il marque un jeu pour son roi, et un pour chaque roi qu'il aurait encore, pourvu néanmoins qu'il n'eût pas eu déjà dans son jeu le roi de triomphe, pour lequel il aurait marqué.

X. S'il arrive que quelque Joueur, après s'être réjoui, vienne à perdre, en jouant son jeu, le roi de la triomphe précédente, parce qu'on le lui couperait ou autrement, celui qui ferait la levée où le roi serait, gagnerait une marque sur celui à qui serait le roi coupé, et ainsi des autres rois pour lesquels on gagne des marques.

Ce jeu est assez facile pour que, si l'on veut faire attention à ce que nous en avons dit, l'on puisse le jouer avec satisfaction, ne demandant pas d'ailleurs une étude, comme bien d'autres jeux dont nous avons donné les règles.

LE JEU
DE LA FERME.

Quoique ce jeu soit ancien, il ne laisse pas d'être joué en beaucoup de Provinces : c'est effectivement un jeu de compagnie, puisqu'il en est plus beau lorsqu'il y a plus de Joueurs : on joue jusqu'à dix ou douze à ce jeu. Le jeu de cartes est composé de toutes les menues ; on en ôte cependant les huit, parce que s'ils y étaient, le nombre de seize arriverait trop souvent, et l'on déposséderait trop tôt le fermier : de même on ne laisse que le six de cœur, levant les trois autres six, parce qu'il serait trop aisé de gagner à cause de chaque figure qui vaut six, et des dix. *Le six de cœur* est appelé par excellence *le Brillant*.

Vous remarquerez que celui qui fait seize, par le moyen du six de cœur, gagne par préférence à tout autre, à cartes égales ; car celui qui gagnerait en deux cartes, gagnerait au préjudice de celui qui gagne avec trois cartes ; par exmple, un neuf et un sept gagneraient sur un sept, un six et un trois : mais lorsque le nombre de cartes est égal, celui qui a la prime gagne, à moins que, comme nous avons déjà dit, on ne fît les

seize, à cartes égales, par le six de cœur, qui gagne sur la primauté.

Le fermier est l'un des Joueurs qui prend la ferme au plus haut prix, soit à dix, à quinze et à vingt sous, et ainsi plus haut ou plus bas, selon que l'on fait valoir les jetons.

L'argent convenu pour la ferme est d'abord mis à part, et celui qui dépossède le fermier le gagne.

Celui qui est le fermier mêle toujours ; après avoir fait couper le Joueur de sa gauche, il donne à chacun des Joueurs une carte du dessus du jeu; ensuite il en donne du dessous du talon à qui en demande, en commençant également par sa droite, et chacun à son tour, une carte après l'autre, autant que chacun en désire. Il est libre à celui qui a un certain nombre de points, et qui craint de passer le nombre de seize, de s'y tenir, et de ne point prendre de cartes ; on ne paye en ce cas rien au fermier. Celui qui, ayant pris une seconde carte, passe le nombre de seize, qui est le nombre qu'il faut faire pour déposséder le fermier, lui paye autant de jetons qu'il le surpasse de points : par exemple, si ayant un neuf en main, il lui arrive un dix, il payera trois jetons au fermier, parce que dix-neuf, qu'il a, surpassent seize de trois points ; et ainsi des autres à mesure.

A l'égard de la valeur des cartes, elles valent tout ce qu'elles sont marquées : l'as

pour un point, et ainsi des autres, et chaque figure pour dix.

Lorsqu'on a un point approchant de seize, il est bon de s'y tenir, pour deux raisons : la première, qu'on ne risque pas de payer au fermier ; et la seconde, que l'on peut gagner le jeton que chacun a mis au jeu, et que celui qui a le point le plus près de seize au-dessous, gagne, lorsqu'il n'y a personne qui dépossède le fermier ; car celui qui dépossède le fermier, gagne, non-seulement le prix de la ferme, mais encore les jetons que chacun a mis au jeu.

Celui qui a dépossédé le fermier devient fermier lui-même, à moins que l'on ne soit convenu qu'on le sera toujours, ou chacun le sera à son tour ; auquel cas, celui qui doit être fermier prend les cartes, et donne à chaque Joueur comme nous l'avons déjà dit.

Observez que chaque fermier doit mettre en lieu de sureté le prix convenu pour la ferme que celui qui dépossède gagne.

Il en est indemnisé, au moyen des jetons que chaque Joueur lui donne du surplus des seize points.

Remarquez qu'il est libre à un Joueur de demander au banquier tant de cartes qu'il veut : il ne le peut qu'à son tour, et l'un après l'autre.

Lorsqu'il y a deux points égaux pour tirer le jeu, celui qui a la primauté le gagne. Il y a une autre manière de jouer la Ferme, qui

est moins en usage, mais qui n'est pas moins réjouissante.

Autre manière de jouer la Ferme.

ON joue avec le même jeu de cartes, mais l'on revoit à qui fera; et à cette manière de jouer, celui qui tient les cartes prend pour lui, comme pour les autres, une et plusieurs cartes à son tour, s'il le juge convenable pour parvenir au nombre de seize : il n'y a rien autrement qui compose la Ferme, qui se forme par les jetons que ceux qui passent seize payent à la ferme, au lieu que c'est au fermier, lorsqu'il y en a un; et ainsi celui qui gagne la ferme gagne tous ces jetons ramassés, et le jeton que chacun a mis au jeu; et que celui qui a le point le plus près de seize, au-dessous, gagne lorsque personne ne gagne la ferme, en observant toujours que, lorsque le point est égal, celui qui a la primauté l'emporte. Chacun fait à son tour. Il y a beaucoup plus d'égalité à cette manière de jouer; on n'y prendra même pas moins de plaisir.

Il n'y a point d'autre règle à ce jeu, qui ne demande point d'ailleurs ni une grande attention, ni un silence régulier, comme la plupart des autres jeux de cartes.

LE JEU DU HOC.

Ce jeu a deux noms, savoir, le Mazarin, et le Hoc de Lyon; il se joue différemment : mais comme le premier est plus en usage que l'autre, on se contentera d'en parler.

Le Hoc Mazarin se joue à deux ou trois personnes ; dans le premier cas on donne quinze cartes à chacun, et dans le second douze : le jeu est composé de toutes les petites.

Le roi lève la dame, et ainsi des autres, suivant l'ordre naturel des cartes.

Ce jeu est une espèce d'Ambigu, puisqu'il est mêlé du piquet, du brelan et de la séquence, appelé ainsi, parce qu'il y a six cartes qui font *Hoc*.

Le privilége des cartes qui font *Hoc*, est qu'elles sont assurées à celui qui les joue, et qu'il peut s'en servir pour telles cartes que bon lui semble.

Les *Hocs* sont les quatre rois, la dame de pique et le valet de carreau ; chacune de ces cartes vaut un jeton à celui qui la jette.

Après avoir réglé le temps que l'on veut jouer, mis trois jetons au jeu, que l'on fait valoir ce que l'on veut, et dont l'un est

pour le point, le second pour la séquence, et le troisième pour le tricon, que Mesdames les Prudes appellent fredon ou triolet, on voit à qui fera ; et celui qui doit faire ayant mêlé et fait couper à sa gauche, distribue le nombre de cartes que nous avons dit ci-devant.

Le premier commence par accuser le point, ou à dire passe, s'il voit qu'il est petit, ou à renvier s'il l'a haut : s'il passe, et que les autres renvient, en disant, deux, trois ou quatre au point, il y peut revenir : on peut renvier sur celui qui renvie jusqu'à vingt jetons au-dessus, et ainsi de ceux qui suivent en montant toujours de vingt ; l'on peut de moins si l'on veut ; et celui qui gagne le point, le lève avec tous les renvis, sans que les deux autres soient obligés de lui rien donner.

Cela fait, ou accuse la séquence, ou bien on dit passe, pour y revenir si on le juge à propos, au cas que les autres renvient de leur séquence ; pour lors le premier qui a passé, peut en être.

Quand il n'y a point de renvi, et que le jeu est simple, celui qui gagne de la séquence, tire un jeton de chaque Joueur pour chaque séquence simple qu'il a en main ; la première qui vaut, fait valoir les moindres à celui qui l'a ; de la séquence on passe au tricon, qu'on renvie de même que le point.

Le point est, comme il a déjà été dit,

plusieurs cartes d'une même couleur; celui qui en a davantage, gagne le point, et lorsque le nombre de cartes est égal, celui qui a la plus haute séquence, gagne : dame, valet et dix est la plus forte séquence; la dernière est as, deux et trois.

Le tricon est trois as, trois deux et ainsi des autres cartes, en montant jusqu'aux dames.

Mais si, par hasard, l'on passe du point de la séquence et du tricon, et que par conséquent on ne tire rien, on double l'enjeu pour le coup suivant, et celui qui gagne, gagne double, encore qu'il ait son jeu simple, et tire, outre cela, un jeton de chaque Joueur.

Lorsqu'on a séquence ou tierce de roi, quoique l'enjeu ne soit que simple, on en paie deux à celui qui gagne une séquence simple, lorsqu'il a en main une séquence de quatre cartes, c'est-à-dire, une quatrième de quelques cartes que ce puisse être jusqu'au valet.

Si le jeu est double, on en paye chacun quatre.

On donne trois jetons pour la quatrième de roi, quoique le jeu ne soit que simple, et six quand il est double.

On donne trois jetons à celui qui gagne la séquence avec une quinte, c'est-à-dire, cinq cartes de suite; et six, lorsque le jeu est double.

Celui qui a une quinte de séquence de

roi, quoique l'enjeu ne soit que simple, gagne de chaque Joueur quatre jetons, et huit si le jeu est double : on ne paye pas davantage pour les sixièmes, *etc.*

Lorsque le jeu est simple, celui qui gagne le tricon, tire deux jetons de chaque Joueur, et lorsqu'il est double, quatre.

On en paye quatre pour trois rois lorsque le jeu est simple, et autant pour quatre dames, quatre valets, *etc.*; et l'on double lorsque le jeu est double. Quatre rois au jeu simple en valent huit, et au jeu double seize : bien entendu qu'on ne paye les jetons qu'à celui qui gagne; lequel, au moyen d'une séquence haute, peut en faire passer des inférieures, comme il a déjà été dit, et de même, au moyen du plus haut tricon, s'en faire payer des moindres qu'il aurait au jeu ordinaire.

Il est permis de revenir au tricon, comme au point et à la séquence.

Après avoir parlé des rétributions et avantages qu'on peut tirer des points, séquences et tricons, lorsqu'on les gagne, et expliqué l'avantage et le privilége des cartes qui font *hoc*, il reste à apprendre la manière dont les cartes doivent être jouées; la voici :

Par exemple, supposé que le premier des trois Joueurs ait en main un, deux, trois, quatre ou autres cartes, ainsi de suite, quoiqu'elles ne soient point de la même couleur, et que les deux autres n'aient pas de quoi mettre au-dessus de la carte où il s'arrête,

la dernière carte qu'il a jetée lui est *hoc*, et lui vaut un jeton de chaque Joueur, et il recommence par les plus basses, parce qu'il y a plus d'espérance de rentrer par les hautes; et si, par exemple, il joue l'as, il dira, un, et s'il n'a pas le deux, il dira, sans deux ; celui qui le suit, et qui aura un deux, le jettera, et dira, deux, trois, quatre, et ainsi des autres, jusqu'à ce qu'il manque de la carte suivante, qu'il dira, par exemple, sept sans huit, et ainsi des autres ; et lorsque les autres Joueurs n'ont pas la carte qui manque à celui qui joue, la dernière carte qu'il a jetée lui est *hoc*, et lui vaut un jeton de chaque Joueur. Il en est de même de toutes les autres, comme de celles dont on vient de parler; et lorsque le Joueur suivant celui qui dit, par exemple, quatre sans cinq, n'ayant point de cinq, a un *hoc;* il peut l'employer pour le cinq, comme il a été dit, les *hocs* valant ce qu'on veut qu'ils valent; alors il commence à jouer par telle carte qu'il juge plus avantageuse à son jeu, et il gagne un jeton de chaque Joueur, pour le *hoc* qu'il a joué.

Il faut, autant qu'on le peut, chercher le moyen de se défaire de ses cartes à ce jeu, puisqu'on paye deux jetons pour chaque carte qui reste en main, depuis dix jusqu'à douze, et un pour chaque carte au-dessous de dix. Si cependant il n'en reste qu'une, on payerait six jetons pour cette seule carte, et quatre jetons pour deux.

Celui qui a cartes blanches, c'est-à-dire, qui n'a point de figures dans son jeu, gagne pour cela dix jetons de chaque Joueur.

Mais s'il se trouvait que deux des Joueurs eussent les cartes blanches, le tiers ne payerait rien ni à l'un ni à l'autre.

Celui qui, par mégarde, en jetant, par exemple, un quatre, dirait quatre sans cinq, et qui cependant aurait un cinq dans son jeu, payerait, à cause de cette méprise, cinq jetons à chaque Joueur, s'ils le découvraient.

Celui qui accuse moins de points qu'il n'en a, ne peut y revenir : ainsi, s'il perd le point par là, c'est tant pis pour lui.

Ce jeu sera fort divertissant, s'il est joué de cette façon : il serait inutile d'en donner les règles séparément, puisque les règles qui lui peuvent être particulières, sont détaillées ci-devant, et que les règles générales lui sont communes avec toutes sortes de jeux de cartes.

LE JEU
DU POQUE.

Le jeu du Poque a beaucoup de rapport au *Hoc*; on y joue depuis trois personnes jusqu'à six : les cartes sont au nombre de trente-six, lorsque l'on est six; mais si l'on n'était

que trois ou quatre, on en ôterait les six, et le jeu ne serait que de trente-deux.

Après avoir vu à qui fera, celui qui doit mêler ayant fait couper à gauche, donne à chacun des Joueurs cinq cartes par deux et trois.

Il y a de l'avantage d'avoir la main. Pour la commodité des Joueurs, ils doivent prendre chacun une prise ou enjeu, qui est ordinairement de cinq jetons, et quatre fiches, qui valent vingt jetons chacune, et dont on met la valeur si haut et si bas que l'on veut.

On a six Poques, c'est-à-dire, six manières de petits cassetins de la grandeur d'une carte, et fort bas de bord; on les met sur la table, tous de suite, l'un contre l'autre, et chacun de ces poques ou cassetins a son nom écrit : l'un est marqué as, l'autre roi, un autre dame, l'autre valet, un autre dix et neuf, et enfin le sixième est marqué le poque. On met d'abord un jeton dans chaque poque, et puis celui qui a mêlé ayant distribué les cartes, comme il a été dit, en tourne une sur le talon ; et si c'est une de celles qui sont marquées sur les poques, par exemple, s'il tourne un as, un roi, une dame, un valet, ou dix, il tirera les jetons qui sont dans le poque marqué de la carte tournée.

Après cela chacun voit son jeu, et examine s'il n'a point poque, c'est-à-dire, s'il n'a point deux, trois ou quatre as, et ainsi des autres cartes au-dessous, les as étant les premières cartes du jeu.

Celui qui est à parler doit dire, pour lever le poque : Je poque d'un jeton, de deux ou davantage, s'il veut ; et si ceux qui le suivent l'ont aussi, ils peuvent tenir au prix où est porté le poque, ou bien renvier de ce qu'ils veulent, ou l'abandonner sans vouloir hasarder de perdre le renvi qu'il faudrait payer s'ils perdaient.

Après que les renvis ont été faits, chacun dit quel est son poque, et le met bas ; et celui qui a le plus haut, gagne non-seulement ce qui est dans le poque, mais encore tous les renvis qui ont été faits. Quand quelqu'un des Joueurs dit : Je poque de tant, et que personne ne répond rien là-dessus, soit qu'on n'ait pas poque, ou qu'on l'ait trop bas, le Joueur qui a parlé le premier, lève le poque.

Le poque de retour, c'est-à-dire, deux sept en main, et un qui retourne, vaut mieux que les deux as en main, et ainsi des autres cartes ; à plus forte raison, le poque des trois cartes emporterait celui de deux, et celui de quatre celui de trois ; encore que le poque de moins de cartes fût de beaucoup supérieur par la veleur des cartes.

Lorsque le poque est levé, on voit dans son jeu si l'on n'a point l'as, le roi, la dame, le valet ou le dix de la couleur de la carte qui tourne ; celui des Joueurs qui a l'un ou l'autre, ou plusieurs, lève les poques marqués aux cartes qu'il en a, et ceux qui ne sont pas levés, restent pour le coup suivant.

Venons maintenant à la manière de jouer les cartes.

Il faut observer que, pour bien jouer les cartes au Poque, on doit toujours s'en aller de ses plus basses, parce qu'il arrive souvent que, ne pouvant rentrer en jeu, elles resteraient en main ; ce qui serait préjudiciable, attendu que celui qui se trouve le plus de cartes, quand un des Joueurs s'en est défait entièrement ; celui-là, dis-je, est obligé de donner autant de jetons à chacun, qu'il se trouve de cartes dans la main.

Il est prudent aussi de se défaire des as ; d'abord qu'on le peut : on doit les jouer avant tous les autres, puisqu'on ne risque pas pour cela de perdre la primauté, à cause qu'on ne saurait mettre des cartes par-dessus, et ensuite jouer ses cartes autant de suite qu'on peut, comme, par exemple, sept, huit, neuf, *etc.* ou autres.

Supposé donc qu'on commence à jouer par un sept, on dira, sept, huit, si l'on a le huit de la même couleur ; autrement il faudrait dire, sept sans huit ; et celui qui a le huit de cette même couleur, le joue et continue de jouer le neuf de la même couleur, s'il l'a ; autrement il dit, sans neuf, et ainsi des autres ; et si tous les Joueurs se trouvent sans avoir ladite carte qu'on a appelée, celui qui a parlé le premier, joue la carte de son jeu qu'il veut, et la nomme de la même manière : cela s'observe de la sorte, jusqu'à ce qu'un des Joueurs se soit défait de toutes

ses cartes ; et celui qui s'en est défait le premier, tire un jeton de chaque carte que les Joueurs ont en main, lorsqu'il a fini, sans que cela empêche que celui qui en a davantage, paye à chaque Joueur autant de jetons qu'il a de cartes en main.

Ce jeu sera assez amusant si l'on se conforme aux règles qu'on a données ci-devant : il est même de commerce, et ne demande pas une fort grande application, puisque le jeu de chacun se fait sans qu'il y pense, par les cartes qui sont jouées. Il est bon, lorsqu'on est premier, d'avoir plusieurs cartes d'une couleur, et toujours d'avoir des cartes hautes, etant beaucoup plus aisé de s'en défaire.

LE JEU
DU ROMESTECQ.

LE Romestecq, qui est un jeu assez difficile, tire l'étymologie de son nom de *Rome*, qui est un terme du jeu, et de *Stecq*, qui en est un autre.

Les cartes avec lesquelles on joue ce jeu sont au nombre de trente-six, c'est-à-dire, depuis les rois jusqu'aux six.

On peut jouer à ce jeu, deux, quatre, ou six personnes : quand c'est à quatre ou à six,

on voit à qui sera ensemble; et si l'on est six, le Joueur du milieu prend les cartes, et les donne à couper à celui du milieu de l'autre côté, pour voir à qui fera; celui qui tire la plus haute carte, peut faire, ou ordonner à l'autre de mêler. Il y en a qui prétendent que c'est un avantage de faire quand on joue six; et si l'on ne joue que quatre personnes, celui qui coupe la plus belle carte, donne; car il y a pour lors beaucoup d'avantage pour celui qui joue le premier, ce qui arrive en ce cas, puisque celui qui est à la droite de celui qui mêle, est son compagnon, avec lequel il se communique le jeu.

Celui qui ne fait point, marque ordinairement le jeu, et pour cela il prend des jetons dont il marque le nombre de points dont il est convenu; au défaut de jetons, on se sert d'une plume ou d'un crayon.

La partie est ordinairement de trente-six points lorsqu'on joue six; et à deux ou quatre Joueurs, elle est de vingt-un, quoique cela dépende de la volonté de ceux qui jouent, de même que de fixer la valeur de la partie.

Celui qui doit mêler, après avoir fait couper à sa gauche, donne à chaque Joueur cinq cartes, par deux fois deux, et puis une, ou bien par trois et deux, n'importe, pourvu qu'il observe de donner de la même manière, pendant tout le courant de la partie : il n'y

a point de triomphe à ce jeu, et le talon reste sur la table, sans qu'on y touche.

Il faut observer que l'as est la première carte du jeu, levant le roi ; le reste des cartes suit sa valeur ordinaire : mais pour qu'une carte supérieure enlève une inférieure, il faut qu'elle soit de la même couleur ; car autrement l'inférieure jetée la première, lève la supérieure en une autre couleur.

Mais avant que de passer outre, comme il y a des termes en ce jeu, qu'il est bon de savoir pour en avoir une parfaite intelligence, il faut en donner l'explication ; la voici.

Il y a le *Virlicque*, le *Double-Ningre*, le *Triche*, le *Village*, la *Double-Rome*, la *Rome* et le *Stecq*.

On appelle *Virlicque* lorsqu'il arrive en main à un Joueur quatre as, quatre rois, ou quatre de quelqu'autre point que ce soit, en observant que le plus haut emporte le plus bas ; et celui qui l'a, gagne la partie.

Le *Double-Ningre*, c'est deux as avec deux rois, ou deux as avec deux dix, et ainsi des autres quatre cartes de deux façons arrivées dans une même main : il vaut trois points en main quand on ne le *gruge* pas, c'est-à-dire, si la partie adverse ne le lève pas.

Le *Triche*, c'est trois as, trois rois, ou autres cartes au-dessous, arrivées dans la même main ; si le *Triche* est d'as ou de rois, et qu'on l'ait en main, il vaut trois, s'il n'est point grugé.

Les

Les deux dames et les deux valets d'une même couleur sont appelés le *Village*; de même deux dix et deux neuf de même couleur; c'est-à-dire, que s'il y a une dame de pique et une de carreau, il faudra que les valets soient de pareille couleur, et ainsi des neuf et des dix, et autres cartes inférieures. Le *Village* vaut deux points à celui qui l'a en main.

Double-Rome est lorsqu'on a deux as ou deux rois en main : elle vaut deux points; et lorsque les as ou les rois ne sont point grugés, elle en vaut quatre.

La *Rome*, ce sont deux valets, deux dix, ou deux neuf, ou deux autres cartes d'une même espèce, et elle vaut un point à celui qui l'a.

Le *Stecq* est une marque qu'on efface pour celui qui fait la dernière levée.

Il faut remarquer que, quelque carte qu'on joue, et dont les termes du *Rome-Stecq* sont composés, doit être nommée par son nom propre au jeu. Par exemple, il faut toujours, en jouant une des pièces, dire, *Double-Ningre*, pièce de *Ningre*; et en jouant une de la *Double-Rome*, pièce de *Double-Rome*; et ainsi de la *Rome*; de même, pièce de *Triche* et de *Village*, et ainsi des autres; car autrement, celui qui aurait effacé sans l'avoir dit, perdrait la partie, pour avoir manqué seulement de le dire.

Ainsi, en jetant les deux dames et les

deux valets qui font le *Village*, il faudra dire, pièce de *Village*, etc.

RÈGLES DU ROMESTECQ.

I. Celui qui, en donnant les cartes, en tourne une de celles de sa partie adverse, est marqué de trois jetons de sa partie; mais si la carte est pour lui ou pour son compagnon, on ne lui marque rien.

II. S'il se trouve des cartes retournées dans le jeu, et que les Joueurs viennent à s'en apercevoir, on marquera trois jetons pour celui qui fait.

III. Qui manque à donner de la même manière qu'il a commencé, est marqué de trois jetons par sa partie, et le coup se joue.

IV. Celui qui donne six cartes au lieu de cinq, est marqué de trois jetons, et ôtera au hasard une de ces cartes qu'il mettra dans le talon, puis continuera à donner comme auparavant.

V. Qui joue devant son tour, relève la carte, et est marqué de trois jetons.

VI. Celui qui renonce à la couleur qu'on lui jette, et dont il pourrait fournir, perd la partie.

VII. Celui qui compterait, ou *Double-Ningre*, ou autres avantages du jeu, et ne les aurait pas, perdrait la partie, si quelque Joueur s'en apercevait.

VIII. Qui joue avec six cartes, ou au-dessus, perd la partie.

IX. Qui se démarquerait d'un jeton de plus qu'il ne ferait, perdrait la partie.

X. Celui qui, par inadvertance ou autrement, accuserait trois marques qu'il n'aurait pas, perdrait la partie.

Voilà à peu près les règles de ce jeu, qui sont fort sévères, à cause que la mauvaise foi peut y avoir part : cette sévérité le rend fort pénible, et en fait une étude pour tous les Joueurs, sans qu'il y ait pour cela une grande science. L'usage apprendra ce qui n'a pas été dit, ce qui en a été dit étant suffisant pour lever les difficultés qui peuvent naître.

LE JEU DE LA SIZETTE.

Le jeu de la Sizette, qui est très-peu connu à Paris, est cependant un des jeux de cartes des plus amusans ; il demande, avec une grande tranquillité, beaucoup d'attention.

L'on joue six personnes à ce jeu, ce qui lui a fait donner le nom de Sizette : l'on joue trois contre trois, placés alternativement, c'est-à-dire, qu'il faut qu'il n'y ait pas deux Joueurs d'un même parti l'un près de l'autre.

Le jeu de cartes avec lequel on joue est

de trente-six cartes, depuis le roi qui en est la première, et le six qui en est la dernière.

Comme il est avantageux d'être premier à jouer, l'on voit à qui fera; celui qui tire la plus haute carte, commande à celui de la droite de mêler.

Celui qui doit mêler, après avoir bien battu les cartes et fait couper celui qui est à sa gauche, donne à chaque Joueur, en commençant par sa droite, six cartes par deux fois trois, et non autrement, et tourne la dernière carte, qui est celle qui fait la triomphe; après quoi ceux qui ont la main, c'est-à-dire, qui sont premiers à jouer, examinent bien leur jeu, et l'un des trois doit le gouverner : il est permis à chacun de dire son sentiment. Celui donc qui gouverne le jeu, demande à chacun ce qu'il a, et après qu'il est informé de leur jeu, il fait jouer celui qui est à jouer premier, par telle carte qu'il veut.

Lorsque le premier a jeté la carte qu'il joue, ceux du parti contraire qui n'ont encore rien dit du jeu, se demandent l'un à l'autre le jeu qu'ils ont, ils le disent à celui qui prend le gouvernement du jeu; et après qu'ils ont convenu de leur jeu, celui qui est à jouer, fournit de la couleur jouée, s'il en a, et ainsi des autres, ou coupe, s'il est à propos, et qu'il n'en ait pas : celui qui n'a pas de la couleur jouée n'est pas obligé à couper, encore qu'il le puisse, soit que la levée soit à ses amis, soit à ses ennemis; et ceux-là gagnent le jeu, qui font plutôt trois levées,

ou le gagnent double lorsqu'on les fait toutes six.

Ce jeu demande, comme nous l'avons dit, une grande attention, particulièrement à ceux qui gouvernent le jeu; il suffit qu'il y ait de chaque côte un habile Joueur, pour que la partie soit égale.

L'habileté du Joueur consiste, à ce jeu, de savoir le jeu que ses amis ont, sans le trop faire expliquer, et de savoir ce que chacun des adversaires a, par la déclaration qu'il en a faite; cela regarde ceux qui gouvernent : et à l'égard des Joueurs qui ne font que déclarer leur jeu, ils ne doivent dire de leur jeu que ce qui est nécessaire, et suivant que celui qui gouverne leur demande, afin de le cacher aux adversaires, et ne pas expliquer les renonces que l'on peut avoir, sans y être engagé par celui qui gouverne, et qui ne doit faire découvrir le jeu qu'à propos : l'expérience et un long usage de ce jeu rendra habiles ceux qui y joueront; et ils y trouveront beaucoup de plaisir, s'ils le jouent avec la tranquillité que ce jeu demande; mais pour prévenir les incidens qui pourraient survenir, ou se conformera aux règles suivantes.

RÈGLES DU JEU DE LA SIZETTE.

I. Lorsque le jeu de cartes est faux, le coup ne vaut pas, mais les précédens sont bons.

II. S'il y a une carte tournée, l'on remêle.

III. Celui qui donne mal, perd un jeu.

IV. Celui qui, au lieu de tourner la carte de dessous qui doit faire la triomphe, la joint à ses cartes, perd un jeu et remêle.

V. Celui qui, en donnant les cartes, tourne une ou plusieurs cartes d'un de ses adversaires, perd un jeu et remêle.

VI. Celui qui renonce, perd deux jeux, et le jeu de renonce ne se joue pas, et l'on continue à mêler comme si le jeu avait été joué.

VII. Celui qui ne force pas ou ne coupe pas une couleur dont il n'a point, et qu'il pourrait couper, ne fait pas de faute, encore que la levée soit à ses adversaires, et qu'il soit le dernier à jouer.

VIII. D'abord que la carte est lâchée sur le tapis, elle est censée jouée.

IX. Lorsque deux Joueurs ont leur jeu étalé sur la table, il faut nécessairement que le troisième étale aussi le sien, pendant que le coup se joue.

X. L'on ne saurait changer de place pendant une partie, ni même pendant plusieurs parties liées.

XI. On ne peut point faire couper que par celui qui est à la gauche de celui qui mêle.

XII. Celui qui donnerait sans que ce fût à son tour, s'il avait tourné, le coup serait bon, et l'on continuerait par sa droite; mais s'il n'avait pas tourné, il serait à temps d'en revenir et de faire mêler celui qui le devrait de droit.

XIII. On ne peut donner les cartes que par trois.

XIV. Celui qui a joué avant son rang ne peut point reprendre sa carte, à moins qu'il n'ait pas joué de la couleur jouée dont il peut fournir; auquel cas il perd un jeu, et le jeu se joue.

XV. Ceux qui quittent la partie avant qu'elle soit finie, la perdent.

XVI. Celui des Joueurs qui tournerait une ou plusieurs levées des adversaires, perdrait un jeu.

Ce jeu est un des plus rigides que l'on joue, puisque la moindre faute est punie sévèrement. On a jugé à propos de faire ces règles de la sorte, afin d'obliger chaque Joueur à avoir l'attention que ce jeu demande, par la crainte de faire des fautes.

Vous observerez que si l'un des trois Joueurs fait une faute, tous les Joueurs du même parti la supportent.

Observez encore que lorsque ceux qui font des fautes, n'ont pas de points à démarquer pour les fautes faites, les adversaires les marquent en leur faveur.

LE JEU
DE L'EMPRUNT.

Ce jeu a beaucoup de rapport au Hoc ; mais comme il y a quelque différence dans la manière de le jouer, on dira seulement en quoi il diffère. On l'a nommé le jeu de l'Emprunt, parce qu'on n'y fait qu'emprunter.

Après être convenu de ce qu'on veut jouer à la partie comme au Hoc, et vu à qui à mêler, celui qui doit mêler, donne à couper à sa gauche, et donne à chacun le nombre de cartes qu'il lui faut, et qui est, lorsque l'on joue six personnes, de huit cartes chacun ; lorsque l'on n'est que cinq, dix chacun ; et si l'on n'est que quatre, chacun aura également dix cartes ; mais on lèvera les deux dernières espèces de cartes, comme sont les as et les deux ; et à trois, chacun aura douze cartes ; on lèvera en ce cas encore une espèce de cartes, qui seront les trois ; ainsi, de cinquante-deux cartes dont ce jeu est composé, il n'en restera que quarante.

Quand celui qui est le premier en carte a jeté la carte de son jeu qu'il a jugé à propos, le second est obligé de jouer celle qui suit de même couleur ; s'il ne l'a pas, il l'emprunte de celui qui l'a, en lui payant un je-

ton pour cela; le troisième ensuite est obligé de jouer aussi la carte suivante, ou de l'emprunter de même; le quatrième fera de même, et ceux qui suivront aussi, en allant toujours par la droite jusqu'à ce qu'il n'y ait plus de cette couleur.

Celui qui est à la droite du Joueur qui a joué la dernière carte, ou en empruntant, ou de son jeu, recommence à jouer une carte de son jeu de telle couleur qu'il lui convient. On observera la même manière de jouer jusqu'à ce que l'un des Joueurs se soit entièrement défait de toutes ses cartes. Le premier qui s'en est défait, gagne la partie, et tire par conséquent tout ce qu'on a mis au jeu, et se fait payer encore ce dont on est convenu pour les cartes qui restent en main aux autres Joueurs.

Mais s'il y avait au talon quelque carte de la couleur jetée, et qu'on ne pût par conséquent l'emprunter d'aucun Joueur, on la prendrait du talon, en payant au jeu ce qu'on aurait payé au Joueur qui l'aurait eue.

Il y a un grand avantage à être premier à jouer, puisqu'on commence par la couleur la plus avantageuse à son jeu, où il faut absolument qu'on réponde.

Ce jeu, qui n'est pas si embarrassé que le Hoc, ne fera pas moins de plaisir, tant pour la facilité de le jouer, que par le commerce dont il est, tant par lui-même, que par la perte qu'on peut y faire, qui est assez bornée.

LE JEU
DE LA GUINGUETTE.

On peut dire que ce jeu est nouveau, puisque personne ne s'est avisé jusqu'ici d'en introduire un sous ce nom ; et l'on peut y jouer depuis trois jusqu'à huit personnes, si l'on veut.

Pour cela, on prend un jeu de cartes où sont toutes les petites : si cependant l'on ne jouait que trois ou quatre, on ne jouerait qu'avec trente-six cartes, en ôtant les petites jusqu'aux cinq : les as ne valent qu'un point, et sont les moindres cartes du jeu.

Chacun doit prendre une prise de trente ou quarante jetons, plus ou moins, que l'on fait valoir à proportion qu'on a dessein de jouer gros ou petit jeu.

Il y a à ce jeu des termes dont il est bon de donner l'explication avant de passer outre.

C'est en premier lieu la *Guinguette*, qui est la dame de carreau.

En second lieu, le *cabaret*, qui est composé d'une tierce de valet, de dix, de neuf, et ainsi des autres en descendant, ni les rois ni les dames ne faisant point tierce.

Enfin il y a le *cotillon*. On appelle *cotillon* le talon que l'on met au milieu de la table,

après que chacun a reçu ses cartes, et qu'il est libre à tous les Joueurs de remuer chacun à son tour.

Comme il y a un avantage considérable à avoir la main, puisque le premier à jouer est en droit de faire la triomphe de la couleur la plus avantageuse à son jeu, l'on voit à qui mêlera; et celui qui doit faire, ayant battu les cartes et fait couper le Joueur de sa gauche, en donne quatre à chaque Joueur par deux fois deux, et ensuite met le talon au milieu de la table.

Il y a au milieu de la table trois petites boîtes : l'une pour la *Guinguette*, l'autre pour le *cabaret*, et la troisième pour le *cotillon*.

Après que chacun a reçu ses quatre cartes, il examine s'il n'a point la *Guinguette*, c'est-à-dire, la dame de carreau; et celui qui l'a, après l'avoir montrée, tire les jetons que chacun a mis dans la boîte marquée *Guinguette;* et lorsque la *Guinguette* n'est pas dans le jeu, encore qu'elle vînt après à l'un des Joueurs en remuant le *cotillon*, la *Guinguette* resterait, et serait double pour le coup suivant.

Après que la *Guinguette* a été tirée, ou laissée pour le coup suivant, on cherche le *cabaret;* ceux qui l'ont, quelque petit qu'il soit, doivent dire qu'ils l'ont, sans en dire la qualité; mais ils peuvent, comme ils jugent à propos, renvier d'un demi-setier, d'une chopine ou d'une pinte : le demi-setier

est un jeton qu'on met au *cabaret*, et qui est un renvi qu'on fait sur ce qui y est déjà ; la chopine est deux jetons, et la pinte quatre ; le plus fort cabaret emporte le plus petit, et s'il s'en trouve deux ou trois ou davantage qui soient égaux, celui qui sera le premier l'emportera.

On peut, si l'on veut, au *cabaret*, renvier de tant de demi-setiers, pintes et chopines qu'on voudra, et celui qui fait le dernier renvi, gagne, si les autres ne le tiennent point, eût-il un *cabaret* plus bas qu'eux.

Et lorsqu'on ne lève point le *cabaret*, il double pour le coup suivant.

Après avoir observé ce qu'on vient de dire, on passe de la *Guinguette* et du *cabaret* au *cotillon*; et pour lors, celui qui a mêlé dit, *au cotillon*, et chaque Joueur met un jeton dans la boîte destinée pour le *cotillon*.

Le premier en carte, comme il a été dit, nomme telle couleur qu'il veut pour triomphe, sans que cela oblige à jouer; il dira, *je joue*, et mettra un second jeton au *cotillon*.

Si un autre n'a pas jeu de jouer, et que cependant il puisse espérer par la rentrée de faire beau jeu, il écartera telle de ses cartes qu'il voudra, et qu'il mettra au milieu de la table, en disant, *je remue le cotillon*, et pour cela il lui en coûte deux jetons qu'il met au *cotillon*; puis ayant pris le talon et l'ayant bien battu, il coupe net et tire pour lui la carte de dessous la coupe qu'il a faite, sans

tourner les cartes qu'il tient, ni montrer celle qui lui vient.

On peut tour à tour renvier le *cotillon* jusqu'à deux fois; c'est-à-dire, quand on l'a remué une fois, il faut attendre que les autres aient parlé, et pour lors, soit qu'ils l'aient renvié ou non, quand son tour de parler revient, on dit : *Je remue le cotillon*, comme auparavant, et on y met deux jetons. Cette règle est égale pour tous les Joueurs.

Celui qui remue le *cotillon* est censé avoir dit, *je joue*.

Quand on a remué le *cotillon*, ou qu'on a dit, *je joue*, sans le remuer, on joue les cartes comme à la Bête, en se souvenant quelle est la triomphe que le premier en carte a nommée, et que l'as, comme il a été déjà dit, ne vaut qu'un, et est inférieur aux deux et à toutes les autres cartes du jeu : l'on verra, dans les règles suivantes, ce qui n'a pas été dit pour l'entière satisfaction de ceux qui joueront ce jeu.

RÈGLES DU JEU DE LA GUINGUETTE.

I. Celui qui joue au *cotillon* et lève deux mains, le gagne, si les deux autres sont séparées.

II. S'il n'en prend qu'une, et qu'un autre en ait deux ou trois, il doit deux jetons pour le cotillon.

III. S'il n'en prend point du tout, il doit tout le *cotillon* : ce qu'on dit ici d'un Joueur, se doit entendre de tous ceux qui font jouer ; de sorte que bien souvent on a le plaisir de voir qu'il est dû plusieurs *cotillons*. Ces *cotillons* sont comme des *bêtes* qui se mettent sur le jeu l'une après l'autre, quoique faites sur le même coup.

IV. Quand il est dû un *cotillon*, personne n'y met que celui qui le doit.

V. Si deux de ceux qui sont du *cotillon* font chacun deux levées, celui qui les a le premier, l'emporte, et l'autre lui doit les deux jetons du *cotillon*.

VI. Qui accuse la *Guinguette*, doit la montrer avant de la lever, sinon il paye deux jetons et la *Guinguette*, qui, outre cela, est double pour le coup suivant.

VII. Celui qui, ayant le *cabaret* supérieur, après l'avoir accusé, ne le montre pas avant que de le lever, doit également deux jetons au profit du *cabaret*, qui est double pour le coup suivant.

VIII. Celui qui en mêlant, donne trop de cartes, doit un jeton pour le *cotillon*, et on doit rebattre, si celui à qui on les donne le souhaite.

IX. Celui qui renonce perd le *cotillon*, et est obligé de reprendre sa carte, si bon le semble aux Joueurs.

X. Il n'est pas permis, sous la même peine, de ne point couper une carte jouée qu'on peut couper, ou de ne pas mettre

dessus une carte jouée quand on le peut, puisqu'on doit forcer à ce jeu.

XI. Si celui qui est le premier en carte oublie de nommer la triomphe, et remue en même temps le *cotillon*, et que celui qui vient après lui le prévienne en la nommant, elle est bien nommée, et il est obligé de jouer.

XII. Celui qui fait la vole tire un jeton de chaque Joueur outre le *cotillon*, et gagne tous les *cotillons* qui sont dûs.

En jouant le jeu de la sorte et conformément à ces règles, on y prendra beaucoup de plaisir.

LE JEU DE SIXTE.

LE Sixte a beaucoup de rapport à la Triomphe : le nom de Sixte lui a été donné à cause qu'on y joue six, qu'on donne six cartes à chacun, et que la partie va en six jeux.

L'on joue les cartes à ce jeu comme à la Triomphe ; et pour y jouer avec plaisir, l'on observera ce qui suit.

Après être convenu de ce qu'on veut jouer, on voit à qui mêlera, et celui qui doit faire, ayant battu les cartes, les donne

à couper à sa gauche, et donne ensuite six cartes à chacun par deux fois trois, après quoi il tourne la carte du fond qui lui revient, et dont il fait la triomphe.

Lorsque ce jeu n'est composé que de trente-six cartes, comme il doit l'être ordinairement, et lorsqu'on veut qu'il y ait un talon, on joue avec les petites cartes : en ce cas, on tourne la carte de dessus le talon, qui détermine la triomphe; cela dépend de la volonté des Joueurs; le Jeu en est plus beau, et il faut plus de science à le jouer, que lorsqu'on le joue à trente-six cartes.

Voyons-en les règles, qui seules suffiront pour donner une idée de ce jeu, qui est fort aisé de lui-même.

RÈGLES DU JEU DE SIXTE.

I. Celui qui donne mal, perd un jeu qu'on lui démarque, s'il en a, et recommence à mêler.

II. Lorsque le jeu se trouve faux, le coup où il est découvert faux ne vaut pas : les précédens sont bons, et celui-là aussi, si le coup était fini de jouer, ou les cartes brouillées.

III. Qui tourne un as, marque un jeton pour lui.

IV. L'as emporte le roi, le roi la dame, la dame le valet, le valet le dix, et ainsi des autres, suivant l'ordre naturel.

V. Quand celui qui joue jette une triomphe, ou quelque autre carte que ce soit, on est obligé d'en jeter, si on en a ; sinon l'on renonce, et on perd deux jeux dont on est démarqué, si on les a, ou on le sera d'abord qu'on en aura de cette partie.

VI. Celui qui jette d'une couleur jouée, doit lever, autant qu'il le peut, la carte la plus haute jouée : il perd autrement un jeu qu'on lui demande.

VII. Celui qui fait trois mains marque un jeu.

VIII. Si deux Joueurs ont fait trois mains chacun, celui qui les a plutôt faites marque le jeu.

IX. Si tous les Joueurs avaient une main chacun, celui qui aurait fait la première main marquerait le jeu ; de même, lorsque le prix est partagé par deux mains, celui qui a plutôt ses deux mains marque le jeu.

X. Celui qui fait six mains gagne la partie.

Voilà la manière dont se joue le Sixte. Celui qui est le premier en carte a l'avantage, puisqu'il commence à jouer par ce qui est plus avantageux à son jeu.

LE JEU
DU VINGT-QUATRE.

CE jeu suit presque en tout les lois de l'Impériale.

Lorsque l'on joue cinq Joueurs, il faut que toutes les petites y soient, et celui qui mêle donne dix cartes à chacun ; lorsqu'on est quatre, il en donne douze, à trois également douze, et à deux douze aussi ; mais il faudra ôter, lorsqu'on joue à trois, les trois dernières espèces de cartes, et à deux, toutes les petites jusqu'aux cinq, en commençant par les as, qui ne valent qu'un point.

Remarquez qu'au jeu de point, les cinq premières cartes, qui sont l'as, le deux, le trois, le quatre et le cinq, se comptent à la Virade, et non pas les cinq dernières. Et au jeu par figures, c'est le roi, la dame, le valet, le dix et le neuf.

La *Virade* est la carte que celui qui a mêlé tourne sur le talon, et qui fait la triomphe.

Les impériales sont au moins cinq cartes de suite ; elles valent mieux quand elles sont de six, sont encore meilleures de sept, et ainsi toujours en montant, et s'emporte-

ront, comme au Piquet, par la force des cartes ; et en cas d'égalité, celui qui l'aurait de la couleur de la tourne, gagnerait ; autrement, ce serait celui qui aurait la main. On compte le point en marquant chacun pour quatre, pour qui le fait, comme à l'Impériale ; et les cartes pour celui qui les gagne, la même chose ; et celui qui a plutôt vingt-quatre gagne la partie, et tire ce qu'on a mis au jeu : l'Impériale vaut beaucoup mieux que ce jeu.

LE JEU
DE LA BELLE,
DU FLUX ET DU TRENTE-UN.

Ce jeu est très-divertissant, et d'un grand commerce : on peut y jouer plusieurs personnes. Le jeu de cartes doit être de cinquante-deux, c'est-à-dire, il doit y avoir les petites.

Il faut, pour jouer ce jeu, avoir trois corbillons que l'on met de rang sur la table : l'on met dans l'un pour la belle, dans l'autre pour le flux, et dans le troisième pour le trente-un, et l'on y met ce que l'on est convenu. L'on peut fixer la partie à tant de coups : trente, quarante, plus ou moins,

comme l'on veut; après quoi l'on voit à qui fera : il n'y a point d'avantage à faire, puisque lorsque la belle, ou le flux, ou le trente-un sont égaux entre deux Joueurs, il reste pour le coup suivant qui est double.

Celui qui doit mêler ayant fait couper à celui de sa gauche, donne à chacun des Joueurs d'abord deux cartes à l'ordinaire, et ensuite une troisième, qu'il retourne à chacun; et celui qui a la plus haute carte des retournées, gagne la belle, et tire par conséquent ce qui est dans le corbillon.

Vous observerez que, quoique l'as vaille onze points pour le trente-un, il est au-dessous du roi, de la dame et du valet pour la belle.

Après avoir tiré la belle, chacun regarde dans son jeu, s'il a le flux, c'est-à-dire, s'il a trois cartes de la même couleur, et celui qui l'a plus fort : l'as vaut pour le flux onze points, et sert à le faire gagner; et lorsque personne n'a le flux, on le met au coup suivant, en l'augmentant si l'on veut.

Enfin, après que la belle et le flux sont tirés, on en vient au trente-un; et chacun examinant son jeu, et après avoir compté en lui-même les points qui le composent, s'il approche de trente, et que, selon la disposition des cartes, il craigne de passer trente-un, il s'y tient, sinon il en demande; et celui qui a mêlé, en donne du dessus à chacun qui lui en demande, selon son rang, en commençant par sa droite.

On ne donne qu'une carte à chacun des Joueurs qui en demandent, et on ne recommence à donner que lorsque le tour en est fait : celui qui mêle peut en prendre à son tour, lorsqu'il trouve avantageux pour son jeu d'aller à fond.

Lorsque les Joueurs qui ont été à fond, ou sans y aller, ont au-dessus de trente-un pour le point, ils ne sauraient gagner ; mais celui des autres Joueurs qui a trente-un, ou si personne n'a ce point justement, c'est celui qui a le plus proche de trente-un qui gagne ; ce qui fait que, lorsque l'on a vingt-huit, vingt-neuf ou trente, on s'y tient, sans hasarder de prendre une carte qui pourroit porter le point au-dessus desdits trente-un.

Lorsqu'il y a plusieurs trente-un, c'est celui qui l'a eu le plutôt qui gagne ; c'est pourquoi celui qui a trente, doit avertir dès qu'il l'a ; et si deux ou plusieurs l'avaient dans un même tour, on renverrait le coup au jeu suivant. On feroit de même d'un point plus bas, et qui serait égal, s'il était le point gagnant. Voilà la manière dont on joue ce jeu, qui n'a rien que de fort aisé.

LE JEU
DU GILLET.

Le jeu du Gillet se joue à quatre personnes, qui font chacune leur jeu en particulier.

Le jeu de carte dont on joue, doit être le même que celui avec lequel on joue au Piquet, et les cartes y ont la même valeur; c'est-à-dire, que les as sont les plus fortes cartes du jeu et emportent les rois, les rois les dames, les dames les valets, etc.

Après avoir vu qui fera, celui qui mêle donne à chacun des Joueurs trois cartes, l'une après l'autre; mais auparavant, chacun des Joueurs a mis dans deux corbillons qui sont au milieu de la table, un jeton ou plus, s'ils veulent, et le jeton vaut autant qu'ils veulent le faire valoir.

L'un des deux corbillons, n'importe lequel, est pour le *gé*, qui est ce qu'on dispute d'abord; et l'on appelle *gé* deux as, deux rois, deux dames ou deux valets, etc.: le moindre tricon étant au-dessus, et gagnant le *gé* le plus haut.

Lorsque le *gé* est gagné, l'on en vient au second corbillon qui est pour le point ou flux; il dépend du premier d'aller du jeu

simple, ou de renvier de ce qu'il veut, ainsi du second, lorsque le premier a parlé : il peut augmenter le renvi, ou céder sans vouloir y aller, s'il n'a pas assez beau jeu pour cela.

Deux as en main valent vingt et demi ; un as et un roi, ou une autre carte qui vaille dix, de la même couleur, valent vingt-un et demi ; également deux as et un roi, ou une autre carte qui vaille dix, de la même couleur, valent vingt-un et demi ; ainsi des autres qui valent leur valeur, mais qui doivent être de la même couleur, pour ajouter les nombres de plusieurs cartes ensemble. Après que l'on a poussé le renvi autant qu'on l'a voulu, ceux qui ont tenu étendent leur jeu, soit qu'ils aient flux ou non : avoir flux, c'est avoir trois cartes d'une même couleur, comme trois cœurs ou trois carreaux, etc. Nous disons que le plus haut point gagne toujours, parce que celui qui a le plus haut flux a toujours le plus haut point.

LE JEU
DU CUL-BAS.

Le jeu du Cul-Bas est un jeu assez en usage dans plusieurs provinces : le nom en donne d'abord une idée. On le joue à cinq ou six personnes, plus ou moins ; et le jeu avec lequel on le joue contient toutes les cartes. Il faut, avant de commencer à jouer, régler la valeur de chaque jeton, et le nombre de tout ce que l'on veut jouer, après quoi l'on voit à qui fera. C'est la plus basse des cartes qui mêle, à cause qu'il y a plutôt du désavantage à mêler, parce qu'étant le dernier à prendre les cartes étendues sur le tapis, ceux qui sont premiers s'en accommodent et laissent souvent le dernier en peine. Celui qui mêle donne cinq cartes à chaque Joueur, par deux et trois : après quoi on prend huit cartes de dessus le talon, qu'on étale sur le tapis ; puis on met à part le talon qui ne sert plus de rien pour le jeu.

Lorsque les cartes sont données, chacun examine son jeu, et le premier voit d'abord s'il n'a point de cartes pareilles à celles qui sont étalées, comme, par exemple, s'il y a un roi, un as ou une autre carte, de quelque nombre qu'elle puisse être, et que dans son

son jeu il en ait aussi, il lèvera ce roi avec un roi, cet as avec un as, et ainsi des autres, en observant cependant qu'il ne peut en ôter qu'une à la fois pour un tour.

Celui qui suit lèvera un quatre, ou un neuf, ou un sept, et ainsi des autres, s'il en a de pareilles dans son jeu. Tous les autres Joueurs en font de même, chacun à son tour par la droite; et si quelqu'un de ces Joueurs, quel qu'il puisse être, et qui est à jouer, n'avait point de cartes pareilles à celles qui sont sur la table, il est obligé de mettre son *Cul-Bas*, c'est-à-dire, d'étaler devant lui ses cartes à découvert; et celui qui suit, peut, s'il s'accommode des cartes que l'on vient de mettre bas, s'en servir comme de celles du talon, et n'est pas obligé de mettre Cul-Bas; enfin, on ne met Cul-Bas que lorsqu'on n'a point dans son jeu des cartes de celles qui sont étalées sur le tapis.

Celui qui s'est plutôt défait de ses cinq cartes gagne ce que chacun a mis pour le Cul-Bas, et oblige les autres à lui donner autant de jetons qu'il leur reste de cartes en main; et ceux qui ont mis Cul-Bas lui donnent autant de jetons qu'ils ont étalé de cartes sur le tapis.

Nous avons dit qu'on ne pouvait lever qu'une carte à la fois: cependant un Joueur qui aurait dans son jeu trois cartes d'une même valeur, comme sont trois valets, et ainsi des autres, pourrait lever avec ses trois

valets, un valet qui serait étalé, et c'est un grand coup qui aide beaucoup à gagner la partie, puisqu'il ne reste à se défaire ensuite que de deux cartes. Les cartes dont on s'en va et celles qu'on lève sont mises en tas devant chaque Joueur, sens dessus dessous, et comme cartes inutiles.

De même, s'il y a sur le jeu trois cartes d'une même façon, comme trois huit, etc. celui qui a le quatrième huit dans son jeu peut les lever tous les trois à la fois; mais cela ne l'avance pas davantage, et il doit, s'il joue bien, prendre plutôt quelque autre carte sur le tapis, s'il le peut, cela ne pouvant pas lui manquer.

Lorsque dans les cinq cartes il arrive à quelqu'un des Joueurs quatre rois, quatre six, ou quatre autres cartes de la même sorte, il peut les écarter, en demander d'autres ou en prendre lui-même, si c'est lui qui donne.

Ce jeu est tout des plus aisés, n'ayant aucune règle à observer qui soit difficile : il ne laisse pas d'être fort divertissant.

LE JEU DU COUCOU.

L'on peut jouer à ce jeu, depuis cinq ou six personnes jusqu'à vingt.

Lorsqu'on est grand nombre, on joue avec un jeu de cartes entier, c'est-à-dire, où toutes les petites soient ; autrement, l'on joue avec un jeu ordinaire de Piquet, en observant que les as sont les dernières cartes du jeu.

Comme il y a un grand avantage à ce jeu de faire, on voit à qui fera, après avoir pris chacun huit ou dix marques qu'on fait valoir ce qu'on veut : celui qui est à mêler ayant fait couper le Joueur de sa gauche, donne une carte, sans la découvrir, à chaque Joueur qui, l'ayant regardée, dit, si la carte est bonne, *je suis content* ; et si la carte est un as ou une autre carte basse, il dit, *contentez-moi* à son voisin à droite, qui est obligé de changer avec lui de cartes, à moins qu'il n'eût un roi, auquel cas il dirait, *Coucou* ; et celui qui demandait à se faire contenter, est obligé de garder sa mauvaise carte : les autres continuent à se faire contenter de la même manière, c'est-à-dire, à changer de cartes avec le voisin à droite

et à gauche une seule fois, jusqu'à ce que l'on en soit venu à celui qui a mêlé, qui, lorsqu'on lui demande à être contenté, doit donner la carte de dessus le talon, à moins que, comme il a été déjà dit, ce ne fût un roi. Enfin la règle générale, c'est que chaque Joueur peut, lorsqu'il le croit avantageux à son jeu, et que c'est à son tour de parler, forcer son voisin à main droite de changer de carte avec lui, à moins qu'il n'ait un roi. Après que le tour est ainsi fait, chacun étale sa carte sur table, et celui ou ceux qui ont la plus basse carte payent chacun un jeton au jeu, qu'ils mettent dans un corbillon qui est exprès au milieu de la table : il peut se faire que quatre Joueurs payent à la fois, et c'est toujours la plus basse espèce des cartes qui sont sur le jeu, qui payent ; les as payent toujours quand il y en a sur le jeu : au défaut des as, les deux ; au défaut des deux, les trois, et ainsi des autres.

L'avantage de celui qui mêle est qu'il a trois cartes sur lesquelles il peut choisir celle qu'il veut pour lui ; ce qui fait que fort rarement celui qui mêle paye : chacun mêle à son tour, et lorsque quelque Joueur a perdu tous ses jetons, il se retire du jeu n'y ayant plus d'espérance pour lui ; et celui qui est le dernier à avoir des jetons, gagne la partie, quand il n'aurait qu'un jeton, si aucun des autres n'en a, et il tire ce que chacun a mis au jeu.

LE JEU
DE LA BRUSQUEMBILLE.

On peut jouer à la Brusquembille, deux, trois, quatre ou cinq; mais vous observerez que l'on joue à deux et à quatre avec trente-deux cartes, qui sont les mêmes avec lesquelles on joue au Piquet; et lorsque l'on joue trois ou cinq, il faut que le jeu soit composé de trente cartes seulement; c'est-à-dire, qu'on en lèvera deux sept, n'importe lesquels.

Lorsque l'on joue à quatre, l'on joue deux contre deux, et l'on se met ensemble d'un même côté de table, afin de pouvoir se communiquer le jeu.

Les as et les dix sont les Brusquembilles, et par conséquent les premières cartes du jeu; c'est-à-dire, que l'as lève le dix, le dix le roi, le roi la dame, la dame le valet, le valet le neuf, le neuf le huit, et enfin le huit le sept : mais vous observerez qu'il faut que la carte plus haute soit de la même couleur pour lever, à moins qu'elle ne fût triomphe, puisque le sept de triomphe lève un as d'une couleur qui n'est pas triomphe.

Lorsque l'on joue à la partie, c'est-à-dire, un contre un, ou deux contre deux, on conviendra d'abord de ce que l'on jouera; et si l'on joue trois ou cinq, chacun prendra

un nombre de jetons que l'on fait valoir à proportion du jeu qu'on veut jouer, plus ou moins ; on voit ensuite à qui fera, et celui qui doit mêler ayant fait couper le Joueur de sa gauche, donne à chacun des Joueurs trois cartes ; il en prend autant pour lui, une à une, ou toutes les trois ensemble, et en retourne une de dessus le talon, qui est celle qui fait la triomphe, et qu'il met toute retournée à moitié sous le talon, afin que l'on puisse la voir, et celui qui est à jouer, jette telle carte de son jeu qu'il juge à propos ; le second joue ensuite telle carte de son jeu qu'il veut sur la carte jouée, et ainsi des autres ; et celui qui prend la levée, soit pour avoir mis la plus haute de la couleur premièrement jouée, soit pour avoir coupé avec une triomphe, celui-là, dis-je, prend une carte du dessus du talon, et ainsi des autres chacun à son tour, ensuite commence à jouer comme le premier coup : après que la levée est faite, on recommence la même chose, jusqu'à ce que toutes les cartes du talon soient achevées, et celui qui prend la dernière carte, prend la triomphe de la tourne.

Vous remarquerez que j'ai dit que le second à jouer jouoit telle carte de son jeu qu'il trouvait à propos, parce qu'à ce jeu l'on n'est pas obligé de fournir de la couleur jouée, encore qu'on en ait, et qu'il n'y a point de renonce, pouvant couper une couleur jouée dont on a cependant dans son jeu.

Voilà la manière de jouer ce jeu, et on le joue de même en recommençant de mêler chacun à son tour, jusqu'à ce que l'on ait joué les coups que l'on est convenu; et si l'on n'a fait aucune convention là-dessus, on sera libre de quitter après chaque coup.

Voyons maintenant quels sont les droits qui se payent à ce jeu; droits qui n'ont cependant lieu que lorsque l'on ne joue qu'à trois ou à cinq, ou bien à quatre, lorsqu'on ne joue pas en partie deux contre deux.

Celui qui joue la Brusquembille de l'as de triomphe, reçoit deux jetons de chacun.

Il retire également deux jetons de chacun des Joueurs pour chaque as qu'il jouera, pourvu qu'il fasse la levée; car, s'il ne la faisait pas, celui qui jette un as, au lieu de gagner deux jetons de chaque Joueur, est obligé de leur en payer deux à chacun.

Il en est de même à l'égard des dix, qui valent un jeton de chaque Joueur à celui qui les a joués, s'il lève la main; et il lui en coûte également un pour chaque Joueur, si le dix qu'il a joué est levé par un autre, soit parce qu'il est coupé, ou autrement.

Celui, après cela, qui a le plus de points dans les levées qu'il a faites, gagne ensuite la partie, qui consiste en autant de jetons que l'on est convenu. Voici la manière dont on compte ses points : Après que toutes les cartes du talon ont été prises, et que l'on a joué toutes les cartes que l'on a en main, chacun voit les levées qu'il a, et compte

pour chaque as onze points, dix pour chaque dix, quatre seulement pour chaque roi; les dames valent trois points chacune, et chaque valet deux, et les autres ne sont comptées pour rien : ayant ainsi compté, celui qui, comme il a déjà été dit, se trouve avoir plus de points, gagne ce qui a été mis par chacun au jeu.

L'on doit par conséquent observer de faire des levées où il y ait beaucoup de points; par exemple, des as, des dix, des rois, des dames ou des valets, afin de pouvoir gagner le jeu, qui est ce qu'il y a de plus considérable à gagner.

L'usage et le bon sens apprendront mieux à bien jouer ce jeu que tout ce que nous pourrions en dire, la situation du jeu demandant de jouer un même coup tantôt d'une manière, et tantôt d'une autre : par exemple, lorsque l'on est avancé en points, il faut quelquefois prendre, quoiqu'il n'y ait pas beaucoup de points à la levée qu'on prend; ce qu'il ne faudrait pas faire si l'on n'était pas avancé, puisqu'il faudrait attendre un grand coup pour prendre.

Il suffit de dire que pour bien jouer la Brusquembille, il faut une grande attention, puisqu'il faudrait savoir, non-seulement les triomphes qui sont déjà sorties, mais encore toutes les Brusquembilles qui sont passées et celles qui sont dans le jeu, afin d'en faire son avantage en jouant.

Il n'y a pas un grand nombre de règles;

voici celles qu'il est à propos d'observer, pour rendre ce jeu amusant et intéressant.

I. Celui qui en mêlant trouve une ou plusieurs cartes tournées, ou en tourne lui-même quelqu'une, il remêle.

II. Si le jeu se trouve défectueux par une carte de moins, tout ce qui a été payé pendant le coup est bien payé; mais personne ne peut gagner la partie; et si le jeu est faux par deux cartes semblables, le coup cesse d'être joué dès qu'on s'en aperçoit, et si le coup est fini, le jeu est bon.

III. Celui qui joue avant son rang ne peut reprendre sa carte.

IV. Celui qui a jeté sa carte, ne saurait y revenir sous quelque prétexte que ce soit.

V. Celui qui prendrait avant son tour au talon, s'il a joint la carte prise avant son tour à son jeu, payerait à celui à qui elle irait de droit, la moitié de ce qui est au jeu, et la lui rendrait; et s'il ne l'avait pas jointe à son jeu, mais vue seulement, il donnerait deux jetons à chaque Joueur, et la laisserait prendre à qui elle va de droit.

VI. Celui qui en retirant sa carte du talon, en voit une seconde, paye deux jetons à chaque Joueur.

VII. Lorsque l'on joue en partie deux contre deux, si l'un des Joueurs voit la carte qui doit aller à un de ses adversaires, il leur est libre de recommencer la partie; et si la carte vue revient à lui ou à son compagnon, le jeu se continue.

VIII. Il n'y a point de renonce, ni l'on n'est pas forcé à mettre plus haut sur une carte jouée.

IX. Celui qui ayant accusé avoir un certain nombre de points, en aurait davantage et ne les accuserait qu'après que les cartes seraient brouillées, il ne pourrait revenir, et perdrait la partie si un autre Joueur avait plus de points dans les levées que ce qu'il aurait accusé.

X. Celui qui quitterait le jeu avant la partie finie, la perdrait.

Ces règles, comme nous l'avons dit, ne sont pas grand'chose; il est même rare que les coups arrivent où elles ont lieu.

On ne peut rien dire sur le nom qu'on a donné à ce jeu, sinon que c'est une idée plaisante de celui qui l'a inventé, et qui n'a aucun rapport au jeu.

LE JEU
DU BRISCAN.

Les cartes dont on se sert pour jouer au Briscan, sont les mêmes que celles du Piquet. On ne peut le jouer qu'à deux personnes. Celle qui fait, donne cinq cartes à l'autre, de la manière qu'elle le juge à propos, et en prend autant pour elle, après

quoi elle retourne la onzième carte. Cette carte désigne l'atout, et se met sous le talon. La personne qui ne donne pas les cartes commence à jouer; c'est ensuite la levée de chaque main, qui marque celui qui doit jouer. A mesure que l'on fait une levée, on est obligé, avant de jouer une autre carte, d'en prendre une au talon.

Quand on a dans ses mains le sept d'atout, on peut le changer avec la carte qui retourne, quelle qu'elle soit, pourvu qu'on le fasse avant de jouer pour la dernière levée des cartes du talon. On a la liberté de renoncer tant qu'il y a des cartes au talon; mais quand il n'en reste plus, il faut forcer ou couper la carte de celui qui joue.

Lorsqu'une fois on a compté une tierce, une quatrième, ou une quinte dans une couleur, les cartes qui ont servi à former l'une des trois ne peuvent plus valoir, si ce n'est dans les cas des quatre as, des quatre rois, des quatre dames, des quatre valets, ou des quatre dix. Par exemple: si l'on compte une tierce à la dame, et qu'après s'être défait du dix on vienne à tirer le roi, quoique ce roi, avec la dame et le valet que l'on a dans la main, forme une nouvelle tierce, cette tierce néanmoins ne peut plus valoir; mais ensuite, si l'on vient à avoir quatre dames ou quatre valets, on ne laisse pas d'en compter la valeur. Il en est de même pour les autres tierces, quatrièmes, ou quintes.

Quand, après avoir compté une tierce,

une quatrième, ou une quinte à la dame, on vient à lever le roi, ayant encore la dame dans son jeu, le mariage a lieu et vaut comme ci-après.

MANIÈRE DE COMPTER
LE JEU DU BRISCAN.

La Partie est de six cents points.

Les Quintes en atout, valent,
- La majeure, 600
- Celle au roi, 300
- Celle à la dame, 200
- Celle au valet, 100

Les Quatrièmes en atout, valent,
- La majeure, 200
- Celle au roi, 160
- Celle à la dame, 120
- Celle au valet, 80
- Celle au dix, 60

Les tierces en atout, valent,
- La majeure, 120
- Celle au roi, 100
- Celle à la dame, 80
- Celle au valet, 60
- Celle au dix, 40
- Celle au neuf, 20

Les Quintes, les Quatrièmes et les

Tierces dans les autres couleurs valent moitié moins que celles en atout.

Les quatre as valent	150
Les quatre dix,	100
Les quatre rois,	80
Les quatre dames ,	60
Les quatre valets ,	40

Le mariage en atout vaut . . . 40

Les mariages dans les autres couleurs, 20

Les mariages de rencontre valent autant que ceux que l'on peut faire dans son jeu.

Lorsque celui qui fait retourne une carte peinte, un as, ou un dix, il compte 10

Quand dans les cinq premières cartes de son jeu on a toutes cartes peintes, on compte 20

On continue à compter le même nombre, tant que l'on tire une carte peinte.

On compte la moitié moins pour les cinq premières cartes blanches, et tant qu'elles continuent d'être blanches.

L'as d'atout, excepté le cas où il aurait déjà été compté, vaut 30

Celui qui lève la dernière carte du talon compte 10

Lorsque toutes les cartes du talon étant levées, les cinq que l'on a dans la main sont toutes d'atout, on compte 30

Celui qui fait les cinq dernières levées compte 20

Quand tout est joué, celui qui a le plus de levées compte 10

Ensuite chaque carte vaut séparément à celui qui les a,

 L'as, 11
 Le dix, 10
 Le roi, 4
 La dame, 3
 Le valet 2

Le total des cartes que l'on peut compter monte à 120

Les trois dernières basses cartes ne comptent point.

Si par hasard il arrive que l'un des Joueurs fasse toutes les levées, cette vole lui fait gagner la partie.

LE JEU
DU MAIL.

Il y a deux sortes de règles pour le jeu du Mail ; les unes, *sur la manière d'y bien jouer* ; les autres, *pour décider les divers événemens qui peuvent arriver à ce jeu*. On commencera par les premières, qui sont les plus essentielles.

Il est certain que de tous les jeux d'exercice, celui du Mail est le plus agréable, le moins gênant, et le meilleur pour la santé ; il n'est point violent, on peut en même temps jouer, causer, et se promener en

bonne compagnie. On y a plus de mouvement qu'à une promenade ordinaire ; l'agitation qu'on se donne en poussant la boule d'espace en espace, fait un merveilleux effet pour la transpiration des humeurs, et il n'y a point de rhumatisme ou d'autres maux semblables, que l'on ne puisse prévenir ou guérir par ce jeu, à le prendre avec modération, quand le beau temps et la commodité le permettent.

Il est propre à tous les âges, depuis l'enfance jusqu'à la vieillesse ; sa beauté ne consiste pas à faire de grands coups, mais à jouer juste, avec propreté, sans trop de façons ; et quand à cela on peut joindre la sureté et la force, qui font la longue étendue du coup, on est alors un Joueur parfait.

Pour parvenir à ce degré de perfection, il faut chercher la meilleure manière de bien jouer, se conformer à celle des beaux Joueurs, se mettre aisément sur sa boule, ni trop près, ni trop loin ; n'avoir pas un pied guère plus avancé que l'autre ; les genoux ne doivent être ni trop mous, ni trop roides, mais d'une fermeté bien assurée, pour donner un bon coup.

Attitude du corps.

Le corps ne doit être ni trop droit, ni trop courbé, mais médiocrement penché, afin qu'en frappant il se soutienne par la force des reins, en le tournant doucement en ar-

rière de la ceinture en haut avec la tête, sans toutefois perdre la boule de vue.

C'est ce demi-tour du corps qu'on appelle, *jouer des reins*, qui faisant faire un grand cercle au mail, fait l'effet de la force mouvante qui vient de loin.

On ne doit pas lever le mail trop vîte, mais uniquement sans se laisser emporter, se tenir un instant dans sa plus haute portée, pour frapper sur-le-champ le coup avec vigueur, en y joignant la force du poignet, sans changer néanmoins la situation du corps, des bras ni des jambes, afin de conserver toujours la même union sur l'ajustement que l'on a dû prendre du premier coup d'œil avec sa boule.

Différentes manières des Joueurs.

On voit des gens qui *ne jouent que des bras*, c'est-à-dire, qui ne font pas ce demi-contour du corps qui vient des reins; mais, outre qu'ils s'incommodent la poitrine par le grand effort qu'ils font faire à leurs bras seuls en raccourci, ils ne sauraient jamais être ni beaux ni fort joueurs, parce qu'ils ne lèvent pas le mail assez haut.

Quelques-uns le lèvent trop sur leurs épaules; d'autres ne le lèvent qu'à la moitié de leur taille, et frappent la boule par secousse comme s'ils donnaient un coup de fouet. Il y en a qui, ouvrant étrangement les jambes et se cramponnant sur la pointe

des pieds, s'abandonnent si fort sur la boule, que s'ils venaient à la manquer tout-à-fait, rien ne les empêcherait de tomber et de donner, comme l'on dit, du nez en terre; quelques autres lèvent en l'air le coude gauche pour mesurer le coup; ce qui fait que très-rarement ils touchent la boule à plein.

Toutes ces manières sont aussi mauvaises que désagréables, et on doit les changer. Chaque exercice a ses lois qu'on est obligé de suivre; la danse, le manége, les armes ont une attitude et une contenance réglées, sans lesquelles on ne sauroit rien faire que grossièrement et de mauvaise grace.

Le Mail est à peu près de même : c'est un jeu noble, exposé à la vue du public; c'est-pourquoi on ne sauroit y jouer devant le monde que suivant ses véritables règles.

Mains, bras.

Les mains ne doivent être ni serrées, ni trop éloignées l'une de l'autre; les bras, ni trop roides, ni trop alongés, mais faciles, afin que le coup soit libre et aisé. La main gauche, qui est la première posée, doit avoir le pouce vis-à-vis le milieu de la masse; le pouce de la droite doit croiser un peu en biais sur la pointe des autres doigts, ne pas être dessus ni à côté du manche; car c'est ordinairement ce qui fait *crosser*, parce que si, en levant les mains pour donner le coup, on a le pouce droit ainsi

croisé, la masse varie en tombant sur la boule, et ne saurait la frapper en son point. Il faut donc que la main droite tienne le mail, comme les Joueurs de paume tiennent la raquette ; car ce pouce ainsi accroché avec le bout des autres doigts, est bien plus ferme, dirige mieux le coup où l'on veut aller, et donne plus de facilité et de force au poignet, qui doit agir vivement en l'un et en l'autre de ces deux jeux.

Pieds.

Pour être bien sur la boule, il faut se bien assurer sur ses pieds, se mettre dans une posture aisée, que la boule soit vis-à-vis le talon gauche, ne pas trop reculer le pied droit en arrière, ni baisser le corps, ou plier le genou quand on frappe, parce que c'est ce qui met le Joueur hors mesure, et qui le fait souvent manquer.

Toutes ces observations sont de conséquence à quiconque voudra les suivre pour bien jouer. On ne doit pas être long-temps à mesurer son coup : une seule fois, avec un peu d'habitude, suffit ; et l'on remarque que ceux qui sont le plus long-temps à tâtonner leur boule, sont ceux qui la manquent plutôt, et dont on se moque après, parce que ceux qui voient jouer, aiment qu'on soit prompt, et qu'on ne joue pas de mauvais air.

Mail.

Pour acquérir cette justesse si nécessaire à ce jeu, et qui en fait toute la propreté, il faut avoir un mail qui soit toujours de même poids et de même hauteur; ce qui doit être proportionné à la force et à la taille du Joueur.

Si le mail est trop long ou trop pesant, on prend la terre; s'il est trop court ou trop léger, il ne donne pas assez de force, et l'on prend la boule par dessus, ou, comme on dit, *par les cheveux*. Il importe donc à chaque Joueur de se choisir un mail qui lui convienne, dont il se rende le maître, et qu'il proportionne encore la boule à la masse, car il est bon de prendre garde à tout.

Boules.

Si l'on joue d'un mail dont la masse ou la tête ne pèse que dix onces, on jouera mieux et plus loin d'une boule qui n'aura qu'environ la moitié de ce poids, que d'une plus forte. Si l'on joue d'une masse de treize à quatorze onces, qui sont celles dont on se sert le plus communément, il est certain qu'avec des boules de cinq à six onces, on fera de plus grands coups : cela dépend quelquefois du temps qu'il fait, et du terrain sur lequel on joue. Il est bon de savoir que quand le vent est favorable, ou que le terrain est

sablonneux, ou qu'il descend un peu, quoique d'une manière imperceptible, il faut jouer de grosses boules, qui n'excèdent pourtant pas la portée de la masse, et l'on fera de plus grands coups. Quand le temps est humide, ce qui rend le terrain du jeu *sourd*, c'est-à-dire, difficile à couler, on jouera des boules légères, qui iront mieux que celles qui sont de poids. Mais quand il fait beau, que le terrain est sec et uni, c'est alors que, pour faire de plus grands coups, on doit jouer des voguets ou petites boules qui aient bien leur poids, en gardant toujours néanmoins, autant qu'il est possible, la proportion ci-devant observée du poids de la masse avec celui de la boule.

Il ne sera pas inutile de remarquer combien il est avantageux à ce jeu d'avoir de bonnes boules; c'est le pur hasard de la nature qui les forme, et, s'il faut ainsi dire, qui les pétrit; mais c'est l'adresse du Joueur habile, qui achève de les faire en les bien jouant, de les connaître pour s'en servir à propos.

Ces boules sont de racine de buis : les meilleures viennent des pays chauds; on les trouve dans les fentes ou petits creux de rochers où il fait des nœuds. On les coupe, et on les laisse sécher un certain temps; après quoi, les ayant fait tourner et battre à grain d'orge, on ne les joue qu'à petits coups de mail sur un terrain graveleux ; on les joue ensuite plus fort; on les fait frotter avec de

la pariétaire, toutes les fois qu'on les accommode après qu'on s'en est servi ; enfin, à force de coups de mail, et de les faire rouler, elles deviennent dures. On prend garde à celles qui vont le mieux, c'est-à-dire, qui ne sautent et ne se détournent point de leur chemin ; ou, pour parler le langage du Mail, *qui ne s'éventent pas :* alors on doit mesurer ces boules ainsi faites, les tenir dans un sac avec du linge sale, qui est le meilleur endroit, ni sec, ni humide, où l'on peut les conserver saines ; on doit les peser pour savoir le poids au juste de celles qui vont le plus loin, lesquelles doivent être certainement regardées comme les meilleures.

Compas pour mesurer les boules.

Pour cela, on avait ci-devant des mesures de papier ; mais on a inventé depuis une espèce de compas rond, pour marquer le poids que doivent avoir ordinairement les bonnes boules de toutes sortes de grosseur, depuis le *voguet* jusqu'au *tabacan*, ce qui est très-commode.

LA BERNARDE.

Il y a eu une boule d'un grand renom, dont l'histoire ne sera peut-être pas inutile ni désagréable, et fera voir de quelle importance est une boule au jeu de Mail. Un marchand de boules de Provence en apporta

un gros sac à Aix ; les Joueurs, qui étaient en grand nombre dans cette ville, les achetèrent toutes trente sous la pièce, à la réserve d'une seule, qui étant moins belle que les autres, fut rejetée. Un bon Joueur, nommé BERNARD, vint le dernier ; il acheta cette boule de rebut, dont il ne voulut donner que quinze sous ; elle pesait sept onces deux gros, et était d'un vilain bois à moitié rougeâtre ; il la joua long-temps, la fit, et elle devint si excellente, que quand il avait un grand coup à faire, elle ne lui manquait jamais au besoin, et lui faisait immanquablement gagner la partie : elle fut appelée *la Bernarde*. Le Président de Lamanon, qui l'a eue depuis, en a refusé plusieurs fois cent pistoles. *Louis le Brun*, un des plus habiles Joueurs de Mail qu'il y ait eu en Provence, qui, dans un jeu uni, sans vent et sans descente, faisait jusqu'à quatre cent cinq pas d'étendue, voulut faire une expérience de *la Bernarde ;* il la joua diverses fois avec six autres boules de même poids et de même grosseur : son coup était si égal, que les cinq autres boules étaient presque toutes ensemble, à un pied ou deux de différence ; pour *la Bernarde*, on la trouvait toujours cinquante pas plus loin que les autres ; ce qui lui fit dire un jour plaisamment, *qu'avec la Bernarde il jouerait aux grands coups avec le Diable*. On doit croire que ce que cette boule avait de particulier, est sans doute qu'elle était également pesante par-tout, de-

puis sa superficie jusqu'à son centre, puisqu'elle se soutenait si bien dans son roulis; au lieu que les autres qui n'allaient pas de même, quoique de poids, étaient inégales dans leur pourtour, étant plus pesantes d'un côté que d'un autre; ce qui les faisait aller de travers, par sauts et par bonds.

De ce raisonnement il s'ensuit deux choses : la première, que chaque bon Joueur doit connaître ses boules pour les jouer du bon côté qu'elles doivent être frappées pour aller au plus loin. Il y en a, par exemple, qu'il faut jouer sur le bois, quand c'est là son bon roulis; ce qu'on apprend par l'expérience, quand on joue souvent à ce jeu. La seconde, que pour donner le juste prix aux boules, il ne faut pas les prendre au hasard, sur leur beauté, leur dureté ou leur poids, mais voir quand elles vont bien sous le coup de mail, et plus loin que les autres de même grosseur.

Masses ou têtes de Mail.

Ce n'est pas assez, pour faire de grands coups, d'avoir des boules faites, il faut que la tête du mail soit faite aussi, c'est-à-dire, *qu'elle se soit durcie par les coups qu'elle aura joués.* L'expérience ayant fait connaître qu'une boule poussée par une masse neuve ou fendue, ira moins loin de quelques pas que si elle avait été frappée d'une vieille masse bien saine, et qui a acquis sa dureté.

On a reconnu que les masses de *George*

Minier, d'Avignon, qui sont de chêne vert, et sur-tout celles du père, sont incomparablement mieux faites et meilleures que celles de tous autres ouvriers.

Longueur du manche du mail.

Quant aux manches de mails, en Provence et en Languedoc, on ne les tient pas plus longs que de la ceinture en bas, parce qu'on en est bien plus maître, plus sûr et moins gêné, sans remuer sa boule, en la jouant où elle se rencontre. Mais comme à la Cour et à Paris on peut mettre sa boule en beau, si ce n'est quand on tire à la passe, on a trouvé que la mesure du manche, prise sous l'aisselle, était la plus juste qu'on pouvait prendre, pour faire de grands coups : celles qui vont au delà sont outrées; on aura bien de la peine à s'y ajuster; et à moins d'une grande habitude, on ne fera quelques grands coups que par hasard. Ainsi, on doit conseiller à ceux qui veulent jouer au Mail, de commencer par un qui ne vienne qu'à la ceinture, et dont ils se rendront maîtres, en ne jouant d'abord que des demi-coups. A mesure qu'ils se fortifieront, ils pourront alonger leur mail de deux ou trois pouces, jusqu'à ce qu'ils puissent s'accoutumer à bien jouer d'un qui vienne jusqu'à l'aisselle, et s'en tenir là pour se rendre très-forts Joueurs : que si l'on n'observe pas cette petite gradation, on doit s'assurer qu'on ne jouera jamais avec la justesse

justesse ni avec la propreté que demande ce jeu.

On peut ajouter pour la bienséance, qu'on n'aime pas à voir en public des personnes de condition sans veste ou en justaucorps, ni sans perruque; on peut être légérement et commodément vêtu, n'avoir pas de ces vestes bigarrées ou mi-parties de différentes étoffes, avoir de petites perruques naissantes ou nouées, et un chapeau; ce qui sied toujours bien, et est beaucoup plus honnête devant le monde, que d'avoir des bonnets, quelque beaux et magnifiques qu'ils puissent être. Il ne faut pas oublier qu'on doit toujours jouer les mains gantées; ce qui, outre la propreté, sert à tenir le mail plus ferme quand on donne le coup, et garantit en même temps les mains de durillons.

Il y a des personnes qui, en jouant la première fois au Mail, voudraient faire d'aussi grands coups que les maîtres, ce qui n'est pas possible : on ne peut acquérir la justesse et la sureté de ce jeu qu'avec un peu de patience, en s'y accoutumant insensiblement par demi-coups; car les maîtres et les bons Joueurs ne s'y rendent habiles qu'en jouant souvent plusieurs boules, qu'ils se renvoient à petits coups l'un à l'autre; ce qui fait un double bon effet, en ce qu'ils jouent surement, sans façon, et qu'ils battent leurs boules neuves.

Ce jeu a toujours été regardé comme un des plus innocens et des plus agréables amu-

semens de la vie, puisqu'on y joint la force à l'adresse, qu'on s'y fait une santé plus robuste qu'en tout autre exercice du corps, et qu'on y peut jouer sans peine, depuis l'enfance jusqu'à l'âge le plus avancé.

Nouveau Mail comme un Billard.

On pourrait faire un nouveau jeu de Mail à une maison de campagne, plus court, où l'on ne ferait que de petits coups de mesure sur les règles, comme on joue au Billard.

Il suffirait pour cela d'avoir une allée de cent cinquante ou deux cents pas de long, sur dix ou douze pas de large plus ou moins, la rendre très-unie, la faire entourer de pierres bien jointes, ou de planches de chêne un peu épaisses, mettre un archet à chaque bout, et un pivot de fer au milieu : l'on débuterait vis-à-vis de l'archet, pour s'aller mettre en passe à l'autre bout, comme on fait au Billard, jouer toujours du mail, et la boule d'où elle serait ; et celui qui, après avoir passé à l'archet, toucherait le premier au pair, ou au plus haut fer du milieu, qui serait comme l'*ivet* est au Billard, gagnerait la partie. Ce qui ne laisserait pas de faire un divertissement très-agréable à diverses personnes de tous états et de tous âges, qui joueraient au rouet ou en partie, comme au Billard. L'avantage qu'on y trouverait, c'est qu'on prendrait l'air à couvert dans un exercice modéré, sans beaucoup de fatigue, et

qu'on se rendrait sûr insensiblement pour jouer parfaitement bien au Mail, où toute la science consiste, comme on l'a déjà dit, à frapper nettement sa boule; ce qu'on n'acquiert qu'en s'accoutumant à la bien jouer par de petits coups, d'où l'on parvient ensuite à en faire de grands, quand on s'est bien assuré de sa boule, et qu'on la pousse et dirige juste où l'on veut.

Passe.

Après ce qui vient d'être observé pour le jeu de Mail, il faut dire quelque chose pour bien tirer à la passe avec la levée, quand on est à la fin de la partie du jeu ordinaire. Il faut se mettre de bonne grace sur la boule d'acier; qu'elle soit à la pointe, ou à deux ou trois doigts du pied droit en dehors; s'ajuster du bras et de l'œil sans faire trop de façons, ni aucune grimace; avoir le corps médiocrement penché sur la droite, et la pointe du pied gauche légérement posée à terre, afin qu'en tirant le coup, on avance un peu vivement et ensemble le corps avec le pied gauche; que l'on fasse agir en même temps, l'œil, le bras et le poignet, pour porter sa boule juste, et, si l'on peut, de volée, le plus près du milieu de l'archet, afin de le franchir hardiment pour gagner la partie. Toutes les autres manières de tirer à la passe, comme d'avancer le pied gauche, mettre la boule à côté, en dedans, ou entre

les deux pieds, bien loin d'être bonnes, sont au contraire de très-mauvaise grâce.

Régles générales du jeu de Mail.

I. Il y a quatre manières de jouer au Mail : au *rouet*, en *partie*, aux *grands coups* et à la *chicane*.

II. Jouer au *rouet*, c'est quand chacun joue pour soi et par tête : un seul en ce cas, passant au pair, ou au plus quand il se trouve en ordre, gagne le prix dont on est convenu pour la passe.

III. On joue en *partie*, quand plusieurs se mettent d'un côté pour jouer avec d'autres d'égale force en pareil nombre ; et si le nombre est inégal, on peut faire jouer deux boules à un seul d'un côté, jusqu'à ce qu'un autre Joueur survienne pour remplir la place vacante.

IV. Aux *grands coups*, c'est quand deux ou plusieurs jouent à qui poussera plus loin ; et quand l'un est plus fort que l'autre, le plus faible demande avantage, soit par distances d'arbres, soit par distances de pas.

V. Pour ce qui est de la *chicane*, on y joue en pleine campagne, dans des allées, des chemins, et par-tout où l'on se rencontre. On débute ordinairement par une volée, après quoi l'on doit jouer la boule en quelque lieu pierreux ou embarrassé qu'elle se

trouve, et on finit la partie en touchant un arbre ou une pierre marquée, qui sert de but, ou en passant par certains détroits dont on sera convenu ; et celui dont la boule qui aura franchi ce but sera le plus loin, supposé que les Joueurs de part et d'autre soient du pair au plus, aura gagné.

VI. A quelques-unes de ces quatre manières, on doit convenir, avant le début, de ce que l'on joue.

VII. Personne ne doit se promener dans le Mail quand on joue, à cause des accidens qui pourraient arriver.

VIII. Il faut être au moins à cent pas de distance, pour ne pas blesser ceux qui sont devant, et crier toujours *gare!* avant que de jouer.

IX. Ceux qui, dans un jeu régulier, ne sont ni de *rouet*, ni d'aucune *partie*, ni des *grands coups*, ne doivent pousser qu'une boule, afin de ne point incommoder les autres.

X. Quiconque jouant manque tout-à-fait sa boule, ce que l'on appelle faire une *pirouette*, perd un coup. Lorsque le mail se casse en rabattant, ou qu'il se démanche, si la masse passe la boule, le coup perdu est nul, et le Joueur recommence sans rien perdre.

XI. Si l'on fait un faux coup, ou que l'on soit arrêté, en quelque sorte que ce puisse être, par la faute de ceux avec qui l'on joue, ou du porte-lève, l'on pourra recommencer, en quelque endroit du jeu que ce soit ; mais

toutes autres personnes, animaux ou rencontres, seront comme une pierre au jeu.

XII. L'on ne pourra, en aucun lieu, défendre les boules de ceux avec qui on joue, ni celles qui viendront à se heurter quand elles sont roulantes, si ce n'est qu'on les ait défendues pour le grand coup.

XIII. On ne peut mettre sa boule en beau pour jouer où on l'a trouvée, sans néanmoins l'avancer ni la reculer, que ce ne soit de l'agrément des Joueurs.

XIV. Qui jouera une boule étrangère ne perdra rien, et pourra jouer la sienne quand il la trouvera; mais celui qui jouera la boule de quelqu'un de sa compagnie, perdra un coup pour sa méprise, et continuera à jouer du lieu où sera sa boule, en comptant le coup perdu; et celui duquel il aura joué la boule, sera tenu d'en jouer une autre, de la place où la sienne était; et si un étranger joue la boule d'un des Joueurs de la partie, on la remet à peu près où l'on juge qu'elle était.

XV. S'il survenait des différens pour des coups ou des hasards imprévus, on peut s'en rapporter au Maître du jeu ou à des personnes présentes, qui en aient quelque expérience, pour en passer sur-le-champ par leur avis.

Du Début.

I. Le début est le premier coup que chacun joue à toutes les passes que l'on fait.

II. On peut mettre du sable, de petites pierres, une carte roulée, ou un morceau de bois, pour élever sa boule tant qu'on veut, quand on débute.

III. Qui a une fois débuté pour être de la passe ou d'une partie, ne pourra plus se retirer sans payer ce qu'on jouait, si ce n'est du consentement des Joueurs.

IV. Quand la boule de quelqu'un sort au début, il peut rentrer la première fois pour deux, en jouant une seconde boule ; et si elle venait à sortir encore, il ne peut plus rentrer de lui-même, mais par la permission des Joueurs, et sa seconde rentrée, qui est la troisième boule, lui coûte quatre passes; s'il rentrait pour une quatrième boule, il lui en coûterait huit, et ainsi du reste, en doublant toujours.

V. Quand le jeu du *rouet* est commencé, et qu'un de ceux qui en est, a gâté son jeu pour avoir manqué ou être sorti et rentré en doublant les mises, il peut refuser un survenant de se mettre de la partie, en attendant que la passe ait été finie.

VI. Ceux qui portent au plus loin coup, ou à un certain arbre, doivent aller au moins jusqu'aux cent pas du début des deux côtés, autrement ils ne peuvent plus prendre leur avantage.

VII. Quiconque en débutant, aura mal joué sans sortir, de sorte qu'il ne puisse y aller en trois ou en quatre, suivant que tous

les autres y iront, il ne pourra rentrer pour deux, si les Joueurs ne le veulent.

VIII. Quand le *rouet* a commencé, ou est à un début, ceux qui se présentent pour en être, doivent s'informer de ce que l'on joue, afin que personne ne puisse faire de mauvaise contestation là-dessus.

Des grands coups.

I. Celui qui jouera un *grand coup*, en quelque lieu que ce soit, ayant, du consentement de son adversaire, défendu toutes sortes de hasards, s'il en survient quelqu'un, le coup sera nul.

II. Si le premier jouant un *grand coup*, n'a rien défendu, celui qui joue après ne peut défendre.

III. Lorsque celui qui joue le second, au *grand coup*, rencontre la boule du premier, quand elle n'aurait fait que la toucher, cela suffit pour faire dire qu'elle a gagné, quand elle serait restée en arrière.

IV. Une boule sortie peut gagner encore le *grand coup*, si elle est allée plus loin, quoique hors du jeu, en la remettant vis-à-vis la place où elle sera trouvée.

V. Aux *grands coups*, comme au *rouet* et en *partie*, ceux qui touchent aux ais ou aux murailles, ne peuvent plus rien défendre, et courent le risque de tous les hasards.

Des boules sorties, arrêtées, poussées, perdues, changées, cassées et défendues.

I. Toute boule roulante, qui en rencontre une arrêtée dans les cinquante pas du début, ou à vingt-cinq pas des autres coups, courra le hasard de la rencontre, si elle n'a été défendue avant que d'être jouée. Mais cette défense n'aura pas lieu, si la boule roulante touche les ais ou les murailles avant de rencontrer la boule.

II. Les cinquante et les vingt-cinq pas se mesurent de l'endroit où l'on aura joué, à celui où la boule aura rencontré l'autre : passé ces distances, il n'y aura plus rien à défendre, si ce n'est aux *grands coups*, encore faut-il que les Joueurs en soient convenus auparavant.

III. Qui sortira, perdra un coup, pour jouer sa boule dans le mail vis-à-vis l'endroit où elle sera trouvée.

VI. Une boule qui sera passée par un trou des égouts faits exprès pour faire écouler les eaux du jeu, ne sera pas réputée sortie, et on la remettra dans le jeu vis-à-vis, sans rien perdre.

V. Boule fendue ou collée, une fois défendue, sert à toute séance d'entre mêmes Joueurs ; et si elle vient à s'éclater, le coup est nul, et celui à qui elle était en joue une autre.

VI. Si une boule non fendue se casse,

qu'un morceau vienne à sortir, et que l'autre demeure dans le jeu, il sera libre à celui qui l'aura jouée, de prendre ce dernier pour continuer la partie, et jouer une autre boule à sa place; mais si tous les morceaux étaient dehors, le Joueur perd un coup pour rentrer.

VII. Si une boule arrêtée est avancée ou reculée par quelque hasard que ce soit, et que des gens de bonne foi le disent, on pourra les croire, et la remettre à peu près où elle était.

VIII. Celui dont la boule sortira au second coup, pourra rentrer pour une autre passe, de l'aveu des Joueurs, en rejouant de l'endroit d'où il était : il abandonne en ce cas sa première passe, qui ne peut plus être pour lui, quand il gagnerait la courante; mais cette passe abandonnée sera pour tout autre qui s'en avisera le premier, en gagnant une passe suivante.

IX. Une boule sortie au troisième ou quatrième coup, le Joueur ne pourra plus rentrer, et doit finir la partie comme il se trouvera.

X. Celui à qui on a changé la boule, peut jouer celle qu'il a trouvée à la place de la sienne.

XI. Boule dérobée, met celui à qui elle était hors de la partie, excepté celle dont il était rentré pour deux; ou en place une autre pour lui où il plaît à la compagnie, ce qui n'est qu'une tolérance.

Du tournant, du rapport et de l'ajustement.

I. Quand un Joueur a sa boule dans le *tournant*, il ne lui est pas permis de s'élargir, mais il doit jouer du lieu où sera sa boule, sur la ligne droite, et de niveau des ais au tambour.

II. On dit *être en tourne*, quand on a passé la ligne des ais vis-à-vis le tambour ; et *être en vue*, quand de l'endroit où est sa boule on voit en plein l'archet de la passe.

III. Pour s'ajuster au troisième ou quatrième coup, il doit toujours être joué du mail, et jamais en aucun cas il ne le peut être de la levée, laquelle ne sert que pour tirer la passe.

IV. Quand on joue en trois coups de mail, si quelqu'un plus fort que les autres allait en passe ou approchant en deux ; ou bien s'il y allait en trois coups, quand on est convenu d'y aller en quatre, il doit alors rapporter sa boule aux cinquante pas, à compter de la pierre, pour jouer son coup d'ajustement avec le mail.

V. Celui dont la boule est allée le plus avant vers la passe, est obligé de la rapporter le premier, et de jouer son coup d'ajustement des cinquante pas, et ainsi des autres de même suite.

De la Passe.

I. Ceux qui arriveront les premiers à la passe, l'achèveront avant que d'autres Joueurs qui les suivent puissent les interrompre, étant des règles de la bienséance d'attendre, afin que chacun puisse jouer à son tour sans être empêché ni incommodé.

II. Toute-boule qui tient de la pierre est en passe, et celle qui tient du fer est derrière.

III. Qui passe à son troisième coup est derrière, et doit revenir en son rang; il en est de même à celui qui passe au quatrième, quand on joue en quatre coups de mail.

IV. Si, jouant en trois coups, l'on est poussé par une ou plusieurs boules du jeu, qui depuis le premier ou le second coup vous mène jusqu'en passe, non-seulement celui qui aura été poussé ne rapportera pas aux cinquante; mais s'il se trouvait si avant que d'autres de la partie vinssent à tirer, et passer dans leur ordre, ou à deux de plus de celui qui aurait été si heureusement avancé, il pourra alors tirer la passe, non avec son mail, mais avec sa lève du milieu, où il se trouvera comme obligé; autrement l'avantage d'avoir été poussé si avant, lui demeurerait inutile.

V. Et si personne n'ayant passé, quelqu'un des autres Joueurs se trouve avant lui plus près du fer, il peut faire de deux choses

l'une : ou s'ajuster du mail sur les plus avancés, pour tirer avant ou après eux, suivant son ordre : ou tirer la passe avec la lève du lieu où il sera, auquel cas il ne le fera que comme s'il était à son ordre.

VI. Quand on est arrivé vers la passe, le premier qui y tire peut faire dresser le fer, s'il n'était pas bien droit et à plomb ; mais si quelqu'un était à côté du fer qui eût de la peine à pouvoir passer, on doit en ce cas laisser l'archet comme il est, à cause du hasard ; et si celui qui se trouve incommodé y touche de son autorité privée, sans l'avoir demandé à ses compagnons, on doit l'obliger de rigueur à le faire remettre comme il était, ou bien comme la compagnie le jugera à propos.

VII. Il n'est pas permis de biller la boule de sa partie, ni de se mettre devant elle et joignant, quand on revient de derrière, à moins qu'on ne joue sa boule de l'endroit où elle s'est trouvée.

VIII. Pour juger si une boule tient du fer, il faut passer un fils entre la boule et les deux montans de l'archet qui sera à plomb : si le fil touche tant soit peu la boule, elle est réputée derrière ; ce qui sera mesuré par le porte-lève, ou par toute autre personne désintéressée.

IX. Qui tire au surplus sur un qui est au pair, ne peut plus revenir, à moins qu'ils ne soient les deux derniers Joueurs qui restent, et alors son retour est de peu de

conséquence ; mais celui qui tire au pair et revient au plus., a encore quelque ressource.

X. L'on ne peut revenir de derrière, que tous les autres Joueurs ne soient venus à la pierre de passe, et le plus éloigné du pont du milieu du fer, doit revenir le premier.

XI. Quand quelqu'un est en passe, s'il voulait s'ajuster pour se mettre en beau au milieu du jeu, il faut qu'il prenne garde à ne pas s'éloigner du fer plus qu'il n'était, parce qu'il perdrait son coup et par conséquent la passe.

XII. Un Joueur voulant passer, s'il se trouve une boule étrangère devant ou derrière la sienne, qui le gêne et l'incommode, il peut l'ôter sans hésiter ; mais si c'est une boule de Joueurs, elle doit demeurer où elle se trouve, et telle qu'elle est, quand ce serait un tabacan, pourvu qu'elle n'eût pas été remuée par celui à qui elle est ; car s'il l'avait touchée pour y mettre sa boule de passe, il la doit laisser.

XIII. Qui a été pour deux ou pour plusieurs du coup du début, profite de tout s'il gagne la passe ; mais s'il est rentré au second, il pourra bien gagner la passe des autres, et se sauver même pour la dernière ; mais pour la première qu'il abandonne, elle est absolument perdue pour lui, et elle appartient à celui qui gagne la passe suivante, s'il se souvient de la demander.

XIV. Quand celui qui a gagné la passe

débute sans avoir demandé auparavant si quelqu'un était pour deux, il perd cette passe oubliée, *et on l'envoie*, comme on dit communément, *à Avignon;* cette même passe se trouve donc alors encore suspendue, ou réservée pour celui qui gagnera la passe suivante, pourvu qu'il n'oublie pas de la demander.

XV. Si quelqu'un est pour deux ou pour plusieurs du début, et que l'on fasse sauve avec lui, sans s'expliquer pour combien, il ne sera régulièrement sauvé que pour une passe, car pour être sauvé du total, il faut s'en être auparavant expliqué.

XVI. Celui qui aura sauvé un de la troupe, et qui viendra à partager les passes avec un autre, sans tirer, prendra dans son lot celui qu'il aura sauvé.

XVII. Qui passe au pair, ou au plus, gagne; et qui passe à deux de plus, oblige, c'est-à-dire, qu'il gagne, si celui qui joue reste à un de plus après lui, manque à passer; et si ce dernier passe, il gagne tout.

XVIII. Il faut avoir affranchi le fer par dedans pour avoir passé; et si, comme il arrive quelquefois, la boule frappant le fer, passait et revenait en pirouettant en deçà du fer, elle ne laisserait pas d'avoir gagné, comme étant une fois passée, par la même raison qu'une boule qui ayant été derrière, reviendrait en avant du fer par la force du coup, ou autrement, on la doit remettre

derrière aussi loin qu'elle serait trouvée revenue devant.

XIX. Qui tire au pair ou au plus à la passe, et rencontre une boule, la mettant derrière, elle y est mise.

XX. Qui passe de la lève, voulant s'ajuster au pair ou au plus, sera réputé derrière et ne gagnera pas, à moins qu'il n'ait joué précisément du lieu où était sa boule. C'est pourquoi, quand on veut faire ce coup, il est toujours bon d'avertir qu'on joue pour passer, ou pour se mettre sous les fers.

XXI. Si quelqu'un tirant à la passe, fait passer une autre boule avant la sienne, la première passée gagne, pourvu qu'elle soit en son ordre du pair ou du plus ; car si, par exemple, elle était à deux de plus, et que celle qui l'aurait fait passer, passât aussi la dernière, celle-ci gagnerait comme obligée de passer à reste un de plus l'autre.

XXII. Pour biller une boule que l'on veut mettre derrière, et passer, il ne faut point porter la lève jusque sur l'autre boule pour la pousser en traînant, ce qui s'appelle *billarder* ; mais on doit jouer franchement sa boule pour aller chasser l'autre, sans l'aide de la lève, et qui fait autrement perd la passe ; mais si les boules se joignent, de manière qu'on ne puisse jouer qu'en les poussant toutes deux ensemble avec la lève, le coup alors sera bon.

XXIII. Qui se trouve à trois de plus,

n'a que faire de tirer, parce qu'il n'en est plus.

XXIV. Quand on est proche de la passe et à côté du fer, ce qu'on dit être *la place aux niais*, il faut passer de la lève en droite ligne, sans biaiser ni tourner la main, et sans porter la lève dans l'archet en *crochetant*, comme on dit : car alors on triche, et l'on doit perdre la passe.

XXV. Celui à qui, par trop d'ardeur ou autrement, la boule de passe échappe de la lève sans la jouer, perd un coup.

XXVI. Si la boule de passe sortait par le bout du mail sans avoir passé, elle ne serait pas censée sortie, et le Joueur pourrait revenir, s'il était encore en état pour cela.

XXVII. Qui lève sa boule croyant être seul sur le jeu et avoir gagné, ne perd pas son coup; mais il doit remettre sa boule où elle était, et jouer à son ordre pour finir la partie avec celui qui reste, parce qu'on excuse facilement la bonne foi de ceux qui ne s'aperçoivent pas quelquefois d'une boule qui est écartée, à quoi pourtant tout Joueur doit bien prendre garde.

XXVIII. De la même manière, si un Joueur passant à deux de plus, et ne faisant qu'obliger un qui jouerait, reste à un après lui, celui-ci croyant que l'autre était en or-ordre, viendrait à lever imprudemment sa boule, il ne doit pas perdre pour cela son coup, parce qu'il est censé dans la bonne

foi, et on doit lui permettre de tirer son coup.

De la Partie.

I. Ceux qui jouent en partie liée, ne peuvent point entrer au début, ni à aucun autre coup.

II. Ils peuvent nuire en tout et par-tout à ceux du parti contraire, et aider aussi à ceux qui sont de leur côté, les pousser même jusqu'à la passe, s'il était possible, pour les faire gagner, pourvu que ce soit dans les bonnes formes et sans tricherie.

III. La boule qui incommodera quelqu'un du même côté, pourra être levée, afin qu'il puisse tirer à la passe sans gêne, mais dès-lors elle ne sera plus du jeu.

IV. En partie liée, comme au rouet, il n'y a que les deux derniers qui puissent revenir l'un contre l'autre pour clorre la passe, s'ils sont en ordre.

V. Une partie commencée ne doit se rompre que du consentement des Joueurs; autrement celui qui la quitte la perd, et sera tenu de payer ce que l'on jouait.

VI. On doit empêcher les gens de livrée d'incommoder les Joueurs, de jouer même quand il y a des parties faites; et on devrait les accoutumer de se tenir hors du Jeu, à la suite de leurs Maîtres, avec le porte-lève, afin de prendre garde aux boules qui sortent, et pour ne donner aucun soupçon aux Joueurs d'avoir avancé ou reculé les

boules., ce qui fait souvent de la peine à plusieurs.

Règles particulières concernant le Maître du Mail, ou son Commis, ou les Portes-lèves.

I. Quiconque voudra jouer sera tenu de venir à la loge du Maître, ou de celui qui tiendra sa place, pour y prendre un mail et des boules ; et s'il en porte, il n'entrera point au jeu sans avoir averti ou fait avertir le Maître ou le Commis, pour lui payer le droit de son jeu, suivant ce qu'on a coutume de donner.

II. Le Maître fournira des boules, des mails et des lèves à ceux qui n'en auront point, moyennant dix sous pour tout, depuis six heures du matin jusqu'à midi, et depuis une heure jusqu'au soir ; mais ceux qui ont leur équipage de mail, ne devraient payer que la moitié, ou tout au plus les deux tiers ; et en ce dernier cas, le droit pour le porte-lève y doit être compris.

III. Si l'on casse un manche du Jeu, on payera vingt sous ; si l'on perd ou si l'on casse une boule, dix sous ; si l'on perd la boule de passe, vingt sous ; si l'on perd ou si l'on casse la lève, trente sous ; et si l'on casse la tête du mail, on ne payera

rien, pourvu qu'on en rapporte les morceaux, faute de quoi on payera trente sous; et pour louer une lève et une boule de passe, cinq sous.

IV. Les porte-lèves doivent aller toujours devant le coup, autant qu'il est possible, pour crier gare, prendre garde aux boules, empêcher qu'on ne les change ni qu'on ne les perde, et les remettre dans le jeu quand elles sont sorties, vis-à-vis l'endroit où elles se trouvent.

LE JEU DU BILLARD,
AVEC SES REGLES.

On sait que ce jeu fait le divertissement de tout ce qu'il y a de gens de distinction, ainsi que de bien d'autres; il demande, pour y jouer, une certaine adresse que tout le monde n'a pas.

Le mot de *billard* a trois significations différentes. La première signifie un jeu honnête et d'adresse, qu'on joue sur une table, où l'on pousse des *boules* dans les *blouses*, avec des *bâtons* faits exprès, et selon certaines lois et conditions du jeu : telle est la définition du jeu du *Billard*.

Il signifie en second lieu la grande table couverte d'*étoffe verte*, sur laquelle on joue et on pousse les *billes* dans les *blouses* qui sont sur les coins et sur le milieu des bords. Il y a pour l'ordinaire six *blouses*.

Le mot de *billard*, en troisième lieu, s'entend du *bâton* recourbé avec lequel on pousse les *billes*; il est ordinairement de bois de *gaïac*, ou de *cormier*, garni par le gros bout, ou d'*ivoire*, ou d'*os* simplement. Il y en a aussi dont on se sert sans ces garnitures.

Les *billes* sont des boules d'ivoire ou de bois, avec lesquelles on joue au *Billard*.

Pour les *blouses*, ce sont les trous d'un *billard*, dans lesquels on pousse les *billes*; et la grande adresse du *Billard*, est de pousser la *bille* de son adversaire dans la *blouse*.

Après avoir été instruit des particularités dont on vient de parler, il est bon, quand on veut jouer au *Billard*, et pour y finir promptement les disputes qui peuvent y survenir, de consulter ce qui suit.

RÈGLES

DU JEU DE BILLARD ORDINAIRE.

I. Les parties ordinaires se jouent en seize points, et se payent deux sous six deniers au jour, et cinq sous à la chandelle ; si elles sont remises, elles se payent à proportion.

II. Il faut remarquer quel point de bille l'on prend, afin de pouvoir décider si un Joueur a joué la bille de son homme ; en quel cas il perd un point.

III. L'acquit se tire au plus près de la bande du bas du billard, et celui qui s'y met le plus près donne l'acquit.

IV. L'acquit se donne et se tire à hauteur de corde d'un seul coup de billard : si un Joueur le donnait de deux, celui qui le doit tirer peut le faire redonner.

V. Pour donner l'acquit et le tirer, il faut être dans le billard : chaque maître aura soin de tirer une raie de niveau à chaque coin de son billard, entre lesquelles deux raies les Joueurs seront obligés d'avoir les deux pieds.

VI. Le Joueur qui donne son acquit est maître de sa bille jusqu'à ce qu'elle ait passé les milieux.

VII. Si celui qui donne l'acquit se blouse

dans un des coins, ou dans un des milieux après les avoir passés, il perd son acquit.

VIII. Si la bille d'un Joueur qui donne son acquit revient en deçà des milieux, après avoir touché la bande d'en haut ou les fers, l'acquit est bon.

IX. Celui qui tire l'acquit ne peut reprendre sa bille, après l'avoir touchée droite, soit qu'elle passe les milieux, ou qu'elle ne les passe pas.

X. Quand on manque à toucher, on perd un point.

XI. Quand on billarde, c'est-à-dire, quand on touche les deux billes du bout de l'instrument dont on joue, on perd un point.

XII. Quand on joue sans avoir un pied à terre, on perd un point.

XIII. Si un Joueur, après avoir manqué à toucher, blouse ou fait sauter sa bille, il perd trois points.

XIV. Si un Joueur blouse sa bille seule ou la fait sauter, il perd deux points.

XV. Si un Joueur met les deux billes dans une blouse ou les fait sauter toutes deux, il perd deux points.

XVI. Si un Joueur met la bille seule de celui contre qui il joue, ou la fait sauter, il gagne deux points.

XVII. Si un Joueur souffle sur sa bille roulante, il perd deux points; s'il souffle sur celle de celui contre qui il joue, il n'en perd qu'un; les billes seront relevées, et

celui qui aura gagné le point donnera son acquit.

XVIII. Si un Joueur qui blouse ou fait sauter la bille de celui contre qui il joue, arrête la sienne roulante sur le tapis, il perd deux points.

XIX. Si l'un des deux Joueurs renvoyant à celui contre qui il joue le billard ou autre instrument dont ils se servent tous deux, vient à rompre les billes arrêtées, il ne perd rien, et elles seront remises en la place où elles étoient auparavant, de l'avis des spectateurs, ou sur la bonne foi des Joueurs.

XX. Si les billes roulent encore sur le tapis, et qu'un des deux Joueurs les rompe comme dessus, s'il les rompt toutes deux, il perd deux points; s'il ne rompt que celle de celui contre qui il joue, il n'en perd qu'un; s'il rompt la sienne seule, il en perd deux, et celui qui a gagné le coup donne l'acquit.

XXI. Si un Joueur, renvoyant à celui contre qui il joue, le billard dont ils se servent tous deux, ou celui dont il se servirait seul, rompt la bille roulante sur le tapis avant que d'avoir touché la bille de son Joueur, il perd trois points, et celui qui gagne le coup donne son acquit.

XXII. Si un Joueur, après avoir manqué à toucher, rompt la bille de celui contre qui il joue, il ne perd qu'un point, et la bille est remise à sa place.

XXIII. Si un Joueur prêt à jouer son coup

est

est heurté par quelqu'un des spectateurs, et que sa bille soit dérangée, il recommencera son coup de l'endroit où était sa bille avant que d'avoir été dérangée.

XXIV. Si une bille arrêtée sur le bord d'une blouse vient à y tomber avant que d'avoir été touchée de celle de celui qui joue dessus, et qui roule encore sur le tapis, le coup est nul, et les billes seront remises en leurs places pour le recommencer.

XXV. Si un Joueur allant sur la bille de celui contre qui il joue, et qui sera arrêtée sur le bord d'une blouse, se perd, en y allant, dans quelqu'une des blouses du billard, ou saute avant que d'avoir touché celle de son Joueur; quoique la bille arrêtée sur le bord de la blouse vienne à y tomber par le mouvement que l'autre bille aura communiqué au billard en se blousant, ou en sautant, celui qui a joué le coup perd trois points.

XXVI. Tout Joueur dont la bille sera cachée tant au-dessus qu'au-dessous des fers, ne pourra ni forcer lesdits fers, ni détourner sa bille sans perdre un point, et sera obligé d'y aller à coup sec ou en bricole.

XXVII. Si un Joueur allant sur une bille collée aux fers, la blouse en touchant la branche des fers au-dessus de laquelle ladite bille sera collée, il gagne deux points; mais s'il ne touche que l'autre branche des fers à laquelle la bille n'était point collée, quoique ladite bille vienne à remuer par le mouve-

ment communiqué à toute la passe, celui qui a joué le coup perd un point, si celle d'un Joueur y était attachée, par la raison qu'il faut qu'il pousse sa bille et non le fer.

XXVIII. Les Joueurs, en commençant leur partie, doivent convenir ensemble s'ils jouent à tout coup bon, sans quoi celui qui touche deux fois sa bille, perd un point : le Joueur qui aura fait le mauvais coup, ne peut s'accuser lui-même.

XXIX. Si un Joueur s'apercevant que celui contre qui il joue, billarde ou touche deux fois la bille, dit, j'ai, ou j'en ai, avant que les billes soient reposées, il ne peut lui faire perdre qu'un point, quelque autre avantage qu'il eût pu tirer du repos des billes, c'est-à-dire, qu'il s'ensuive la perte de celui contre qui il joue, ou même le coup de trois; si au contraire il ne dit rien avant le repos des billes, il peut tirer tout l'avantage qui peut lui revenir du coup.

XXX. Si un Joueur, sans avoir touché la bille de celui contre qui il joue, vient à la faire remuer par quelque mouvement que ce soit qu'il aura communiqué au billard, soit en se jetant dessus, ou autrement, il perd un point.

XXXI. Si l'un des Joueurs traîne, il est obligé de le dire avant que de commencer la partie, sans quoi il sera obligé de l'achever sans traîner, à moins que son Joueur n'en soit consentant; s'il veut quitter la

partie sans le consentement de son Joueur, il la perd.

XXXII. Si quelqu'un veut jouer de la queue avant que d'en avoir obtenu le consentement de son Joueur en commençant la partie, on peut la lui défendre en quelque état que soit ladite partie ; il n'en pourra jouer aucun coup pendant ladite partie, ni la quitter sans la perdre.

XXXIII. Si les billes arrêtées se touchent du coup de celui qui vient de jouer, celui qui doit jouer ensuite est obligé de la toucher de manière qu'il la fasse remuer, sans quoi il perd un point.

XXXIV. Si une bille roulante est arrêtée par quelque particulier, le coup est nul et se recommence de l'endroit où les billes seront remises.

XXXV. Si un particulier vient à heurter le Joueur dans le temps qu'il joue, et lui fasse faire un mauvais coup, le coup est nul, et se recommence comme dessus.

XXXVI. Si la bille de celui qui a joué le coup, saute, et que celui contre qui il joue la remette sur le tapis, son coup est bon et il ne perd rien ; et si celui contre qui il joue la remettant sur le tapis, la fait entrer dans quelque blouse, le coup est nul, et celui qui a joué le coup redonne son acquit.

XXXVII. Si la bille de celui qui joue le coup, saute, et est remise sur le tapis par quelque particulier, celui qui a joué le coup perd deux points.

XXXVIII. Si un Joueur fait sauter la bille de celui contre qui il joue, il gagne deux points, quoiqu'elle soit remise sur le tapis en touchant à celui à qui elle est, ou à quelque autre particulier qui se trouverait au bord du billard.

XXXIX. Si un Joueur voulant se cacher ou faire un pour un, vient à arrêter sa bille contre la bande avec son billard, ou que la bille en revenant touche au billard de celui qui a joué le coup, il perd trois points.

XL. Si un Joueur manque à toucher, ou veut faire un pour un, il doit passer la bille de celui contre qui il joue, et toucher sa bande; mais il ne le peut faire que du consentement de celui contre qui il joue.

XLI. Si un Joueur prêt à jouer son coup remue sa bille, en laissant tomber son billard sur le tapis, ou la touche de côté sans toucher celle de celui contre qui il joue, il perd un point, et son coup est joué, quelque part que sa bille aille, à moins qu'elle n'aille en quelque blouse; en ce cas il perd trois points.

XLII. Si un Joueur dont la bille sera collée à la bande ou environ, passe par-dessus ladite bille en la voulant jouer de la masse de son billard, il perd trois points, d'autant que c'est du bout de la masse qu'il convient de jouer : il en est de même si, après l'avoir décollée et conduite du bout de sa masse, il l'arrête ou la détourne du coin

de son billard, en quelque endroit que ladite bille reste, il perd trois points.

XLIII. On peut changer de billard en jouant, à moins qu'on ne se soit obligé de jouer de celui qu'on aura choisi en commençant la partie.

XLIV. Si un des Joueurs reçoit l'avantage de quelques points de celui contre qui il joue, et que celui qui compte le jeu les ait oubliés par inadvertance, ou parce que les Joueurs auraient manqué de l'en avertir, celui qui les reçoit peut y revenir pendant tout le cours de la partie.

XLV. Si les deux billes se trouvent touchant l'une à l'autre au-dessus d'une blouse, quoiqu'elles ne soient ni dedans ni dehors, elles ne sont plus réputées être sur le tapis, et celui qui a joué le coup perd deux points.

XLVI. Si l'un des Joueurs billarde ou touche deux fois sa bille, n'étant pas convenu de jouer à tout coup bon, il perd un point, le coup est fini, et celui qui gagne le point donne son acquit.

XLVII. Si un Joueur dit à celui dont la bille est derrière les fers, qu'il doit jouer coup sec ou bricolle, il ne peut y aller en traînant et sans bricolle, sans perdre un point; il en est de même de la bille au-dessous des fers.

XLVIII. Si une bille reste sur le bord de la bande, elle est réputée sautée, et celui qui a joué le coup gagne deux points, si

c'est celle de celui contre qui il joue ; mais si c'est la sienne, il en perd deux.

XLIX. Qui joue sur une bille roulante perd un point.

L. Qui lève sa bille sans permission, perd un point.

LI. Qui joue la bille de son Joueur perd un point.

LII. Si un Joueur, après avoir joué son coup, laisse son billard sur le tapis, et que sa bille vienne à y toucher, il perd deux points; si c'est celle de son Joueur, il n'en perd qu'un.

LIII. Si les Joueurs conviennent de relever les billes, c'est à celui qui devait jouer à donner l'acquit.

LIV. S'il ne manque à un Joueur qu'un point pour avoir partie gagnée, il ne peut le demander sur quel coup que ce soit ; et quand bien même celui contre qui il joue le lui donnerait, il ne serait pas bien donné ; attendu qu'il serait surpris, et qu'il n'aurait pas donné ce point s'il eût su qu'en le donnant il donnait gain de la partie.

LV. Si l'un des Joueurs quitte, et que l'autre ait partie faite, il aura le billard préférablement à tout autre qui voudrait le lui enlever, sous quelque prétexte que ce soit.

LVI. Si deux Joueurs cessant de jouer ensemble ont tous deux partie faite, ils tireront au plus près de la bande à qui des deux le billard restera.

LVII. Si deux Joueurs quittent le billard

et que deux autres le prennent, ceux qui l'avaient auparavant ne pourront le prendre, lorsque l'un des deux entrans aura gagné deux points par une bille faite, quand bien même les frais du maître ne seraient point encore payés.

LVIII. Si un Joueur quitte la partie ou veut la remettre sans le consentement de celui contre qui il joue, il la perd.

LIX. Les parties de quatre se payent double, tant au jour qu'à la chandelle ; les parties de trois se payent à proportion.

LX. Quand l'un des deux Joueurs sauve à l'autre cinq blouses, la partie se joue en dix.

LXI. Quand un Joueur sauve un côté à celui contre qui il joue, la partie se joue en douze.

LXII. Quand les Joueurs ne jouent que les frais, celui qui perd la partie les paye.

LXIII. Quand les Joueurs jouent bouteille, celui qui perd paye les frais.

LXIV. Quand les Joueurs jouent de l'argent, quelques conventions qu'ils aient faites ensemble, celui qui gagne paye les frais ; et si son gain ne suffisait pas pour les acquitter, les deux Joueurs payeront le surplus par moitié.

LXV. Si l'un des Joueurs fait quelque pari avec des particuliers, et que la partie vienne à se quitter du consentement des deux Joueurs, le pari devient nul, ainsi que la partie, de quelque côté que soit l'avan-

tage, attendu que les parieurs sont obligés de suivre les Joueurs.

LXVI. Si cependant les parieurs étaient convenus qu'en quelque état que fût la partie, qui *plus aurait tirerait*, pour lors celui des parieurs qui aurait l'avantage du point, gagnerait le pari.

LXVII. Les parties et les gageures équivoques sont nulles.

LXVIII. On ne peut jouer ni parier sans argent : les Joueurs et les Parieurs auront soin de faire mettre au jeu.

LXIX. La queue du bistoquet sera toujours permise, pourvu toutefois qu'on en joue du bout, étant défendu de jouer d'aucun des côtés de quelque instrument que ce soit.

LXX. Défenses de tenir les fers en jouant son coup, soit à pleine main, ou avec ni entre deux doigts, à peine de perdre un point; on ne pourra y toucher que d'un seul doigt lorsqu'on jouera de la queue.

LXXI. Lorsqu'une des deux billes se trouve aux environs des fers, et qu'il n'y a point à jouer coup sec, il faut aller sur l'autre bille en droiture, et passer par où l'on voit la bille.

LXXII. Tout homme qui traîne doit traîner droit sur la bille; défenses de marcher en traînant, à peine de perdre un point.

LXXIII. Défenses de frapper sur le tapis avec son billard ou autre pendant que la bille roule, à peine de perdre un point.

LXXIV. Quiçonque coupera ou endommagera le tapis, payera le dommage : il en est de même d'un billard ou autre instrument qu'il cassera.

Règles particulières à la Partie qu'on appelle TOUT DE BRICOLLE.

I. Si les Joueurs sont convenus de jouer tout de bricolle, et que l'un des deux touche la bille de celui contre qui il joue, sans avoir touché aucune bande, il perd un point.

II. La bricolle de fer est bonne dans toutes sortes de parties.

III. Si l'un des Joueurs touche la bille de celui contre qui il joue sans avoir touché aucune bande, se blouse ou se fait sauter, il perd trois points.

IV. Si l'un des Joueurs touchant en bricolle la bille de celui contre qui il joue, se blouse ou se fait sauter, il perd deux points.

Règles particulières à la Partie TOUT DE DOUBLET.

I. Les parties tout de Doublet se jouent en dix.

II. Les billes faites par contre-coup sont

réputées doublées, et celui qui les fait, gagne deux points.

III. Les billes faites en bricolle ou à coup de talon sont nulles.

Règles particulières à la Partie qu'on appelle sans passer la Raie des milieux.

I. Si l'un des deux Joueurs qui seront convenus de jouer la partie sans passer la raie des milieux, fait rester la bille de celui contre qui il joue sur la raie qui aura été faite sur le tapis, il ne perd rien ; mais pour peu qu'il fasse passer ladite bille du côté qui lui aura été défendu, il perd un point.

II. Si le Joueur fait passer la bille de celui contre qui il joue du côté qui lui aura été défendu, et qu'il se blouse ou se fasse sauter, il perd trois points.

III. Si un des Joueurs se blouse ou se fait sauter, sans cependant faire passer du côté défendu la bille de son Joueur, il perd deux points.

Règles particulières à la Partie qu'on joue, en sauvant les cinq blouses pour une à perte et à gain.

I. Quand un Joueur sauve à l'autre cinq blouses pour une à perte et à gain, les parties se jouent en douze.

II. Si celui des deux Joueurs qui a la blouse à perte et à gain ne parle point du saut, il est bon pour l'un comme pour l'autre sur ladite blouse.

III. Si celui qui n'a qu'une blouse à perte et à gain, met la bille de son Joueur, ou toutes les deux dans sa blouse, il gagne deux points; et s'il a aussi le saut à perte et à gain sur la même blouse, et qu'il fasse sauter la bille ou toutes les deux, il gagne aussi deux points.

IV. Si celui qui n'a qu'une blouse à perte et à gain se perd dans cette blouse, il ne perd rien : il en est de même du saut.

V. Si celui qui n'a qu'une blouse à perte et à gain fait sauter sa bille, et met celle de son joueur dans sa blouse, il gagne deux points ; de même s'il fait sauter celle de son Joueur, et met la sienne dans sa blouse, il gagne deux points.

Règles particulières à la Partie qui perd gagne.

I. QUAND les Joueurs sont convenus de jouer la partie qui perd gagne, celui qui blouse sa bille ou la fait sauter, gagne deux points.

II. Si l'un des Joueurs blouse sa bille seule, ou toutes les deux, il gagne deux points : il en est de même du saut.

III. Si l'un des Joueurs blouse, ou fait

sauter la bille de celui contre qui il joue, il perd deux points, et celui qui les gagne donne l'acquit.

IV. S'il y a quelques coups à juger dans chacune de toutes lesdites parties différentes du Billard, le marqueur le doit demander tout bas à ceux qui ne sont point intéressés : la pluralité des voix l'emporte.

LE JEU
DU BILLARD,
APPELÉ LE JEU DE LA GUERRE.

On peut dire que le *jeu de la Guerre* est un jeu de compagnie, puisqu'on y joue huit ou neuf ensemble.

Le nombre des personnes qui veulent jouer étant arrêté, chacun prend une bille marquée différemment, c'est-à-dire, d'un point, de deux, et de davantage, selon qu'on est de Joueurs, et on remarquera qu'avant que chacun tire sa bille, il faut bien les mêler les unes les autres.

Quand les billes sont tirées, chaque Joueur joue à son tour, et selon que le nombre des points qui sont sur sa bille, lui donne droit : lorsqu'on joue, voici ce qu'il y a à observer à la Guerre.

RÈGLES DU JEU DE LA GUERRE.

I. Il est défendu de se mettre devant la passe, sans le consentement de tous les Joueurs.

II. Celui qui joue une autre bille que la sienne, perd la bille et le coup.

III. Qui touche les deux billes en jouant, perd sa bille et le coup, et il faut remettre l'autre à sa place.

IV. Qui passe sur les billes perd la bille et le coup, et on doit mettre cette bille dans la blouse.

V. Qui fait une bille et peut butter après, gagne sa partie : c'est pourquoi, il est de l'adresse d'un Joueur de tirer à ces sortes de coups, autant qu'il lui est possible.

VI. Qui butte dessous la passe, gagne tout, fût-on jusqu'à neuf Joueurs.

VII. Les lois du jeu de la Guerre veulent qu'on tire les billes à quatre doigts de la corde.

VIII. Il est défendu de sauver d'enjeu, à moins qu'on ne soit repassé..

IX. Qui perd son rang à jouer, ne peut rentrer qu'à la seconde partie.

X. Ceux qui entrent nouvellement au jeu ne sont point libres, le premier coup, de tirer sur les billes, en plaçant les leurs où bon leur semble ; il faut qu'ils tirent la passe à quatre doigts de la corde.

XI. Il faut remarquer que lorsqu'on n'est que cinq, on doit faire une bille avant que de passer.

XII. Si l'on n'est que trois ou quatre, il n'est pas permis de passer jusqu'aux deux derniers.

XIII. Si celui qui tire à quatre doigts fait passer une bille, elle est bien passée.

XIV. Qui touche une bille de la sienne et se noie, perd la partie ; il faut que la bille touchée reste où elle est roulée.

XV. Si celui qui touche une bille en jouant la noie, et la sienne aussi, il perd la partie, et on remet la bille touchée où elle était.

XVI. Qui du côté de la passe fait passer une bille, espérant la gagner, et ne la gagne pas, cette bille doit rester où elle est, supposé qu'il y eût encore quelqu'un à jouer ; mais s'il n'y avait personne, on la remettrait à sa place.

XVII. Quand un Joueur a une fois perdu, il ne peut se mettre au jeu que la partie ne soit entièrement gagnée.

XVIII. Les billes noyées appartiennent à celui qui butte.

XIX. Les deux derniers qui restent à jouer peuvent l'un et l'autre se sauver d'enjeu.

XX. Si celui qui est passé ne le veut pas, il n'en sera rien; s'il y consent, il doit être préféré à celui qui n'est pas passé.

XXI. Celui qui, étourdiment ou par inadvertance, joue devant son tour, ne perd que

le coup et non pas la bille, c'est-à-dire, qu'il peut y revenir à son rang.

XXII. Qui tire à une bille et la gagne, et qu'en tirant le billard il touche une autre bille gagnée, elle est censée telle, et la bille de celui qui a joué le coup doit être mise dans la blouse.

XXIII. Il est expressément défendu de faire des ventes, de quelque manière que ce soit, à peine de perdre.

XXIV. Qui, par emportement ou autrement, rompt un billard, doit le payer ce qu'il vaut.

On voit, selon les règles qu'on vient d'établir, que le jeu de la Guerre n'est pas difficile à comprendre; il y faut plus d'adresse de la main que d'autre chose.

LE JEU DE LA PAUME.

LE jeu de la *Paume* est fort ancien ; et si l'on en croit quelques Auteurs, *Galien* l'ordonnait à ceux qui étaient d'un tempérament fort replet, comme un remède pour dissiper la superfluité des humeurs qui les rend pesans et sujets à l'apoplexie. Quelques-uns disent que c'était le jeu de la *Pelotte* ; mais comme

cette *Pelotte* n'était autre chose qu'une balle, on croit qu'ils se sont trompés.

Quoi qu'il en soit, on peut dire que le jeu de la *Paume* est un exercice fort agréable et très-utile pour la santé.

Le jeu de *Paume* se compte par quinzaine, en augmentant toujours ainsi le nombre, et disant, par exemple, *trente*, *quarante-cinq*, puis un *jeu*, qui vaut *soixante*. On ne sait point positivement la raison de cela : il y en a qui l'attribuent à quelques Astronomes qui, sachant bien qu'un signe physique, qui est la sixième partie d'un cercle, se divise en soixante degrés, ont cru, à cette imitation, devoir compter ainsi les coups du jeu de Paume. Mais comme cette raison souffre quelques difficultés, on ne s'y arrête point comme à une chose certaine.

D'autres disent, et plus probablement, que cette manière de compter à la Paume nous vient de quelques Géomètres, d'autant qu'une figure géomètrique a soixante pieds de longueur et autant de largeur ; et que considérant le jeu de la Paume, comme un tout qu'ils ont mesuré selon leur imagination, ils ont jugé à propos que cela se pratiquât ainsi.

On compte encore par *demi-quinzaine*, et cette bisque est un coup qu'on donne gagné au Joueur qui est plus faible, pour égaler la partie par cet avantage, et qu'il prend, quand il veut, une fois en chaque

partie; quelques-uns en ce sens dérivent ce mot de *bis capis*; parce que d'ordinaire on la prend après un avantage qu'on vient de gagner, et ainsi on prend deux coups en même temps.

Il y a même de bons Joueurs qui donnent *quinte et bisque*, d'autres *quinze* seulement; et tout cela selon qu'on connaît sa force et la faiblesse de celui contre qui l'on veut jouer. Il est vrai qu'on croit que ces dernières manières de compter n'ont été trouvées qu'après coup, et qu'on ne les a mises en usage que long-temps après l'invention du jeu de Paume.

LOIS ÉTABLIES
POUR LE JEU DE PAUME.

Le jeu de Paume, proprement parlant, est un jeu où l'on pousse et l'on repousse plusieurs fois une balle, avec certaines règles.

Il y a la *longue Paume* et la *courte Paume*. Nous parlerons de la première en son lieu; l'autre est un jeu fermé et borné de murailles, qui est tantôt couvert, tantôt découvert. On y joue avec des raquettes, des battoirs, de petits bâtons et un panier; et pour y bien jouer, outre l'agilité du corps qu'il convient avoir pour courir à la balle, il faut

aussi beaucoup d'adresse de la main et de la force de bras : mais venons maintenant à la pratique.

Quand on veut jouer à la Paume, et que la partie est liée, on commence par tourner la raquette, pour savoir qui sera dans le jeu. Celui qui n'y est pas doit servir la balle sur le toît en la poussant avec la raquette, et le premier coup de service s'appelle le coup des dames, et est compté pour rien : ensuite, on joue à l'ordinaire.

Si l'on n'est pas convenu de ce qu'on joue, il faut le dire au premier jeu ; celui qui gagne la première partie garde les gages.

Les parties se jouent en quatre jeux ; et si l'on convient trois jeux à trois jeux, on dit, *à deux de jeu;* c'est-à-dire, qu'au lieu de finir en un, on remet la partie en deux jeux. On peut jouer aussi, si l'on veut, en six jeux ; mais pour lors il n'y a point d'*à deux de jeu*, si ce n'est du consentement des Joueurs.

Il faut aussi, avant que de commencer le jeu, tendre la corde à telle hauteur qu'on puisse voir le pied du dessus du mur, du côté où est l'adversaire, et le long de cette corde est un filet attaché, dans lequel les balles donnent souvent.

S'il arrive par hasard qu'en jouant, la balle demeure entre le filet et la corde, et qu'elle donne dans le poteau qui tient cette corde, le coup ne vaut rien.

Il n'est pas permis, en poursuivant une balle, d'élever la corde.

Ceux qui jouent à la Paume ont ordinairement deux marqueurs : ce sont proprement des valets de jeux de Paume qui marquent les *chasses*, et qui comptent le jeu des Joueurs, qui les servent et qui les frottent.

Ces marqueurs marquent au second bond, et à l'endroit où touche le bond ; ils doivent encore avertir les Joueurs tout haut quand il y a *chasse*, et dire, *chasse ;* ou bien, *deux chasses*, si elles y sont ; *à tant de carreaux*, et dire aussi, *à tel carreau la balle la gagne.*

Si les Joueurs disent, *chasse morte*, elle demeure telle, si les marqueurs ne leur répondent qu'il y en a une.

Une *chasse*, au jeu de la courte Paume, est une chasse de balle à un certain endroit du jeu qu'on marque, au delà duquel il faut que l'autre Joueur pousse la balle pour gagner le coup.

Le principal emploi des marqueurs est de rapporter fidellement ce qu'on leur a dit, à la pluralité des voix des spectateurs, lorsqu'il y survient quelque contestation. Ces voix se doivent recueillir, tant pour l'un que pour l'autre Joueur, sans prendre parti pour aucun, à peine de perdre leur salaire, et d'être chassés du jeu, pour en mettre d'autres à leur place.

Les Joueurs de leur côté se doivent aussi rapporter à la foi des spectateurs, lorsqu'il

se présente quelque difficulté dans le jeu, puisqu'il n'y a point d'autre Juge qui les puisse juger ; ils s'en rapporteront même aux marqueurs, s'il n'y a qu'eux pour en juger, lorsqu'ils diront leur sentiment sans craindre qu'on leur veuille du mal.

On joue pour l'ordinaire partie, revanche et le tout, et on ne peut laisser cette dernière partie que pour bonne raison, comme à cause de la nuit, ou de la pluie, au cas qu'on joue dans un jeu découvert.

Pour lors celui qui perd doit laisser des frais et une partie de l'argent qu'on joue pour le tout, et l'autre pour la moitié.

Si c'est en deux parties liées qu'on est convenu de jouer, on ne peut aussi les quitter que les parties n'y consentent : en ce cas, chacun doit donner de l'argent pour le tout, et donner l'heure pour achever.

AUTRES RÈGLES.

I. Si fortuitement lorsqu'on joue, on vient à frapper, de la balle qu'on a poussée, un des marqueurs, ou quelques autres de ceux qui regardent jouer ; ou bien à quelque corbillon, frottoir, que quelqu'un tiendrait sur la galerie, ou chose semblable qui dépendît du jeu, il faudrait marquer la chasse ; mais si personne ne tient tous ces ustensiles, on la marquera où ira la balle.

II. Qui des Joueurs, de quelque partie de son corps que ce soit, touche une balle qu'on a jouée, perd *quinze*.

III. Si par inadvertance ou oubli, l'un des marqueurs disait une *chasse* pour l'autre, cela ne pourrait préjudicier aux Joueurs, parce que malgré le peu de mémoire, ou le *quiproquo* de ce marqueur, la première *chasse* doit toujours se jouer devant l'autre : il en est de même d'une *chasse* qu'il dirait appartenir au dernier pour le second; il faut qu'on la joue où elle a été faite.

IV. Celui qui en servant, ne sert que sur le bord du toît ou sur le rabat seulement, doit recommencer à servir, d'autant que le coup est nul, à moins qu'on ne joue, *qui fault, il boit*.

V. Qui met sur l'ais de volée en servant, ou les clous qui le tiennent, gagne *quinze*; il en prend autant quand il met dans la *lune*, qui est un trou au haut de la muraille, qui est au côté du toît où l'on sert.

VI. Si celui qui est dans le jeu, ou son compagnon, s'avisait de dire, *pour rien*, après qu'il aurait été servi, et qu'il l'ait dit trop tard, comme après avoir voulu courir à la balle, il perdrait quinze. On ne peut aussi dire, *pour rien*, aux coups de hasard.

VII. C'est trop tard de dire *pour rien*, quand la balle du serveur est dans le trou, ou au pied du mur, il le faut dire au partir de la raquette ou du battoir ; celui qui sert ne doit pas dire aussi, *pour rien*.

VIII. Qui, sans y songer, ferait trois *chasses*, la dernière faite n'est de rien comptée, et tout le coup est faux, dès le service, quand la balle du serveur aurait entré dans le trou.

IX. S'il arrivait qu'une balle étant sortie par-dessus les murailles, revînt dans le jeu après qu'on aurait servi, le coup ne vaudrait rien, parcequ'on aurait joué dessus.

X. S'il arrivait qu'un Joueur, qui aurait *quarante-cinq*, eût fait deux *chasses*, il ne perdrait point pour cela son avantage; mais pour avoir le jeu, il faudrait qu'il gagnât les deux *chasses*, ou du moins la dernière.

XI. Si l'adverse partie avait pour lors *trente*, et qu'il gagnât la première *chasse*, ils n'auraient aucun avantage l'un sur l'autre; et quoique l'autre gagnât la dernière, il n'aurait que l'avantage. C'est pourquoi, lorsqu'on a *quarante-cinq*, on dit, *chasse-morte*.

XII. Celui qui se mécompte de *quinze*, ou de *trente*, et qui s'en ressouvient après avoir joué dessus, mais avant que le jeu soit fini, ne perd rien pour cela, quand même il aurait oublié un jeu dans une partie, supposé, à l'égard de ce jeu, que ce fût avant que la partie fût finie; car qui aurait là partie ou le jeu, et viendrait à se méprendre, c'est-à-dire, à compter au-dessous, et qu'on ait servi ou joué dessus, perdrait son avantage.

Servir au jeu de Paume, c'est pousser le premier une balle sur un toit, l'y faire cou-

ler : ce sont d'ordinaire les seconds qui ont soin de servir.

XIII. Lorsqu'il y a une ou deux *chasses* marquées, et que la balle par hasard donne du second bond sur l'une de ces *chasses*, si c'est une *chasse* qu'on doive faire, il faut marquer à cet endroit.

XIV. Si, au contraire, cette balle y donne de volée, ce qui est compté pour un bond, on doit alors marquer la chasse jusqu'où va la balle.

XV. Tout coup qui va au-dessus de la tuile, est perdu pour celui qui y met, au lieu qu'il le gagne au-dessous.

XVI. S'il arrive qu'une balle entre dans la galerie, et qu'en touchant quelqu'un elle rentre dans le jeu, il faut marquer la *chasse* par où elle rentre : mais si, n'ayant fait qu'un bond dans cette galerie sans toucher personne, qui pourrait jouer cette balle, le coup serait très-bon.

XVII. Qui fait une *chasse* dans la galerie, et que l'autre Joueur y revienne, ce coup est nul, et c'est à recommencer. Si c'est dans un jeu du dedans, comme à la grille, il est gagné, s'il ne revient point sans toucher à personne.

XVIII. S'il arrivait qu'un coup vînt à doubler, qu'on fût en contestation s'il est dessus ou dessous, et qu'ayant demandé aux spectateurs ce qu'il en serait, on n'en fût point éclairci, on marquerait où irait la balle, parce que c'est à celui qui forme le différent

à prouver ce qu'il demande : si cependant c'est une *chasse* à gagner, c'est à recommencer.

XIX. Si, après que le coup est fini du côté du jeu, on demande s'il y a jeu ou non, et qu'on ne dise rien, on ne marque rien. Si les voix en cela se trouvent également partagées, c'est à refaire.

XX. Lorsqu'on joue sur une *chasse*, et que la balle retombe en même endroit, on doit recommencer.

XXI. Si en demandant qui l'a gagnée, on ne trouve rien, ou que les voix soient égales, on refait; de même lorsqu'il s'agit d'un coup de service, qu'on demande s'il a porté, et qu'on ne répond rien.

XXII. Quand celui qui sert, après avoir servi plusieurs fois pour rien, et qu'il demande enfin à l'autre : *Y êtes-vous ?* et qu'il lui répond *oui*, il perd le coup, si après il venait dire pour rien.

XXIII. Si un Joueur comptait *quinze*, ou quelqu'autre avantage, et qu'on le lui disputât, il faudrait faire demander le coup ; et si personne ne disait rien, sa demande serait nulle.

XXIV. Comme il arrive quelquefois qu'on donne de l'avantage au jeu de la courte Paume, il est libre à celui à qui on le donne de prendre au premier jeu tel avantage qu'il veut, et même de quitter la partie, au lieu que l'autre, quand il aurait trois jeux, et *quarante-cinq*, et non un jeu, il ne peut le faire

faire que du consentement de son adverse partie.

XXV. Celui à qui on donne *bisque*, la peut prendre quand il veut; si cependant c'est sur les *chasses*, il faut que ce soit sur la première faite, ou sur la seconde lorsque la première est jouée; et si l'on a passé la corde, on ne peut revenir à prendre sa *bisque*.

XXVI. Nulle faute ne peut se prendre qu'elle n'ait été faite, et si ce n'est sur une *chasse*, la faute ne peut s'y perdre.

XXVII. Si de deux Joueurs qui jouent partie, l'un s'avisait de vouloir s'en aller pour quelque sujet que ce fût, de quitter la partie avant qu'elle soit finie, l'autre peut, si bon lui semble, achever cette partie en payant.

XXVIII. Toutes gageures qui se font au jeu de Paume, doivent suivre le jeu dans toutes ses circonstances, et il n'est pas permis aux parieurs d'avertir, juger, ni enseigner le jeu de celui pour lequel ils parient.

XXIX. C'est au Joueur qui gagne l'argent, à payer tous les petits frais qui se font pendant le jeu; comme par exemple, le pain, le vin, le bois, la bière, les chaussons et les marqueurs.

XXX. S'il arrivait néanmoins que ces frais passassent le gain, il faudrait que le surplus se payât à frais communs; et si ce qu'ils jouent est à boire, les petits frais se doivent payer en déduction de la perte qui aura été

faite, à moins qu'ils n'eussent dit *tous frais payés*.

Comme le jeu de Paume est un jeu très-noble, et que par conséquent il y a toute liberté, on ne doit jamais y être contraint, si ce n'est de parole donnée : en ce cas, un honnête homme doit s'en acquitter, à moins qu'il n'eût excuse légitime pour pouvoir s'en défendre, et alors, quoiqu'il eût de l'avantage, il faudrait qu'il laissât autant que l'autre, de l'argent qui serait mis en main tierce pour achever la partie un autre jour, et à l'heure marquée.

Il y a encore beaucoup d'autres difficultés que le hasard fait naître au jeu de Paume, et dont on ne saurait ici faire un détail ; mais lorsqu'il en arrive quelqu'une, c'est aux Maîtres des jeux de Paume, aux spectateurs et aux marqueurs à en décider.

Des formalités qu'on observe au jeu de Courte-Paume, lorsqu'il s'y joue un prix.

On a vu souvent dans les jeux de Paume, proposer des prix, pour ceux qui piqués d'une noble émulation, étaient bien aises de faire voir leur adresse en ce jeu. On y recevait honnêtement tous ceux qui voulaient y jouer ; ils devaient aussi de leur côté y entrer avec toute la modération et l'honnêteté possible, autrement ils payaient la peine de leur indiscrétion.

C'était aux Maîtres à nommer ceux qu'ils savaient être très-habiles à la Paume, pour concourir à ce prix, qui était une *couronne de fleurs*, une *raquette* et une *balle d'argent* : on y joignait quelquefois une *paire de gants*, ou autre chose de cette nature.

Le prix se jouait par trois différens jours, où se trouvaient tous ceux qui voulaient y prétendre : cela se pratique encore aujourd'hui de même, et l'on commence depuis huit heures du matin jusqu'à sept du soir. On doit présupposer, sur ce qu'on a dit, que c'est en été que le prix se propose.

Ceux qui entrent en lice pour le prix, peuvent durant le jour aller changer de chemise, boire et manger à l'heure du dîner ; mais ce repas ne doit durer qu'une heure.

Il faut être deux contre deux pour jouer à ce prix ; et les deux qui ouvrent le prix doivent être dans le jeu. Le premier coup de service est tout de bon, toutes fautes qu'on fait sont bonnes, et il n'y a point de *pour rien*, ni pour les *Dames*, comme on a dit.

Le Plâtre touché porte volée, le trou de service en servant, ne vaut rien ; l'ais ne sert que de muraille ; et qui touche la corde perd *quinze*.

L'ordinaire est de jouer en deux parties liées, et chaque partie trois jeux : il n'y a point d'*à deux de jeux* ; et lorsqu'on a perdu la première partie, il faut changer de place.

On marque la *chasse* où va la balle, bien qu'elle entre dans la grille, dans les galeries,

ou en quelque lieu que ce soit, encore que cette balle ait touché quelqu'un.

Mais si l'un des Joueurs avait fait une *chasse* dans l'une des galeries, et que l'autre y remette, celui-ci perdrait le coup; et on remarquera que lorsqu'on joue le prix, on ne refait point.

Lorsque ceux qui défendent le prix, ont été contraints de quitter le jeu pour le recéder à de plus forts qu'eux, ils peuvent rentrer, comme tout autre, mais ce n'est qu'en second.

Ils peuvent cependant reprendre leur place comme auparavant, s'ils regagnent et mettent pour les autres.

Les deux qui ont ouvert le jeu peuvent, s'ils le jugent à propos, le fermer ensemble, après qu'ils auront joué seulement chacun un coup.

Le prix se joue donc, comme on a dit, à trois différens jours : au premier, le *chapeau de fleurs* et les *gants*, que le Maître présente aux vainqueurs, les priant de revenir au premier jour fixé pour achever de jouer le prix, qui est la *raquette*; et au dernier, la *balle d'argent*.

Avant que de commencer à jouer, on met chacun vingt sous dans la *tirelire*, pour subvenir aux frais qu'il convient que le Maître fasse pendant que le prix se joue, comme pour payer le pain, le vin, le bois, les draps et les chaussons. Le Maître ne profite en rien là-dessus; il n'y a que les balles

qu'on perd qui lui sont payées, et dont il ne donne que vingt pour deux douzaines, parce que ce surplus qui n'y est pas, et qu'on paye, est pour les raquettes.

Ces prix se proposaient autrefois plus fréquemment qu'on ne fait aujourd'hui : il y a même des Villes où l'usage en est entièrement aboli, et d'autres où il se conserve encore, mais à prix de moyenne valeur, et où l'on ne va jouer que pour l'honneur seulement.

LE JEU
DE LA
LONGUE PAUME.

La *longue Paume* se nomme ainsi, parce qu'on joue à ce jeu dans une grande place qui n'est point fermée. Cette place est une grande rue, large, spacieuse et fort longue. Il est des Villes où ces jeux de Paume sont dans de grands pâtis, ou de longues allées d'arbres. Au reste, il n'importe où ces jeux soient, pourvu que le terrain en soit uni ou bien pavé, parce que lorsqu'il faut courir à balle, il serait dangereux de faire un faux pas, si le sol en était inégal.

On joue plusieurs à ce jeu, comme trois,

quatre ou cinq contre cinq : on peut y jouer deux contre deux, mais ces sortes de parties ne se font qu'entre écoliers.

On se sert, à la *longue Paume*, de battoirs de différentes grandeurs : les uns ont le manche ou la queue, comme on voudra, fort longue ; d'autres l'ont moins ; on les appelle des *pâles*. Ce sont ordinairement les tiers qui en jouent, afin de mieux rabattre la balle. Il y a de ces battoirs dont les têtes sont carrées, un peu plus longues que larges ; d'autres qui sont en ovale.

Il faut, pour jouer à la *longue Paume*, un grand toit de planches attaché à un mur, ou sur quatre piliers, supposé que ce fût dans quelques allées d'arbres, ou dans quelques pâtis.

Ce toit est garni par en bas, et du côté du joueur qui tient la passe, d'une planche large d'environ douze à quatorze pouces, placée droite sur le côté, percée dans le milieu de sa longueur, et à quatre doigts du toit, soutenue par derrière d'un bâton de deux ou trois pouces et demi de tour, et qui excède la planche d'environ deux pieds de haut ; cette planche doit être aussi longue que la largeur du toit, et à un bon demi-pied près.

Le bâton est ce qu'on appelle, en ce jeu, la *passe* ; lorsque la balle qu'on sert passe sur la planche, et au-dessus de la *passe*, c'est *quinze* perdu pour la partie du serveur ;

au lieu que quand il peut faire passer la balle dans le trou, il gagne *quinze*.

On est toujours deux à tenir le toit ; savoir, un qui tient la *passe*, et l'autre le *rabat*; c'est cette planche dont on vient de parler, qui rejette et repousse la balle. Les autres Joueurs du même côté s'appellent des *tiers*. On dit aussi, à la *longue Paume* : Cet homme est bon *tiers*, il *tierce* bien.

Il ne faut pas moins d'adresse à la *longue Paume*, pour jouer une balle, qu'à la *courte* : la première demande plus d'agilité, et il convient d'avoir de bonnes jambes pour passer et repasser tant de fois en une partie ; c'est-à-dire, pour aller alternativement tantôt tenir le toit, et tantôt au renvoi.

On sert, à la *longue Paume*, avec la main, et non pas avec le battoir, comme à la *courte*.

Les parties sont de trois, quatre ou cinq jeux, quelquefois de six ; cela dépend de la convention que font les Joueurs avant que d'entrer en toit.

On tire à qui tiendra le toit, avec un battoir qu'on jette en l'air, en le faisant pirouetter ; l'un en prend la face et l'autre le dos ; de manière que, quand il tourne l'un des deux côtés, celui qui l'a pris pour avoir le toit, va s'en emparer et joue.

C'est un grand avantage en ce jeu d'avoir un bon serveur, qui ait le bras fort, afin que jetant la balle avec roideur sur le toit, elle y fasse plus souvent hasard, et embarrasse

par là ceux qui y sont, et qui venant à manquer d'attraper la balle, perdent *quinze* au profit de la partie adverse.

Règles du Jeu de la longue Paume.

I. Lorsque ceux qui tiennent le toit, attrapent la balle qu'on sert, et qu'ils ne la poussent point jusqu'à jeu, les autres en prennent *quinze*. On appelle le jeu un certain pilier, arbre ou autre marque de cette nature, qui est pour l'ordinaire à sept à huit toises du toit; et il ne se fait point de *chasse*, si la balle ne va pas jusqu'à ce jeu.

II. Les *chasses* à la *longue Paume*, se marquent à l'endroit où s'arrête la balle en roulant, et non pas où elle frappe.

III. Lorsqu'une balle qu'on a poussée du toit, est renvoyée jusqu'au delà du jeu, la partie de celui qui l'a renvoyée, gagne *quinze*; il n'est pas besoin qu'elle y soit poussée de volée, il suffit qu'elle passe ce jeu en roulant.

IV. Qui touche, de quelque manière que ce soit, la balle qu'un des Joueurs de son côté a poussée, perd *quinze*.

V. Quand un de ceux qui sont au renvoi, renvoie une balle de leur adverse partie, il est permis aux autres de la renvoyer ou de l'arrêter avec le battoir, si elle roule, pour

l'empêcher qu'elle ne passe le jeu du côté du toit, et faire que la *chasse* soit plus longue.

VI. Toute balle qu'on pousse hors des limites du jeu, est autant de *quinze* points de perdus pour celui qui l'y pousse, et dont profite son adverse partie.

VII. Toute balle qui tombe à terre est bonne à pousser du premier bond, soit au renvoi ou au toit; le second ne vaut rien.

Ce n'est pas l'usage, à la *longue Paume*, comme à la *courte*, de donner de l'avantage, comme *quinze*, *bisque*, ni *demi-bisque*, parce qu'on tâche d'y faire les parties les plus égales qu'on peut.

De même qu'à la *courte Paume*, on fixe ce qu'on veut jouer, outre les frais qui sont les balles et les marqueurs, ce que les perdans payent. Et ces balles sont bien plus petites qu'à la *Paume*.

F I N.

TABLE
DES JEUX
Contenus dans le second Volume.

Traité du Jeu de Whist. . Pag. 1
Le Tre-Sette, ou Règles du Jeu de Trois-Sept. 81
Le Jeu de l'Impériale. 98
Le Jeu du Reversis, tel qu'il se joue aujourd'hui 108
Le nouveau Jeu de la Comète. . . 120
Le Jeu de la Manille, autrement appelé l'ancienne Comète. . . 138
Le Jeu du Papillon. 143
Le Jeu de l'Ambigu. 149
Le Jeu du Commerce. 159
Le Jeu de la Tontine. 164
Le Jeu de la Loterie. 166
Le Jeu de ma Commère, accommodez-moi. 169
Le Jeu de la Guimbarde, autrement dit la Mariée. 172

Le Jeu de la Triomphe. 178
Le Jeu de la Bête. 183
Le Jeu de la Mouche. 191
Le Jeu du Pamphile. 197
Le Jeu de l'Homme d'Auvergne. . . 198
Le Jeu de la Ferme. 201
Le Jeu du Hoc. 205
Le Jeu du Poque. 210
Le Jeu du Romestecq. 214
Le Jeu de la Sizette. 219
Le Jeu de l'Emprunt. 224
Le Jeu de la Guinguette. 226
Le Jeu de Sixte. 231
Le Jeu du Vingt-Quatre. 234
Le Jeu de la Belle, du Flux et du Trente-Un. 235
Le Jeu du Gillet. 238
Le Jeu du Cul-Bas. 240
Le Jeu du Coucou. 243
Le Jeu de la Brusquembille. . . . 245
Le Jeu du Briscan. 250
Le Jeu du Mail 254
Le Jeu du Billard. 284
Le Jeu de la Paume. 303
Le Jeu de la longue Paume. . . . 317

Fin de la Table du second Volume.

www.ingramcontent.com/pod-product-compliance
Lightning Source LLC
Chambersburg PA
CBHW071623220526
45469CB00002B/448